음악을 틀면,
이곳은

도쿄다반사 지음

NEW ALBUM

PLAYLIST
TRACK FOR TOKYO WALKER

OUT NOW

AVAILABLE ON
TOKYODABANSA

TOKYO
東京

In

비행기 타고 싶다. 바다 건너고 싶다. 기내식을 먹고 싶다. 외국어 듣고 싶다. 1년 반 동안 이 생각을 하고 있다. 코로나 시대와 함께 유튜브의 산책 콘텐츠를 즐겨봤다. 액션 캠을 달고 거리를 걸으며 촬영한 영상을 안내 멘트도 없이 올리는 채널들. 거기엔 뉴욕, 마드리드, 로마, 베를린 같은 도시의 거리가 나온다. 아, 저기 기억난다. 이야, 저 길이 그대로네… 감탄하다가 새삼 당장이라도 가고 싶어서 심장이 두근거리는 골목길을 봤다. 오모테산도에서 시부야로 이어지는 도쿄의 산책 코스였다.

내가 특별히 도쿄를 사랑하는 건 아니다. 몇 번 가보지도 못했다. 그런데 다른 도시들보다 더 익숙하다. 낯이 익다. 자꾸만 20년 전쯤의 홍대 골목길과 겹친다. 시각적인 이유 때문만은 아니다. 20년 전의 나는 홍대 앞에서 뭔가 찾아내는 재미에 빠져 있었다. 새로 생긴 카페, 입구를 찾기 어려운 갤러리, 늘 지나치기만 하던 사진 책방에 큰맘 먹고 들렀다가 친해진 사장님, 3천 원으로 배를 채우던 떡볶이집, 동갑내기 사장님이 운영하던 바, 길냥이 밥그릇이 놓여 있던 미술가의 작업실, 조금씩 완성되던 알록달록한 그라피티 같은 것들. 내게는 도쿄도 그런 도시다. 좀 더, 좀 더 돌아다니는 동안 뭔가를 계속 발견하게 되는 곳. 그러고 싶은 곳.

《음악을 틀면, 이곳은》은 그런 지도 중에 하나다. 심지어 투어가이드는 음악이다. 이 책에는 그 흔한 지도도 없다. 사진도 있지만 텍스트가 더 많다. 그런데도 음악이 들린다. 공간이 보인다. 커피 향이 난다. 진짜로 그렇다. 문장을 따라 읽으면서 나는 앨리스가 된 기분으로 이상한 토끼굴로 뛰어든다. 도쿄에 가면, 정말로 도쿄에 가면… 장담할 수 있다. 나는 한 손에는 한국어로 주문할 수 있는 디저트 카페를 소개하는 지도를, 다른 한 손에는 이 책을 들고 있을 거다. 물론 이어폰을 귀에 꽂고, 도쿄다반사의 플레이리스트를 틀어놓고 피치카토 파이브의 〈20th Century Girl〉과 판타스틱 플라스틱 머신의 〈Dear Mr. Salesman〉을 흥얼거릴 거다. 많고 많은 카페들을 지나 굳이 도토루 커피 창가 자리에 앉아 있을 거다. 20세기 말의 음악이나 들으면서 21세기 한복판의 대도시를 걸을 거다. 그러니까 오케이, 바이러스만 괜찮아지면, 모두가 안전해지면… 반드시, 꼭.

거기서 만나.

차우진 (음악평론가)

공간을 완성하는 것은 그 어떤 멋진 가구와 소품들이 아니라, 빛과 소리의 힘이라고 생각하고 공간을 만들고 있다. 대부분의 사람들이 바닥과 벽, 가구 등의 물리적인 형태와 소재에 관심을 두지만, 형태가 없는 빛과 소리야말로 그 공간의 분위기와 인상을 결정하고 결국엔 공간을 완성하는 것이라고 믿는다.

《음악을 틀면, 이곳은》에서 저자는 공간과 시간, 나아가서는 추억으로 얽히는 음악을 공간의 언어로 바라보고 우리들을 도쿄의 멋진 음악 풍경이 흐르는 곳으로 데리고 다니며 친절하게 설명을 해준다. 공간을 기획하며 플레이리스트를 직접 만드는 내가 공감할 수 있는 내용으로 가득하다.

저자의 전작 《도쿄의 라이프스타일 기획자들》에서는 도쿄의 문화를 만드는 기획자들을 통해 많은 배움을 얻었다면, 이번 책에서는 조금 더 면밀한, 그리고 저자가 줄곧 이야기했던 음악과 공간 기획에 대한 인사이트를 얻게 된다.

공간을 기획하고, 오감을 설계하는 이 시대의 브랜딩과 마케팅에 대해 고민하는 이들에게 추천하고 싶은 책이다. 책 속에 소개된 보석 같은 플레이리스트는 더할 나위 없이 값진 부록이다.

김재원 (오르에르 / 아뜰리에 에크리튜 대표)

CONTENTS

CHAPTER 01

음악을 틀면 이곳은,
도쿄

PLAYLIST 01

듣고 싶은 거리 :
도쿄다반사가 생각하는 거리의 느낌과 어울리는 플레이리스트

눈으로 보고 귀로 듣는
음과 음

공간의
BGM

나는 음악을 들으러 이곳에 간다 :

도쿄다반사가 선정한 음악이 좋은 곳

음악이 조연으로
빛날 때

EPILOGUE

일러두기

- 이 책에 실린 외국어 표기는 국립국어원의 외래어 표기법 규정을 따랐습니다. 다만 관용적으로 쓰이는 일부 인명과
고유명사, 단어의 경우 예외를 두어 원어의 발음에 가깝게 표기하였습니다.
- 본문의 ʻTRACK LISTʼ에서는 ʻ곡명/아티스트명/앨범명/발매 연도와 레이블ʼ 순으로, ʻ듣고싶은 거리ʼ의
ʻPLAYLISTʼ에서는 ʻ아티스트명/곡명/발매 연도와 레이블ʼ 순으로 정리하였습니다.
- 음반 간행물, 도서, 정기간행물은 겹화살괄호(《 》), 음악과 방송, 전시는 홑화살괄호(〈 〉)로 묶었습니다.

PROLOGUE

프랑스의 문화지리학자인 오귀스탱 베르크Augustin Berque가 왜 일본의 거리를 '자동사'로 비유했는지 도쿄의 거리를 걷다 보면 이해할 수 있습니다. 아무 목적도 없이 그 길을 거니는 것만으로도 즐거운 요소가 가득한 도시인 도쿄. 이 도시를 산책할 때에는 대부분은 이어폰이나 헤드폰으로 음악을 들으면서 주변 풍경을 느긋하게 바라보며 걷습니다.

진보초神保町의 중고 서점가를 가본 적이 있다면 아시겠지만, 일본에서도 손꼽히는 중고 서점가인 이 동네의 서점들에서는 두 가지 재미있는 특징을 찾을 수가 있습니다.

우선 하나는 각 서점마다 고유한 테마를 갖고 있습니다. 서브컬처 계열의 과월 호만 판매하는 서점, 미술 사조별로 잘 구비된 예술 서적 전문 서점, 고서와 지도만을 판매하는 서점, 세계 유명 뮤지션들의 라이브 팸플릿을 판매하는 서점, 한국 작가들의 작품만을 판매하는 서점 등 어느 서점에 가도 그곳이 어떤 장소인지 바로 알 수 있는 특색을 지니고 있습니다.

나머지 하나는 각 서점에서 판매하는 책이 다양한 시대, 장르, 국가를 아우르고 있다는 것입니다. 이를테면 앞서 언급한 과월 호만 판매하는 서점의 경우는 1930년대의 《라이프LIFE》, 1950년대의 《하퍼스바

자Harper's Bazaar》, 1970년대의 《뽀빠이POPEYE》, 1980~90년대의 《브루터스BRUTUS》와 《스튜디오 보이스Studio Voice》, 1990~2000년대의 《릴랙스relax》, 2010년대의 《안도프리미엄&Premium》과 같이 다양한 시대, 다양한 장르의 잡지들이 함께 어우러져 있습니다. 그런 책의 구성을 정한 것은 서점을 운영하는 오너의 감각이 아닐까 합니다.

과거와 현재의 이야기들이 진보초에 공존하는 것처럼, 도쿄를 구성하는 23구의 행정 구역이나 도쿄의 대표적인 번화가들도 과거부터 현재까지 각 시대의 요소들이 중첩되어 고유한 지역의 특색을 보여줍니다. 그리고 이런 다양성을 나타내는 각 공간에는 음악이 존재합니다. 태어난 시대도 장소도 장르도 각각 다르지만 커피를 마시는 공간이라는 공통된 감각 아래, 장소마다 그곳만의 BGM이 있습니다.

예를 들어, 시부야渋谷에서 커피를 마시는 공간과 그곳의 BGM을 생각해보면 1920년대에 창업한 클래식을 들을 수 있는 명곡킷사부터 2010년대에 등장한 런던 남부의 새로운 계열의 팝 음악이 들리는 커피 스탠드, 주전자에 끓여서 추출하는 오래된 방식의 커피부터 서드 웨이브 계열의 커피까지 다양합니다.

그런 이유 때문인지 도쿄에서 거리를 거닐거나 커피를 마시거나 가게를 구경하면 한순간도 지루할 틈이 없습니다. 그냥 그 거리에 서 있는 것만으로도 정보와 감각이 쉴 새 없이 밀려들어 오는 것이 즐거웠습니다. 그렇게 들어오는 많은 양의 정보와 감각을 나만의 스타일로 정리하는 것을 즐겨합니다. 그리고 그것이 도쿄 각 지역의 분위기를 기억하는 방식이 되었습니다.

이 책에서는 그런 도쿄에서의 사적인 경험을 바탕으로 공간과 음악

의 이야기를 해보려고 합니다. 도쿄의 각 지역을 산책하면서 생각했던 음악 이야기, 생활하면서 자주 찾았던 브랜드의 매장이나 카페에서 만났던 음악 이야기, 도쿄 지인들이 만들어내고 있는 도쿄의 BGM 이야기와 같은 내용을 담았습니다. 다양한 요소의 감각들이 어우러진 가치관을 바탕으로 제가 경험한 도쿄를 소개하면, 그 감각을 함께 공유할 수 있지 않을까 하는 생각이 들었습니다. 이 책이 여러분들에게 도쿄의 감각을 마주할 수 있는 작은 여행 안내서나 플레이리스트로 함께할 수 있는 내용이 되었으면 하는 바람입니다.

음악을 틀면 이곳은,
도쿄

NEW ALBUM

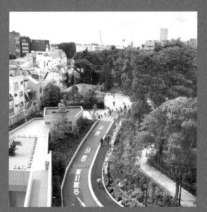

CHAPTER 01
TRACK FOR TOKYO WALKER

I◀ ❚❚ ▶I

OUT NOW

AVAILABLE ON
TOKYODABANSA

나를 도쿄로 이끌어 준 음악

어느 날 저녁 라디오에서 흐르던 광고에 삽입된 시카고Chicago의 〈If You Leave Me Now〉를 들었을 때, '재즈를 들으면 멋있어질지도 몰라. 그래, 재즈를 듣자!'라고 마음을 정하게 되었어요. 무슨 이유였는지는 모르지만 정말 아무 맥락 없이 시카고를 듣고 재즈를 떠올렸던 어린 시절의 이야기입니다. 도쿄로 이끌어 준 음악을 이야기할 때 그 시작점을 어디로 잡을지 고민하다가 당시 그 순간의 기억을 꺼내게 되었어요.

재즈를 듣자고 결정한 후에는 음반 가게에 가서 재즈 코너에 놓여 있는 것들을 일단 사서 들었습니다. '재즈'라는 단어만 알고 있던 때라서 아무런 정보도 없는 채로 앨범 재킷 이미지에 의지해서 샀어요. 그때 제 마음에 들었던 것은 척 맨지오니Chuck Mangione, 루이 암스트롱Louis Armstrong, 팻 메시니 그룹Pat Metheny Group, 자미로콰이Jamiroquai, 케니 지Kenny G였습니다. 당시 학교 친구와 '요즘 뭐 듣니?'라면서 자기가 듣고 있는 카세트테이프를 서로 바꿔서 듣는 게 학교 가는 재미 중 하나였기에 앨범을 사면 다음날 학교에 들고 갔어요. 저는 재즈 이외로는 프로디지The Prodigy와 언더월드Underworld를 가져갔고 친구에게는 메탈리카Metallica, 메가데스Megadeth, 너바나Nirvana, 펄 잼Pearl Jam의 앨범을 받아서 들었습니다.

18

그런 음악 생활을 하던 어느 날, 그날도 음반 가게의 재즈 코너에서 이것저것 찾고 있던 중 여느 앨범들과는 다른 느낌의 눈에 띄는 앨범이 보였습니다. '뭔가 상쾌한 느낌의 일본인 4인조 밴드네'라는 생각이 들어 구입하게 되었고, 실제로 들어보니 역시나 세련되고 상쾌한 멜로디가 제 마음을 건드려서 좋아하게 되었습니다. 그 앨범은 바로 카시오페아Casiopea의《Photographs》입니다. 기존의 재즈 카테고리의 음악에서는 느낄 수 없었던 팝적인 스타일과 세계 어느 곳에서 연주를 하더라도 관객들이 같은 사운드를 즐길 수 있다는 팀플레이와 같은 밴드 사운드가 카시오페아의 음악에는 담겨 있었습니다. 고등학교 시절에는 밝고 컬러풀한 사운드가 가득한 것이 매력적이었어요. 도쿄는 왠지 그런 분위기의 도시일 것 같다는 생각이 들었습니다. 그런 이유로 제게 '일본'이라는 카테고리만 놓고 보면 모든 것의 시작은 이 카시오페아가 아닐까 합니다.

　카시오페아, 피치카토 파이브Pizzicato Five, 판타스틱 플라스틱 머신Fantastic Plastic Machine. 이 세 뮤지션은 각각 1980년대의 퓨전과 시티팝, 1990년대의 시부야케이渋谷系[1], 2000년대의 DJ 크리에이터들의 프로듀스 능력으로 만들어 낸 네오 시부야케이[2]의 대표 주자로 고유의 스타일을 펼치면서 일본뿐 아니라 해외에서도 사랑받았던 뮤지션들입니다. 이들이 1980~2000년대 음악에서 하나의 신scene을 만든 주인공들이 아닐까 합니다. 그리고 이 음악들을 좋아하던 저는 도쿄에서 동일한 감각의 취향을 따라다니면서, 이러한 무브먼트를 만든 주인공들과 관계자

1　1990년대에 HMV 시부야 매장 등 시부야를 발신지로 유행한 일본 음악 스타일 및 무브먼트로 1980년대 시티팝을 계승하고 있다. 1960년대 문화와 팝 음악에 영향을 받았으며, 편집과 프로듀스 능력이 주목 받았다.
2　1990년대 후반부터 2000년대 초반에 걸쳐 등장한 시부야케이와 공통된 감각을 지닌 FPM, Cymbals, capsule 등의 뮤지션들의 음악

들을 만나게 되기도 했습니다. 도쿄의 지역과 사람 그리고 콘텐츠를 지금도 도쿄다반사를 통해 꾸준히 소개하고 있고요.

생각해 보면 제 취향은 10대 시절부터 25년 정도 시간이 흐른 지금 이 순간까지 크게 변하지 않았어요. 변함없는 시각으로 도쿄를 바라보고 있는 것 같고요. 앞으로 이 책에서 등장하는 주인공의 이야기 속에서도 그런 공통적인 감각이 느껴졌으면 하는 바람입니다. 예전이나 지금이나 변함없이 저를 도쿄로 이끌어주는 모종의 감각이 이들의 음악에 담겨 있는 것 같습니다.

TOKYO WALKER

1

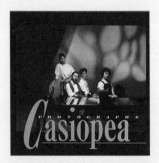

2

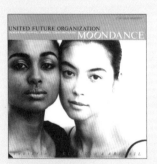

Dazzling
Casiopea
《Photographs》
(1983, Alfa)

Moondance (Moon Chant)
United Future Organization
《Moondance》
(1992, Zero Corporation)

3

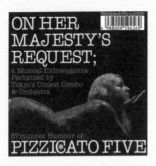

Top Secrets
Pizzicato Five
《On Her Majesty's Request》
(1989, CBS/Sony)

4

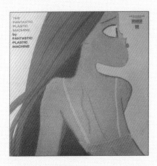

Pura Saudade (Nova Bossa Nova)
Fantastic Plastic Machine
《The Fantastic Plastic Machine》
(1997, Readymade Records)

5

I'm A Believer (Ver. 2.0)
Cymbals
《Respects》
(2001, Victor/Invitation)

Nonstop To Tokyo

나리타 공항 출국장 입구에 도착하는 리무진버스, 활주로를 달리고 있는 일본항공JAL의 로고가 선명한 여객기의 후미, 푸른빛의 유니폼을 입은 금발의 승무원들 그리고 화면에 들어오는 두 주인공. 이들은 1960년대 JAL의 유니폼을 입은 듯한 항공기 기장과 승무원의 모습으로 나타납니다. 그리고 화면에는 흰색 텍스트로 다음과 같은 내용이 등장합니다.

"READYMADE RECORDS present"

"PIZZICATO FIVE"

"NONSTOP TO TOKYO"

피치카토 파이브가 1999년에 발표한 싱글 〈NONSTOP TO TO-KYO〉의 뮤직비디오는 나리타 공항 출국장, 어디론가 떠나기 위해 이륙 준비를 하는 기내 풍경, 푸른 바다와 하늘 그리고 석양을 배경으로 날아가는 항공기의 풍경으로 시작됩니다. 이들의 모습은 경쾌하고 빠른 보사노바와 삼바 스타일의 기타 비트를 담은 샘플링을 배경으로 펼

쳐집니다. 중간중간 등장하는 기내 방송과 같은 내레이션은 포르투갈어와 프랑스어가 섞여 있는 것 같고요. 1990년대를 대표하는 도쿄발發음악을 시부야케이라고 한다면, 그 10년간을 관통하면서 이 음악의 스타일을 만들어 왔던 것은 피치카토 파이브입니다. 그리고 90년대를 마무리하는 순간에 발표한 이 곡은 말 그대로 1990년대 시부야케이의 요소들을 집대성하고 있습니다.

좋은 음악에 대한 관심이 많았던 고등학교와 대학교 시절에 알게 된 피치카토 파이브 음악을 들었을 때, 막연하게 도쿄의 사운드는 이런 분위기구나 생각했습니다. 당시에는 일본어를 전혀 하지 못했던 때라서, 밝고 경쾌한 사운드에 의지할 수밖에 없었어요. 그래서 상상 속 도쿄의 거리는 피치카토 파이브 사운드 스타일의 모습을 하고 있었습니다. 그리고 그 현관의 역할을 하는 곡이 바로 〈NONSTOP TO TOKYO〉였어요.

동해를 거쳐 일본 열도를 가로질러 후지산과 치바현千葉県의 보우소우반도房総半島와 도쿄만東京湾을 지난 비행기가 활주로에 미끄러지듯이 내리면 드디어 도쿄의 입구에 도착하게 됩니다. 비행기에서 내려 입국 심사장으로 들어가는 동안에 하네다 공항에서 느껴지는 독특한 향기가 있어요. 태평양에서 불어오는 공기의 내음과 방향제, 화장품 향기, 사람들에게서 느껴지는 체취와 향수 그리고 주변 음식점에서 넘어오는 가츠오부시와 달여진 간장의 내음까지 복합적인 하네다 공항의 향기가 느껴지면 '아, 다시 도쿄에 왔구나'라고 생각합니다. 그리고 머릿속에서는 계속 피치카토 파이브의 음악들이 재생되고 있어요.

입국 심사를 마치고 입국장을 지나 바로 근처에 있는 모노레일을 타

고 시내로 들어갑니다. 모노레일 밖으로 보이는 도쿄 시내의 풍경을 보면서 문득 이런 생각을 해봤습니다. '어쩌면 나는 고니시 야스하루小西康陽 씨의 라이프스타일을 동경해오고 영향을 받은 것이 아닐까?' 하고요. 네, 맞아요. 피치카토 파이브의 중심인물이자 레디메이드 레코드 READYMADE RECORDS의 레이블 프로듀서인 고니시 야스하루 씨입니다.

도쿄에서 생활하며 시부야, 아오야마青山, 오모테산도表参道와 같은 곳들을 다니면서 관심이 가는 분야들이 생겼습니다. 음악, 미술, 디자인, 영화, 문학 등 다양한 장르였어요. 제가 좋아하는 것의 대부분에 고니시 씨가 관련되어 있다는 사실을 나중에 알게 되었습니다. 우연히 듣고서 좋아하게 되었던 판타스틱 플라스틱 머신과 맨스필드Mansfield 뮤지션의 앨범들이 모두 레디메이드 레코드에서 발매되었고, 단순하고 간결하지만 세련된 분위기가 느껴지는 신도 미츠오信藤三雄가 담당한 피치카토 파이브의 앨범 커버 아트워크를 한참 동안 바라보고 있는 것도 좋아했어요. 고니시 씨가 집필한 에세이집을 사서 읽고, 추천하는 오래된 레코드를 찾기 위해 중고 레코드 가게를 돌아다녔으며, 그가 봤던 오래된 일본 영화를 보기 위해 도쿄의 극장을 혼자 다니기도 했습니다.

고니시 야스하루의 음악과 문장은 저를 단숨에 도쿄로 데려다 줍니다. "오후 허브티의 향기, 신선한 에스프레소 커피, 마음을 편하게 만들어주는 음악을 듣는 한때", "고우엔도리를 걸어서 올라가는 산책"은 도쿄에서 생활했던 지난날을 떠올리게 합니다. 모두 〈도쿄의 합창~오후의 카페에서東京の合唱~午後のカフェで〉라는 노래에 나오는 가사들이에요.

처음 고니시 야스하루의 음악을 접했을 때는 도쿄를 직접 가본 적도, 경험한 적도 없었습니다. 대신 그의 음악을 통해 도쿄를 밝고, 경쾌하

고, 설레는 곳으로 인식하고 있었어요. 어느새 도쿄에서 생활했던 것도 15년이 훌쩍 넘어가고 있습니다. 그렇게 시간이 흐른 만큼 저에게 다가오는 도쿄도, 고니시 야스하루 씨의 음악도 조금씩 다른 모습으로 변화하게 되었어요. 특히 2020년에 발매된 피치카토 원Pizzicato One의 앨범《전야 : 피치카토 원 인 퍼슨 前夜 ピチカート・ワン・イン・パースン》을 들으면서 그런 생각이 들었습니다.

이 앨범은 2019년 10월에 롯폰기 미드타운에 있는 라이브 하우스인 빌보드 라이브 도쿄ビルボードライブ東京와 오사카에서 열린 라이브 실황을 담고 있어요. 과거 피치카토 파이브의 곡들과 함께 1988년부터 2018년까지 30년에 걸쳐서 발표한 고니시 씨의 음악을 기타, 피아노, 우드 베이스, 드럼, 비브라폰과 고니시 씨의 보컬로 이루어진 어쿠스틱 편성으로 연주하고 있어요. 앨범 전체적으로 템포와 감정의 변화가 크지 않은 담담한 노래와 연주가 흐르고 있습니다.

앨범을 다 듣고 나서 이런 생각이 들었습니다. 저에게 지금의 도쿄는 이 피치카토 원의 앨범과 많이 닮아 있지 않을까 하고요. 처음 그의 음악을 접했을 때와 달리 지금은 들뜨고 기복이 심한 템포의 감정을 도쿄 거리를 걸으면서는 느끼고 있지 않다는 생각이 들었습니다. 이 도시의 거리에서 저는 편안하고, 따스하고, 담담하고, 외롭고, 쓸쓸한 복합적인 감정을 느끼고 있었어요. 이유는 잘 모르겠습니다. 나이가 들어서인지, 풍경과 생활에 익숙해져서인지, 일본어를 조금은 이해할 수 있어서 그의 가사를 곱씹을 수 있어서인지 말이죠. 그러나 하나 분명한 것은 지금도 변함없이 고니시 야스하루 씨의 음악과 생활을 동경하고 있고 영향을 받고 있다는 사실이에요. 이 도쿄라는 도시 안에서는 말이죠.

그런 이유로 얼마 전에 정한 목표가 하나 있습니다. 세계에서 고니시 야스하루를 좋아하는 사람 중 100명 안에 들어가는 것입니다. 실현 가능한 목표인지는 잘 모르겠지만, 목표 달성을 위해 꾸준히 노력하다

보면 그 과정에서 도쿄를 재미있게 즐길 수 있는 새로운 방법들이 계속 등장하고 축적되지 않을까요. 지금 이 순간 음악과 문장만으로 저를 단숨에 도쿄로 데려가 주는 주인공, 고니시 야스하루는 저에게 취향을 만들어준 존재라고 할 수 있어요.

NONSTOP TO TOKYO

TRACK LIST

1

2

Nonstop To Tokyo
Pizzicato Five
《Nonstop To Tokyo E.P.》
(1999, Readymade Records)

I Love You
Karia Nomoto
《I Love You / Se Você Pensa》
(2001, 524 Records)

3

I Spy
Mansfield
《It's A Man's Man's Field》
(2000, Readymade Records)

4

**Bossa For Jackie
(Dedicated To Mrs. Kennedy)**
Fantastic Plastic Machine
《Luxury》
(1998, Readymade Records)

5

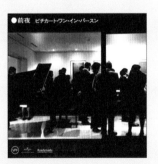

Table Ni Hitobin No Wine
テーブルにひとびんのワイン
Pizzicato One
《전야 : 피치카토 원 인 퍼슨
前夜 ピチカート・ワン・イン・パースン》
(2020, Verve)

미나미아오야마의
동네 풍경과 시티팝

　한여름, 어둠이 내린 미나미아오야마南青山 골목은 혼자 조용히 여유롭게 걷기 좋은 곳입니다. 바로 근처인 시부야, 오모테산도, 하라주쿠原宿랑 비교하면 지나가는 사람들과 부딪히면서 걸을 필요도 없고, 천천히 주변을 거닐다가 구경하고 싶은 가게가 보이면 '어떤 것들이 있을까? 어떻게 매장을 구성했을까?' 생각하면서 들어가 여유롭게 살펴볼 수 있어요. 미나미아오야마는 많은 사람이 동경하는 세련된 낭만이 가득한 여유로운 곳이 아닐까 합니다. 요요기 공원과 느티나무 가로수가 늘어진 오모테산도의 큰길을 지나 넘어오는 상쾌한 바람도 편안하고 안정된 기분을 만들어주는 데 큰 역할을 하고 있어요.

　지금의 요요기 공원은 1960년대 초중반까지 워싱턴하이츠ワシントンハイツ라는 주일 미군 주둔지가 있던 곳입니다. 자연스럽게 그 근처인 오모테산도는 하라주쿠 센트럴 아파트, 키디 랜드와 같은 주일 미군과 가족들을 위한 고급 맨션과 가게들이 들어섰습니다. 그래서 이 주변은 미국의 향취를 만끽할 수 있는 곳으로 자리하게 되었습니다. 도쿄의 젊은이들은 미국의 세련된 문화를 느끼기 위해 이 주변의 도로를 자동차로 운전하면서 목적 없이 배회했다고 해요. 잡지 《뽀빠이》를 한 손에 들고 UCLA 학생의 방을 구현한 빔스BEAMS 매장에 들려서 쇼핑을

한 뒤, 맥도날드에서 구입한 음료수를 테이크아웃해서 들고 다니는 것이 1970년대 하라주쿠를 가장 세련되게 즐기는 생활 방식의 역사로 남아 있는 것도 이런 배경 때문이라고 생각합니다.

한편 오모테산도와 미나미아오야마를 지나면 나오는 롯폰기 주변은 커피를 마시고 케이크를 즐기는 유럽의 라이프스타일이 유행했습니다. 제2차 세계대전 이후 연합군 주둔지가 된 이 주변은 외국인들을 대상으로 하는 상점과 음식점들이 자리합니다. 1944년에 오픈한 이탈리안 레스토랑인 안토니오ア ン ト ニ オ, 지금도 롯폰기 교차로의 랜드마크로 기능하고 있는 카페 아몬드ALMOND(1964년), 1950년대에 파리의 조르주 생크 호텔(현재 Four Seasons Hotel GEORGE V)에서 케이크 장인과 요리사로 근무하면서 레지옹 도뇌르 슈발리에까지 받은 장인이 운영하는 프랑스 과자점인 앙드레 르콩트A.Lecomte(1968년)와 같은 가게들은 당시의 분위기를 느낄 수 있는 대표적인 장소입니다.

이렇듯 1960~70년대의 아오야마와 롯폰기 주변의 거리에는 주일 미군과 외국 공관들을 위한 상점과 음식점, 젊은이들을 위한 새로운 콘셉트의 공간들이 등장하면서 이전부터 있던 주택가와 세련된 번화가의 분위기가 혼재하기 시작합니다. 그리고 이 지역으로 유명 연예인, 뮤지션, 패션모델과 함께 하라주쿠 센트럴 아파트에 사무실을 가지고 있던 문화 예술계의 크리에이터들이 모이기 시작했어요. 그러면서 이 지역의 독특하고 낭만적인 분위기와 당시 최신 미국 팝 음악의 영향을 받은 음악들이 등장하기 시작했습니다. 그것이 바로 사람들이 이야기하는 '시티팝'입니다.

따라서 시티팝의 무대는 바로 '도쿄'입니다. 그것도 1964년 도쿄 올림픽 개최와 함께 변모한 '새로운 도쿄'의 분위기를 담고 있어요.

구글 지도를 펼치고 시부야를 꼭짓점으로 아오야마도리青山通り, 가이엔히가시도리外苑東通り, 롯폰기도리六本木通り를 따라 선을 그은 후에 그 삼각형 지형 안에 들어가 있는 동네를 들여다봅니다. 마츠모토 다카시松本隆[3]가 소설에서 가제마치風街라고 표현한 이 지역에는 아오야마, 노기자카, 아자부, 롯폰기, 시부야 지금도 가장 좋아하는 도쿄의 분위기가 담겨 있는 동네들이 다 들어가 있었어요.

당시의 젊은 뮤지션들은 조용하고 소박한 정겨운 주택가에서 세련된 외국인과 젊은이들이 몰려드는 굴지의 번화가로 변해가는 도쿄의 풍경을 바라보면서, 도시 생활자들을 위한 가사와 멜로디가 담긴 음악을 만들어냅니다. 이 가제마치 지역의 콘셉트는 순식간에 공감대를 형성하면서 시티팝 무브먼트의 핵심 콘셉트로 자리하게 되었어요. 2002년에 출간한 최초의 시티팝 디스크 가이드 북인《JAPANESE CITY POP》을 함께 집필한 에디터 고카지 미츠구小梶嗣의 시티팝 칼럼에는 아래와 같은 내용이 적혀있습니다.

"예를 들면 야마시타 다츠로山下達郎가 이끄는 슈가 베이브シュガー・ベイブ는 '시타마치下町'를 'Down Town'으로, 다케우치 마리야竹内まりや는 바로 몇 해 전까지 학교 투쟁으로 혼란스러웠던 '대학 생활'을 '캠퍼스 라이프'로 단어를 바꿔 쓰면서 분위기를 변화시켰다. 마츠토야 유미松任谷由実에 이르러서는 무미건조한 '중앙고속도로'를 '중앙프리웨이'로 슈거 코팅을 시켰다."

[3] 시티팝의 선구적인 존재로 자주 언급되는 해피엔드はっぴいえんど의 멤버이며, 이후 오오타키 에이이치大滝詠一의《A LONG VACATION》(1981년), 1980년대 마츠다 세이코松田聖子의 작업에 참여한 뮤지션

미나미아오야마를 좋아하는 이유는 여러 가지가 있지만, 가장 큰 이유는 '동경하는 생활이 펼쳐져 있는 공간'이기 때문입니다. 1960년대 당시의 모습과 지금이 크게 다르지 않을 거예요. 네즈 미술관 사거리에서 작은 골목으로 들어선 뒷길에 고즈넉이 자리하고 있던 북 카페 헤이든 북스HADEN BOOKS:의 마스터 하야시타 에이지 씨는 이 지역의 흐르는 시간을 '우아하고 평온하며 꿈결같은 마법과 같은 아름다운 시간, 아오야먀 시간'이라고 표현하고 있습니다. 도쿄에서 일상을 보내면서 특별한 순간을 마주하고 싶을 때, 들르는 장소가 바로 이곳이에요.

　　마찬가지로 고카지 씨 역시 앞선 칼럼에서 '도시 생활자에게는 생생한 현실에서 도피하지 않기 위한 Dreamy Tranquilizer(꿈결 같은 신경안정제)가 필요하다'라며 지금 시대에 시티팝이 필요한 이유를 설명하고 있습니다.

　　현실을 회피하기 위해 유학하려고 찾았던 도쿄에서 미나미아오야마 주변에 마음이 끌린 것은 꿈결같이 낭만적인 시간을 선사해주는 장소라는 점이 매력적이어서가 아니었을까 싶어요. 물론 지금도 변함없이 그곳의 조용한 골목을 걷고 싶은 이유이기도 합니다. 그럴 때 시티팝은 저에게 있어서 최고의 도쿄 BGM입니다.

1

2

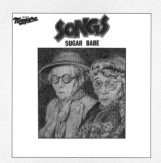

Natsu Nandesu 夏なんです
Happy End はっぴいえんど
《Kazemachi Roman 風街ろまん》
(1971, URC)

Itsumo Douri いつも通り
Sugar Babe
《Songs》
(1975, Niagara)

3

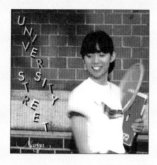

Dream Of You
Mariya Takeuchi
《University Street》
(1979, RCA)

4

Chuo Freeway 中央フリーウェイ
Yumi Arai
《The 14th Moon 14 番目の月》
(1976, Express)

5

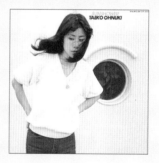

Tokai 都会
Taeko Ohnuki
《Sunshower》
(1977, Panam)

자연 속 음악 감상실,
히비야 공원

 걷는 것을 좋아해서 서울에서도 도쿄에서도 목적지까지의 거리가 멀지 않다면 걸어가곤 합니다. 도로 위의 자동차들과 스쳐가는 사람들의 모습 그리고 상점의 쇼윈도와 거리의 조명들이 만드는 도심 한복판의 산책을 좋아해요. 도쿄의 마루노우치丸の内 지역은 제가 좋아하는 산책 지역 중 하나입니다. 도쿄역 주변의 풍경, 미술관, 꽤 괜찮은 식사를 할 수 있는 레스토랑과 공원이 있기 때문이에요.

 마루노우치는 초고층 빌딩들이 많은 오피스 지역이라 주말 아침에 산책하기 좋습니다. 평일 오전에는 출근하는 사람들의 발걸음을 따라 저도 모르게 서둘러 걷게 되지만, 주말 오전의 마루노우치라면 여유롭게 커피 한 잔을 마신 후 근처 미술관에서 전시를 보고 나와도 여전히 오전입니다. 미술관을 나와서 걷다 보면 도쿄역이 나와요. 도쿄역을 정면으로 바라보는 것을 좋아해서 멍하니 몇 분 정도 바라보고 나면, 뒤돌아서 일황이 살고 있는 황거皇居를 향해 걷습니다. 점심을 먹으러 가는 거예요. 목적지는 히비야日比谷 공원입니다!

 1903년에 개장한 히비야 공원은 도쿄 최초의 서양식 근대 공원입니다. 히비야 공원보다 오랜 역사를 지닌 공원도 있지만, '도시 공원'으로 계획하여 만들어진 곳은 히비야 공원이 처음이라고 합니다. 히비야 공

원은 비즈니스 구역인 마루노우치와 관공서가 많은 가스미가세키霞ヶ関 근처에 있어 직장인들에게 휴식을 주는 공간입니다. 잠깐의 산책만으로도 기분이 전환되고 업무 효율이 높아지기 마련인데, 회사 근처에 나무와 꽃이 있는 초록이 가득한 공원이 있다면 더할 나위 없이 좋겠죠.

히비야역 A10번 출구 옆 히비야 공원 입구에서 조금만 걸어 들어가면 신지이케 연못心字池을 처음 만나게 됩니다. 높은 고층 빌딩들이 가득한 곳에 있었다는 것이 믿기지 않을 정도로 평온하고 조용해요. 그뒤로 펠리컨 분수가 있는 제1화단 사이를 지나 마츠모토로松本楼에 들어가서 점심 식사를 합니다. 마츠모토로는 히비야 공원이 개장할 때 함께 생긴 100년이 넘은 레스토랑으로 도쿄의 모던 보이와 모던 걸들에게 카레를 먹고 커피를 마시는 곳으로 유명했습니다. 그 옛날 SNS가 있었다면 피드에 자주 보이는 장소였을 거예요. 건물이 나무로 둘러싸여 있고 1층은 통유리창에 야외 테라스석도 있어서 숲속에서 식사를하는 기분이 들기도 합니다. 식사를 마치고 공원 내 또 다른 연못인 구모가타이케 연못雲型池 방향으로 걷다 보면 희미하게 음악 소리가 들릴 때가 있습니다. 그럴 때면 '아, 오늘은 야외음악당에서 라이브가 있구나' 하고 잠시 발걸음을 멈춰 음악에 귀를 기울이곤 합니다. 대음악당 앞을 지나 소음악당과 대분수 방향으로 걸어 나오는 것으로 마루노우치 산책은 끝이 납니다.

제가 히비야 공원을 좋아하는 이유는 맛있는 카레를 맛볼 수 있는 멋진 식당도 있지만 야외 음악당이 2개나 있다는 점과 제가 처음으로 해외에서 본 공연이 이곳에서 열렸기 때문입니다.

28만 평의 요요기 공원은 도쿄에서 가장 큰 공원 중 하나이지만 야외 스테이지는 없습니다. 약 16만 평의 우에노 공원에는 1천 석 정도의

야외 수상 음악당이 있어요. 참고로 여의도 공원이 약 7만 평입니다. 히비야 공원은 앞의 두 개 공원에 비해 크기가 작음에도(약 5만 평) 야외 음악당이 2개나 있습니다. 먼저 대음악당은 1923년 완공한, 도쿄에서도 유서 깊은 야외 공연장이에요. 얼핏 보면 아담한 규모로 보이지만 스탠딩석까지 합하면 3천 석 정도 돼요. 약 1천 명 정도 수용할 수 있는 소음악당은 1905년에 완성된 일본에서 가장 오래된 야외 음악당으로 무료 공연에 한해 대관이 가능합니다. 매주 수요일은 일본 경시청 음악대가, 매주 금요일은 도쿄 소방청 음악대가 점심시간에 공연을 하고 있어 점심 식사 후 음악을 들으면서 공원 산책을 할 수 있습니다.

제가 처음 도쿄를 방문한 건 대학교에 입학했던 여름, 좋아하는 뮤지션인 카시오페아의 데뷔 20주년 공연을 보기 위해서였습니다. 카시오페아는 1980년대 유명했던 재즈 퓨전 계열의 그룹이에요. 요즘 시티팝이 사랑받으면서 젊은 세대들에게 다시 주목받고 있는 뮤지션이기도 합니다. 공연은 히비야 공원 대음악당에서 열렸어요. 라이브 공연을 보면서 음악보다도 그곳에 모인 사람들과 주변 풍경의 인상이 강하게 남아 있습니다. 석양이 드리워지기 시작하는 주말 오후에 아이들의 손을 잡거나 목마를 태우고 입장을 기다리는 가족 단위의 관객, 공연장 안에서 공연을 기다리면서 자유롭게 맥주와 도시락을 먹으며 이야기를 나누는 모습 그리고 히비야 공원 안에서 탁 트인 하늘을 바라보면 눈에 들어오는 가스미가세키와 도라노몬虎ノ門의 고층 건물들. 물론 지금은 이러한 모습들이 익숙하지만, 처음 해외로 나와 이전에는 경험하지 못했던 야외 라이브 공연을 즐기는 모습은 굉장히 신선하게 다가왔습니다. 공연이 끝나고 공원을 빠져나가면서 '언젠가 도쿄에서 생활하게 된다면 이런 도심에서 열리는 야외 라이브 공연을 보러 다녀야겠다'라는 다짐도 했었어요. 이렇게 친구들과 가족들, 아이와 함께 야외에서 여

유로움을 느끼면서 음악을 감상하는 데에는 재즈만 한 장르가 없다고 생각합니다. 친구들과 신나게 떼창을 하고, 캠핑도 할 수 있는 에너지 넘치는 록페스티벌보다 피크닉의 무드와 어울리는 건 재즈일 거예요.

예전에는 도쿄 곳곳에서 야외 재즈 공연과 페스티벌이 많았습니다. 전설의 트럼펫 연주가인 마일스 데이비스Miles Davis는 1981년 신주쿠역 니시구치西口 광장에서, 키스 재럿Keith Jarrett은 요미우리랜드 이스트よみうりランド EAST에서 야외 공연을 가진 적이 있어요. 그리고 1977년부터 1992년까지 열렸던 'Live Under The Sky'는 요미우리 랜드에서 열렸던 대규모의 야외 재즈페스티벌이었습니다. 마일스 데이비스를 비롯해 허비 행콕Herbie Hancock, 맥코이 타이너McCoy Tyner, 칙 코리아Chick Corea, 팻 메시니, 마커스 밀러Marcus Miller 등 세계적인 재즈 연주가들의 연주를 만날 수 있었던 재즈페스티벌이었어요.

《도쿄의 라이프스타일 기획자들》취재로 재즈 평론가 나기라 미츠타카 씨를 인터뷰했을 때 알게 된 사실이 있습니다. 대규모의 야외 음악 페스티벌은 후지록페스티벌이나 서머소닉이 주요하고, 재즈페스티벌은 지방에서 열리는 경우가 많다고 합니다. 물론 클럽이나 소규모 공연장에서는 매일 재즈 라이브가 많이 열리고 있다고 해요.

현재 일본의 대표적인 재즈페스티벌은 2002년부터 시작된 도쿄재즈페스티벌입니다. 카마시 워싱턴Kamasi Washington, 안나 마리아 요펙Anna Maria Jopek, 데이브 그루신Dave Grusin, 세르지우 멘데스Sérgio Mendes, 바브라 리카barbra lica, 에스페란자 스팔딩Esperanza Spalding 등 많은 뮤지션들이 참가했어요. 조금 아쉬운 점은 헤드 라이너급의 뮤지션들은 실내에서 연주를 하고 그렇지 않은 재즈 뮤지션들은 야외에서 공연을 한다는 점입니다. 아무래도 우리나라의 서울재즈페스티벌이나 자라섬재

즈페스티벌 같은 대규모의 야외 재즈페스티벌을 도쿄에서 만나는 건 조금 어려워진 것 같아요. 그래도 규모는 작지만 간다 아와지초神田淡路町의 와테라스WATERRAS 빌딩 앞 광장에서는 2013년부터 재즈 오디토리아JAZZ AUDITORIA가 매년 열리고 있습니다. 그리고 히비야 공원에서도 매년 뮤직페스티벌이 열리고 있습니다. 히비야 음악제日比谷音楽祭, Hibiya Music Festival인데요, '도쿄의 거리(공원)에서 흐르는 세대 간 경계가 없는 음악 페스티벌을 통해 건강한 일본을 만들어 가자'는 취지를 갖고 있어요.

콘크리트가 만들어 올린 도심 빌딩 숲에서 꽃과 나무, 연못이 만들어 낸 공원의 편안함과 자연을 느낄 수 있는 휴식처에 언제라도 음악을 즐길 수 있는 공간(음악당)이 있는 히비야 공원은 음악과 산책을 좋아하는 저에게 자연 속 음악감상실 같은 장소입니다.

아주 오래전 도쿄가 아닌 에도江戸라는 도시가 개발되던 시절에 마루노우치와 유라쿠초有楽町 같은 히비야 공원 주변 지역은 바다와 맞닿아 있던 해안 지역이었다고 합니다. 어쩌면 카시오페아 공연을 보면서 느낀 바람은 태평양에서 불어오던 무더위를 식혀주는 바닷바람이 아니었을까 해요. 산이나 바다를 찾는 것보다 도심을 배회하는 것을 좋아하는 저에게는 음악 덕분에 받을 수 있었던 자연의 선물이라는 생각도 듭니다. 그리고 이 지역에서 일을 하고 있는 직장인들과 도쿄 사람들에게도 히비야 공원은 음악과 자연을 느낄 수 있는 소중한 선물 같은 장소일 거예요.

1

Asayake
Casiopea
《20th》
(2000, Pioneer)

2

Fat Time
Miles Davis
《Miles! Miles! Miles! Live In Japan '81》
(1992, Sony)

3

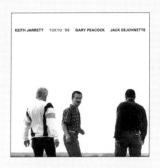

It Could Happen To You
Keith Jarrett, Gary Peacock, Jack DeJohnette
《Tokyo '96》
(1998, ECM)

4

Vi Lua Vi Sol
Kamasi Washington
《Heaven And Earth》
(2018, Young Turks)

5

I Thought It Was You
Herbie Hancock
《Directstep》
(1979, CBS/Sony)

마음을 다독여주는 도쿄의 커피 공간,
킷사텐

어느 날 늦은 오후, 지인이 근무하는 레코드 회사에서 간단한 미팅이 있어서 구단시타九段下와 요츠야四谷를 연결해 주는 동네의 골목을 거닐고 있었습니다. 약속 시간까지는 1시간 정도가 남아서 어디에서 커피나 마시며 시간을 보내자는 생각을 했어요. 주변에 있는 스타벅스 같은 체인점에는 사람들이 가득해서 들어갈 엄두가 나지 않았습니다. 그렇게 걷다가 우연히 눈에 들어온 가게에 들어가게 되었어요.

지금은 상호명도 기억나지 않는 그 가게는 사무실이 있는 건물의 1층에 있었습니다. 1980년대 서울의 다방에서 볼 수 있는 분위기로 두 명이 나란히 앉을 수 있는 가죽 의자가 테이블을 마주하고 놓여 있거나, 오래된 나무 의자가 카운터 자리에 놓여 있었어요. 대부분의 사람들은 주변 회사에서 근무하는 직장인들인지 셔츠에 넥타이 차림이 많았고, 한쪽에 마련된 흡연석에서는 동네 주민으로 보이는 사람들이 신문을 읽으면서 커피를 마시고 있었습니다. 자리에 앉아서 커피와 프렌치토스트를 주문하고, 유리창 밖에 비춰지는 석양에 물들고 있는 왕복 2차선 정도의 작은 거리를 바라보았습니다. 이때 처음 도쿄의 킷사텐喫茶店을 방문했어요.

킷사텐을 아주 간단하게 정의를 내리자면 커피나 홍차 등의 음료, 가벼운 식사, 케이크와 같은 디저트를 즐기는 공간입니다. 20세기 초반의 근대 서울에서 만날 수 있던 끽다점喫茶店이 바로 같은 형태의 가게입니다. 지금은 거의 사라졌지만, 1930년대 정도만 해도 도쿄나 서울의 카페와 킷사텐에서는 여급이 접대를 하는 서비스가 있었습니다. 쉽게 설명하자면 커피를 제공하는 유흥 업소와 같은 성격이에요. 이런 곳을 당시 일본에서는 카페, 특수킷사特殊喫茶, 사교킷사社交喫茶라고 불렀다고 합니다.

그 외 지금의 카페와 다방처럼 순수하게 커피를 마시기 위한 공간으로서 등장한 킷사텐을 준킷사純喫茶라고 불렀습니다. 우리가 일반적으로 알고 있는 도쿄의 킷사텐은 이런 준킷사이기도 해요. 이런 공간은 다양한 문화와 만나면서 독자적인 스타일을 만드는데 그 대표적인 것이 DIG(1961~1983년), DUG(1967년 오픈)와 같은 재즈 레코드를 틀어주는 재즈킷사, 라도리오ラドリオ(1949년 창업)와 같은 샹송 레코드를 틀어주는 샹송킷사, 밀롱가 누오바ミロンガ・ヌオーバ(1953년 창업) 같은 탱고 레코드를 틀어주는 탱고킷사, 명곡킷사 라이온名曲喫茶ライオン(1926년 창업) 같은 명곡킷사 등의 음악 관련 킷사텐입니다.

그때 처음 킷사텐을 경험한 후, 도쿄의 거리를 다니면서 곳곳에 있는 킷사텐을 즐겨 찾기 시작했습니다. 그러면서 조금씩 카페에서는 느낄 수 없는 독특한 킷사텐만의 매력을 느끼게 되었어요.

킷사텐의 매력은 맛있는 커피는 기본이고요. 마음이 편안해지는 분위기를 만들기 위해 항상 손님을 살피는 마스터의 세심함을 들 수 있습니다. 음악 킷사텐의 경우, 손님이 좋아하는 장르나 음악을 틀어주는 경우도 있어요. 그런데 흥미로운 것은 킷사텐의 마스터들이 내성적이

라는 점입니다. 마스터는 일을 하면서 손님에게 필요한 것이 무엇인지, 불편함은 없는지 수시로 손님을 살핍니다. 손님에게 말을 건네기보다는 그냥 조용히 살핍니다. 그래서일까요? 킷사텐을 이용하는 손님들도 다른 이용자들을 배려하면서 조용히 공간과 분위기를 즐깁니다. 어쩌면 킷사텐의 매력은 커피 맛, 편안한 분위기, 내성적이지만 세심한 마스터 그리고 이것을 수용하고 따라주는 감각 있는 손님들이 함께 어우러져서 만들어진 것이 아닌가 합니다.

유라쿠초 STONE(1966년 창업)의 모던한 내부 공간과 담배 연기로 색이 바랜 벽면의 분위기 그리고 금연석에서 바라보는 풍경은 도심 한가운데에서 편안하게 숨어서 지낼 수 있는 잠시 동안의 시간을 내어줍니다.
1988년에 창업한 미나미아오야마 츠타 커피점蔦珈琲店도 마찬가지로 편안하게 머물 수 있는 공간 중 하나입니다. 츠타 커피점은 도쿄 중앙전신국(1925년 준공)과 교토타워(1964년 준공)의 건축 설계자로 유명한 야마다 마모루山田守의 자택 1층 필로티Pilotis 부분을 킷사텐으로 리노베이션했습니다. 도쿄에서 가장 세련된 사람들로 붐비는 아오야마 지역에서 조용한 골목 속 작은 정원이 있는 킷사텐으로 사랑받고 있는 공간입니다. 오후 늦은 시간이 되면 활짝 열린 창문을 통해 근처 초등학교와 유치원에 다니는 아이들이 하교를 하면서 뛰어노는 소리가 희미하게 들리기도 해요. 이곳 역시 어딘가 긴장되었던 마음을 편하게 놓을 수 있는 분위기를 갖고 있습니다.

가이엔마에外苑前 J-COOK(1987년 창업)을 운영하는 중년 부부는 세월이 쌓여가는 것을 그대로 보여주는 자연스러운 모습으로 손님들을 맞이합니다. 이곳의 오너 셰프는 도쿄, 취리히, 파리의 유명 레스토랑에서의 근무를 거쳐 독일 대사관저 요리사로도 활약한 경력을 가지고 있

가이엔마에 J-COOK

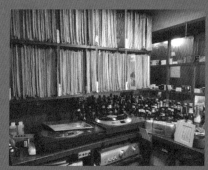
진보초 밀롱가 누오바

어요. 그런 이유로 이곳은 맛있는 커피는 물론 가벼운 식사부터 프렌치 코스의 요리까지 만날 수 있습니다. 이런 공간에서 커피를 내리고 음식을 만들고 있는 나이 지긋한 멋진 어른들을 바라보는 것도 킷사텐의 멋이 아닐까 합니다.

블루보틀 커피의 제임스 프리먼이 크게 영향을 받은 곳으로도 유명한 시부야의 사테이 하토茶亭羽當(1987년 창업) 역시 페이퍼드립과 융드립 두 가지를 병행하면서 정성껏 내려주는 커피의 맛부터 아리타야키를 비롯한 세계 각지의 가마에서 구워진 커피잔의 구성과 접객을 하는 스태프의 애티튜드에 이르기까지 이른바 '클래시컬한 도쿄 킷사텐'의 정점을 보여줍니다. 시부야에서 오랫동안 거주한 90세가 넘은 주민도 산책길에 자주 들린다는 이야기가 있을 정도로 동네 찻집으로서 킷사텐의 역할을 충실히 수행하고 있어요.

긴자銀座의 웨스트WEST(1947년 창업)는 사테이 하토의 레트로 스타일과는 약간 결이 다른 모던한 도쿄 킷사텐의 분위기를 전해줍니다. 클래식 음악 선율과 함께 펼쳐지는 가게 분위기는 긴자 거리만의 단정하고 호화스러운 감각을 느끼면서 조용히 커피를 마실 수 있게 만들어줍니다.

킷사텐의 매력을 추가로 적어보자면 '동네 친화적인 공간', '세월의 흐름에 구애받지 않는 공간', '음악을 테마로 하는 킷사텐에서 들을 수 있는 개성 강한 BGM'이 있을 것 같아요. 대표적인 예는 시모기타자와下北沢 이하토보(1977년 창업)를 들 수 있습니다. 2층에 위치한 가게 창문을 통해 거리를 내려다보면서 갈 코스타Gal Costa의 앨범을 들을 수 있는 곳은 시모기타자와에서는 이 공간밖에 없을 거 같아요.

아무 생각 없이 편안하게 도쿄에서 시간을 보내고 싶을 때, 저에게 필요한 것은 한 잔의 커피와 조용하게 시간을 보낼 수 있는 분위기 그리고 좋아하는 음악입니다.

도쿄의 각 동네에 있는 오래된 킷사텐은 마음을 다독일 수 있는 공간을 내어줍니다. 세간에서 유행하는 카페에 비해 들어가기 어려운 분위기를 지니고 있지만 용기를 내서 문을 열고 들어가면 그 어느 카페보다도 다정하고 편안한 사람들이 모여 있는 장소라는 것을 느끼실 수 있을 거예요. 도쿄에서는 그런 킷사텐의 시간을 보내는 것도 생활의 즐거움 중 하나가 아닐까요?

도쿄다반사가 추천하는 도쿄 킷사텐의 역사를 느낄 수 있는 곳

STONE
ADD : 1F Yurakucho BLDG., 1-10-1, Yurakucho, Chiyoda-ku, Tokyo
연중무휴 / 카드 불가

밀롱가 누오바 ミロンガ・ヌオーバ
ADD : 1-3, Kanda Jimbocho, Chiyoda-ku, Tokyo
매주 수요일 & 연말연시 휴무

츠타 커피점 蔦珈琲店
ADD : 5-11-20, Minamiaoyama, Minato-ku, Tokyo
월요일 휴무
웹사이트 http://tsutacoffee.html.xdomain.jp/index.html

1

2

Ghana
Donald Byrd
《Byrd In Flight》
(1960, Blue Note)

Frank's Tune
Jack Wilson
《Easterly Winds》
(1967, Blue Note)

3

Lament
Jean-Louis Rassinfosse, Chet Baker, Philip Catherine
《Crystal Bells》
(1983, LDH Records)

4

5

Invierno Porteño (Nueva Versión)
Astor Piazzolla
《Concierto Para Quinteto》
(1971, RCA Victor)

Amor De Juventud
Gal Costa
《Aquele Frevo Axé》
(1998, RCA)

듣고 싶은 거리 :

도쿄다반사가 생각하는 거리의 느낌과 어울리는

플레이리스트

NEW ALBUM

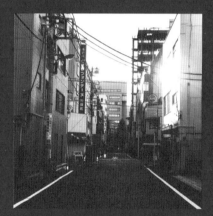

PLAYLIST 01
TRACK FOR TOKYO WALKER

OUT NOW

AVAILABLE ON
TOKYODABANSA

세련되고 여유로운 분위기의 도시 감성
요요기우에하라에서 가미야마초까지

PLAYLIST 1

요요기우에하라에서 출발해서 요요기 공원 옆의 조용한 거리를 지나 주택가와 작은 가게들이 모여있는 가미야마초까지의 풍경을 배경으로 걸으면서 자주 듣는 음악은 1970~80년대의 시티팝, 퓨전, 아이돌 스타일의 음악들입니다. 이 세 장르는 많은 공통점이 있어서 어색함 없이 함께 들을 수 있습니다. 특히 요즘에는 저녁 시간에 요요기우에하라에 있는 레코드 숍인 A.O.R.에 들렀다가 이동하는 경우가 많기 때문에 이런 도시적이고 여유로운 분위기의 음악들을 자주 듣고 있어요.

01. **Casiopea** / Take Me (1982, Alfa)

02. **Taeko Ohnuki** 大貫妙子 / Yokogao 横顔 (1978, RCA)

03. **Tsuyoshi Kon** 今剛 / Think About The Good Times (1980, Agharta)

04. **Ami Ozaki** 尾崎亜美 / Gurasu No Rouge グラスのルージュ (1981, F-Label)

05. **Parachute** / Miura Wind (1982, Agharta)

06. **Seiko Matsuda** 松田聖子 / Garasu No Ringo ガラスの林檎 (1983, CBS/Sony)

07. **Keiko Kimura** 木村恵子 / Izumi Ni Sassote 泉に誘って (1988, Interface)

08. **Yukari Ito** 伊東ゆかり / Konna Yasasii Ame No Hi Wa こんな優しい雨の日は (1982, Invitation)

09. **Yudai Suzuki** 鈴木雄大 / Sunny Afternoon (1982, Express)

10. **Makoto Matsushita** 松下誠 / Love Was Really Gone (1982, Moon Records)

11. **Atsuko Nina** 二名敦子 / Teibo 堤防 (1987, Invitation)

12. **Mariya Takeuchi** 竹内まりや / Plastic Love (1984, Moon Records)

13. **Miki Matsubara** 松原みき / Mayonaka No Door 真夜中のドア - Stay With Me (1980, See · Saw)

14. **Hiroko Mita** 三田寛子 / Pink Shadow (1982, CBS/Sony)

15. **Akina Nakamori** 中森明菜 / Koibito No Iru Jikan 恋人のいる時間 (1985, Reprise Records)

16. **The Square** / Breeze And You (1987, CBS/Sony)

17. **Kyoko Koizumi** 小泉今日子 / Suteki Ni Night Clubbing 素敵にNight Clubbing (1984, Victor)

18. **EPO** / Ame No Kennel Dori 雨のケンネル通り (1980, RCA)

19. **Rajie** / The Tokyo Taste (1977, CBS/Sony)

20. **Yoshitaka Minami** 南佳孝 / Yakan-Hikou 夜間飛行 (1978, CBS/Sony)

도쿄의 여름날, 화창한 주말 풍경
아오야마

PLAYLIST 2

무슨 이유인지는 모르겠지만 오모테산도, 진구마에神宮前, 미나미아오야마, 시부야로 이어지는 아오먀아도리의 거리 풍경을 보면서 걸으면 이런 오래된 보사노바 음악이 떠오릅니다. 구체적인 장소라면 하라주쿠의 다케오 기구치TAKEO KIKUCHI 매장 3층에 있던 카페 레펙투아르 RÉFECTOIRE, 미나미아오야마 이데IDÉE 플래그쉽 스토어 3층에 있던 카페앳이데Caffè@IDÉE에서 바라봤던 상쾌한 도쿄의 풍경입니다. 공통적으로 모두 '도쿄의 화창한 주말 여름 풍경'이 배경으로 펼쳐져 있어요.

01. **Ana Mazzotti** / Agora Ou Nunca Mais (1974, Top Tape)

02. **Emílio Santiago** / Batendo A Porta (1975, CID)

03. **Orlann Divo** / Vem P'ro Samba (1962, Musidisc)

04. **Marisa** / Ciuminho (1969, Equipe)

05. **Ana Lucia** / Diz Que Fui Por Aí (1964, RGE)

06. **Pery Ribeiro, Leny Andrade, Bossa Três** / Deus Brasileiro ~ Vivo Sonhando (1965, Odeon)

07. **Jorge Autuori Trio** / Triste Madrugada (1967, Mocambo)

08. **Johnny Alf** / Samba Sem Balanço (1965, Mocambo)

09. **Elis Regina** / Vou Deitar E Rolar (Quaquaraquada) (1970, Philips)

10. **Miguel Angel** / Deixa Isso Prá Lá (1965, Equipe)

11. **Gal Costa** / Que Pena (Ela Já Não Gosta De Mim) (1969, Philips)

12. **Alaide Costa** / Catavento (1976, EMI)

13. **Tania Maria** / Madalena (1971, Odeon)

14. **Claudette Soares** / Por Quem Morreu De Amor (1970, Philips)

15. **João Donato** / Fim De Sonho (1973, Odeon)

16. **Luiz Claudio** / Coisa No.10 (1966, Musidisc)

17. **Edú Lôbo E Maria Bethânia** / Candeias (1966, Elenco)

18. **Nara Leão** / Garôta De Ipanema (1971, Polydor)

19. **Marcos Valle** / Não Pode Ser (1965, Odeon)

20. **Zimbo Trio, Sebastião Tapajós** / Dança (1982, Clam)

주말 오후, 세련된 도시의 작은 골목길을 걸으며

진보초

PLAYLIST 3

주말에 책과 레코드를 보러 진보초에 자주 갑니다. 정신없이 책과 레코드를 보다 보면 시간이 훌쩍 지나 늦은 오후가 됩니다. 지금부터는 여유로운 산책을 시작합니다. 산책 루트는 보통 두 가지 중에 하나를 선택합니다. 세련된 분위기를 느끼고 싶은지, 동네 분위기를 느끼고 싶은지 말이죠.

도심의 세련된 분위기를 느낄 수 있는 루트는 오테마치大手町, 마루노우치, 유라쿠초, 히비야공원, 우치사이와이초内幸町, 도라노몬을 거쳐 목적지인 아카사카赤坂로 도착하는 경로입니다. 번화가를 활보하는 사람들과 가게에서 나오는 좋은 향기 때문일까요? 따뜻한 봄이나 초여름에는 특유의 달콤한 내음도 느낄 수 있어요. 예전부터 도쿄의 번화가라는 특징도 있어서 업비트의 오래된 팝, 재즈, 삼바, 라틴 스타일 그리고 21세기의 재즈힙합 등의 음악을 위주로 선곡합니다. (선곡 01~10)

다른 하나는 비교적 작은 골목길로 동네 분위기가 느껴지는 루트입니다. 구단시타, 한조몬, 고우지마치麹町, 요츠야, 시나노마치信濃町를 거쳐 목적지인 아오야마잇초메로 도착하는 길이에요. 고즈넉한 주택가와 아담한 규모의 중심지가 섞여 있는 분위기라서 '생활 장소로서의 도쿄'를 체험할 수 있습니다. 비교적 차분하게 생각을 가다듬을 수 있는 칠 아웃 계열의 음악과 여행의 풍경이 떠오르는 곡들을 선곡합니다. (선곡 11~20)

01. **Carole King** / Music (1971, A&M)

02. **Kurt Elling** / Steppin' Out (2011, Concord Jazz)

03. **Esperanza Spalding** / Precious (2008, Heads Up International)

04. **Jose James** / Promise In Love (2010, Brownswood Recordings)

05. **Quantic & His Combo Barbaro** / Linda Morena (2009, Tru Thoughts)

06. **Roy Hargrove Big Band** / La Puerta (2008, EmArcy)

07. **Raulzinho** / À Vontade Mesmo (1965, RCA Victor)

08. **Cal Tjader** / Curtain Call (1973, Fantasy)

09. **Ryuichi Sakamoto** / Ngo (2004, Warner Music Japan)

10. **Pizzicato Five** / Top Secrets (1989, CBS/Sony)

11. **Kip Hanrahan** / Make Love 2 (1985, American Clave)

12. **Joachim Kuhn** / Housewife's Song (1985, Private Music)

13. **Nobuyuki Nakajima** / Thinking Of You (Original Ver.) (2011, BEAMS RE-CORDS)

14. **Chet Baker** / Something (1970, Verve)

15. **Caetano Veloso** / For No One (1975, Philips)

16. **Nando Lauria** / If I Fell (1994, Narada Equinox)

17. **Michael Olatuja** / The Hero's Journey (2020, Whirlwind Recordings)

18. **Pat Metheny** / Antonia (1992, Geffen)

19. **Lyle Mays** / Close To Home (1986, Geffen)

20. **Keith Jarrett** / Encore From Tokyo (1978, ECM)

뜨거운 여름이 지나가고 찾아온 가을날의 차분한 산책길

도쿄예술대학 앞

PLAYLIST 4

여름이 지나고 가을이 찾아오는 시기의 우에노 공원에서 도쿄예술대학으로 이어지는 산책길은 도쿄에서 좋아하는 산책길 중 하나입니다. 찬바람이 불기 시작할 무렵의 늦은 오후에 금방이라도 비가 내릴 것 같은 잔뜩 찌푸린 하늘이 펼쳐질 때, 조용하고 인적 드문 공원과 학교 근처의 작은 길은 날씨와 잘 어울립니다. 마음을 차분히 가라앉히고 싶을 때, 혼자 있고 싶을 때에 가끔 찾는 곳이에요. 학교 맞은편에 옹기종기 자리한 커피를 마실 수 있는 모던한 공간들에서 새어 나오는 따스한 조명 불빛은 해질 무렵 이 공간의 고즈넉한 분위기를 포근하게 감싸줍니다. 그런 분위기를 보사노바와 오래된 영화 사운드트랙과 재즈 선율을 위주로 담은 선곡이에요.

01. **Carlos Nino & Miguel Atwood-Ferguson** / Fall In Love (2009, Mochilla)

02. **Devendra Banhart & Noah Georgeson** / Don't Look Back In Anger (2004, Engine Room Recordings)

03. **Eels** / That Look You Give That Guy (2009, Vagrant Records)

04. **Giorgio Tuma** / Musical Express (2008, Elefant Records)

05. **Sweetmouth** / Dangerous (1991, RCA)

06. **Morelenbaum² & Ryuichi Sakamoto** / Fotografia (2001, WEA)

07. **Antonio Carlos Jobim** / Anos Dourados (1987, Verve)

08. **Rosalia De Souza** / Parte de Seu Mundo (2008, Avex)

09. **Paulinho Moska《Woman On Top》O.S.T.** / Falsa Baiana (2000, Sony)

10. **Henri Salvador** / Jazz Mediterranee (2000, Source)

11. **Jane Birkin** / Di Doo Dah (1973, Fontana)

12. **Serge Gainsbourg《Anna》O.S.T.** / Un Jour Comme Un Autre (1967, Philips)

13. **Michel Legrand《Les Demoiselles de Rochefort》O.S.T.** / Chanson De Maxence (1967, Philips)

14. **The Five Corners Quintet** / Interlope ~ This Could Be The Start Of Something (2005, Ricky-Tick Records)

15. **Jackie Trent & Tony Hatch** / I Must Know (1967, Pye Records)

16. **Milt Jackson & The Monty Alexander Trio** / Isn't She Lovely (1977, Pablo)

17. **Raphael Chicorel** / Walking With Jocko (1972, Pleasure)

18. **Feist《Paris Je TAime》O.S.T.** / La Meme Histoire (2006, Polydor)

19. **Everything But The Girl** / Night And Day (1982, Cherry Red)

20. **Ben Watt** / North Marine Drive (1983, Cherry Red)

21. **Bill Evans** / Soiree (1970, Verve)

출근 시간, 빌딩 숲에서 홀로 느끼는 자유로움
마루노우치 빌딩 숲

PLAYLIST 5

평일 출근 시간에 마루노우치와 유라쿠초 같은 사무실 밀집 지역에서 한 손에 커피를 들고 큰 볼륨으로 모던 재즈를 들으면서 걷는 것을 좋아합니다. 아마도 사무실을 향해 가는 사람들과 달리 자유를 느꼈기 때문일 거예요. 이 선곡의 부제는 'Dear Peter'로 되어있어요. 무라카미 하루키가 운영했던 재즈킷사인 피터캣Peter Cat의 이미지를 생각하면서 곡을 골라봤습니다. 실제로 피터캣에서 틀었던 앨범들과 하루키가 라이너노트를 작성한 앨범들도 포함되어 있어요.

01. **Miles Davis** / If I Were A Bell (1956, Prestige)

02. **Thad Jones** / If I Love Again (1956, Blue Note)

03. **Duke Pearson** / Jeannine (1968, Polydor)

04. **Barney Kessel** / On A Clear Day, You Can See Forever (1971, Black Lion Records)

05. **Bill Evans** / The Dolphin - Before (1970, Verve)

06. **Stan Getz & Luiz Bonfa** / Saudade Vem Correndo (1963, Verve)

07. **Oscar Peterson** / Samba Sensitive (1967, Philips)

08. **Chet Baker** / That Old Feeling (1956, Pacific Jazz)

09. **Horace Silver Quintet** / Ill Wind (1958, Blue Note)

10. **Louis Smith** / Tribute To Brownie (1957, Blue Note)

11. **McCoy Tyner** / Utopia (1958, Blue Note)

12. **Sonny Criss** / Up, Up And Away (1967, Prestige)

13. **Jackie McLean** / Subdued (1961, Blue Note)

14. **Duke Jordan** / No Problem (1974, SteepleChase)

15. **Thelonious Monk** / Ruby, My Dear (1965, Columbia)

16. **Stanley Turrentine With The Three Sounds** / Since I Fell For You (1960, Blue Note)

눈으로 보고 귀로 듣는
음과 음

NEW ALBUM

CHAPTER 02

TRACK FOR TOKYO WALKER

◄◄ ❚❚ ►►❙

OUT NOW

AVAILABLE ON
TOKYODABANSA

멋진 어른들을 위한 재즈와 어패럴의 만남,
블루노트 도쿄 Blue Note TOKYO
✕ 빔스 BEAMS

재즈 듣는 것을 좋아합니다. 어린 시절부터 꾸준히 즐겨 듣고 있는 음악입니다. 개인적인 경험에서 느낀 것은 재즈가 가진 스펙트럼의 구성이 마치 뫼비우스의 띠 같다는 것입니다. 뫼비우스의 띠를 연결하면 절대 만날 수 없을 것 같은 직사각형의 대척점에 있는 두 꼭짓점이 만납니다. 구성하는 면 위의 어느 지점이라도 띠의 중심을 따라 이동하다 보면 출발한 곳과 정반대 면에 도달할 수 있고, 계속 나아가면 다시 처음 위치로 돌아옵니다.

저에게 재즈는 그런 의미의 음악입니다. 학생 시절에 저를 도쿄로 이끌어줬던 시티팝이 강하게 느껴지는 1980년대 일본의 재즈 퓨전 스타일, 도쿄에서 생활했던 시절에 클럽에서 자주 접했던 1970년대의 소울, 펑크Funk 스타일, 어린 시절 아버지의 턴테이블과 레코드들을 놀이 삼아 들으면서 접했던 1960년대의 하드록 스타일 등 다양한 장르의 음악이 지닌 각기 다른 감각을 어느 한 시대의 재즈에서 접하게 되는 순간을 자주 경험하게 됐습니다.

그 외에도 때로는 1990년대 초반의 트라이브 콜드 퀘스트A Tribe Called Quest나 드 라 소울De La Soul과 같은 뉴욕의 힙합 사운드나 라벨Maurice Ravel, 드뷔시Claude Debussy 같은 19세기 후반에서 20세기 초반에 활약한 클래식 작곡가들의 음악에서도 재즈의 흔적을 발견할 수 있습

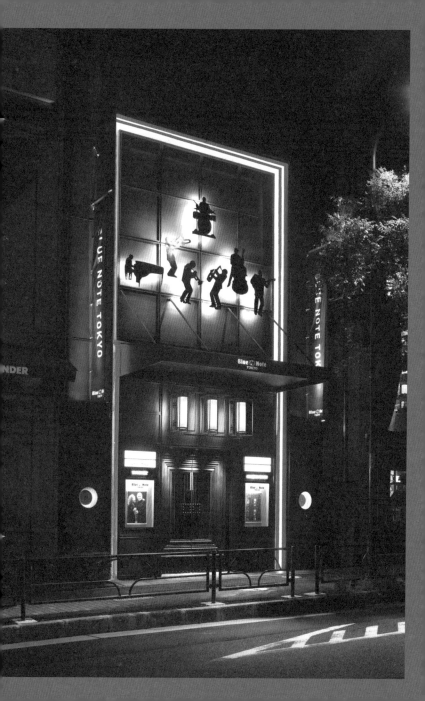

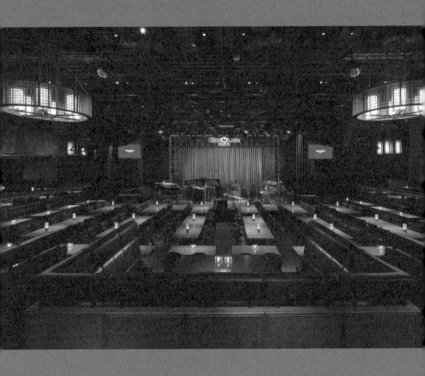

니다. 그리고 이와 같은 음악들을 들으면서 이른바 모던 재즈라는 지금 우리가 익히 알고 있는 재즈의 기본 어법이 만들어진 시절과 마주하게 되었습니다. 클래식으로 바꿔서 이야기하자면 고전 음악의 골격을 만들었다고 하는 고전주의 음악Classical Music의 맥락과 같다고 할 수 있습니다. 그리고 그런 모던 재즈를 즐겨 듣다가 다시 지금 시대의 음악으로 빠져나옵니다. 그런 순환과 반복의 역사가 저에게 있어서 재즈라는 음악입니다.

각 시대에 재즈가 만난 다양한 스타일의 음악 대부분은 당시 카운터컬처counter culture⁴와 청년 문화로 자리하고 있었습니다. 또한 모던 재즈의 기본적인 구성은 최소한의 규칙 속에서 펼쳐지는 자유를 표방하는 음악이라고 할 수 있어요. 그런 의미에서 자유와 청춘의 음악이라고 할 수 있습니다. 따라서 반세기 이전에 세상에 등장한 음악들이 당시 세대는 물론이고 지금의 젊은 세대에게도 공감대를 형성하고 있어요. 그래서 재즈를 꾸준히 좋아하다 보면 나중에 노인이 되어서도 그 시대의 청년들과 공감할 수 있는 교류의 자리를 만들 수도 있을 것 같습니다. 그러면 아주 조금은 사람들에게 여유를 지닌 멋진 어른으로 기억될 수도 있지 않을까 하는 바람도 가져 봅니다.

도쿄의 거리를 거닐면서 자주 생각합니다. 청년들의 저항 정신과 어른들의 멋을 동시에 지닌 곳이 어디에 있을까 하고요. 그리고 그때마다 떠오르는 주인공은 재즈 클럽인 블루노트 도쿄Blue Note TOKYO와 셀렉트숍 빔스BEAMS예요. 이 두 곳은 오랜 브랜드의 역사 동안 카운터

4 일반 대중들의 생활 방식과 문화에 대항하는 '젊은이들의 문화'로 사회의 지배적 문화에 적극적으로 도전하고 반대하는 하위문화를 지칭

컬처 정신을 지니면서 세련된 어른의 멋을 제안하는 공간이라는 공통점이 있습니다.

블루노트 도쿄는 음악을 통해 사람들이 모이고, 그곳을 찾은 사람들이 편안한 마음으로 음악을 통해 감동과 기쁨을 마주할 수 있는 자리로서 일본을 대표하는 재즈 클럽으로 사랑받아 왔습니다. 빔스의 기업 이념 중에는 '제품을 구입했을 때의 만족감에 앞서 그 제품이 태어난 배경과 시대성이 담긴 정보를 공유함으로써 물질적 만족 이상의 가치를 제공한다'라는 내용이 있습니다. 블루노트와 빔스 모두 멋진 음악과 제품으로 세상을 두근거리게 하고 사람들을 행복하게 만들어주는 공통의 사상이 존재합니다.

그리고 그런 공통점이 있어서인지 패션과 음악을 연결하는 컬래버레이션을 기획했어요. 그것이 바로 블루노트 도쿄 30주년을 기념하여 빔스와 함께 셔츠와 모자 등을 제작한 컬래버레이션 프로젝트였습니다.

이 프로젝트는 블루노트 도쿄가 블루노트재즈페스티벌Blue Note JAZZ FESTIVAL[5]을 열었을 때에 빔스의 협찬으로 페스티벌을 운영하는 스태프들의 티셔츠와 노벨티[6]를 만들게 된 것이 계기였다고 합니다.

빔스는 후지록페스티벌FUJI ROCK FESTIVAL이나 도쿄아트북페어TOKYO ART BOOK FAIR와 같은 문화 예술 이벤트에서 다양한 컬래버레이션 아이템이나 노벨티를 제작하는 문화 콘텐츠 지원을 통해 다양한 세대와 소통을 하고 있어요. 블루노트재즈페스티벌 역시 그러한 프로젝트의 일환입니다. 그때 블루노트 도쿄에서는 빔스의 뛰어난 센스에 재차 감명을 받았고 언젠가 페스티벌뿐 아니라 매장(블루노트 도쿄)과 빔스

5 2016 블루노트재즈페스티벌 인 재팬 https://2016.bluenotejazzfestival.jp
6 효과적인 광고를 위해서 고객에게 제공하는 열쇠고리, 볼펜, 라이터 따위의 실용 소품

의 컬래버레이션 기획을 실현시킬 수 있으면 좋겠다는 생각을 가지고 있었다고 합니다.

블루노트 도쿄 30주년을 기념하여 제작하는 아이템 선정 기준과 디자인을 할 때에 가장 중요하게 생각했던 포인트는 '음악을 사랑하는 어른'을 이미지로 한 아이템을 선정하는 것이었다고 합니다.

블루노트 도쿄가 20주년을 맞이했을 때, 이때까지 열렸던 공연명과 아티스트 사진을 넣은 포스터를 제작했었습니다. 많은 아티스트들이 버팀목이 되어주고 있기 때문에 블루노트 도쿄가 존재한다는 것에 대한 경의의 마음을 담았던 것이라고 해요. 빔스는 이러한 블루노트의 아이디어를 계승해서 30주년 기념 컬래버레이션 제품에 30년 동안 열렸던 공연명을 텍스타일 스타일로 셔츠에 담아서 아티스트들에 대한 감사의 마음을 표현했다고 합니다.

30주년의 메인 포스터 이미지에 등장하는 트럼펫 연주자인 크리스천 스콧Christian Scott은 그래미상에도 노미네이트가 되었던 새로운 세대의 혁신적인 재즈 트럼펫 주자입니다. 블루노트 도쿄는 30주년을 맞이하여 과거를 되돌아보는 것뿐 아니라 미래를 바라보는 것을 생각했다고 해요. 그래서 새로운 세대의 재즈를 이끄는 크리스천 스콧을 모델로 기용하기로 합니다. 그에게 모델을 부탁했을 때 오픈 칼라 셔츠를 어떤 스타일로 입을지에 대해서는 자신이 좋아하는 방식으로 하게 해달라는 회신이 와서, 어떤 결과물이 나올지 기대감과 긴장감이 교차했다고 합니다. 이후 셔츠의 가장 위에 있는 단추까지 잠그는 참신한 스타일을 제안한 사진이 왔었다고 합니다.

텍스타일 스타일 셔츠와 함께 제작했던 하와이언 셔츠의 모델로는

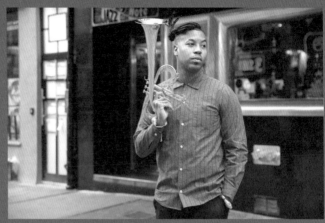

블루노트 도쿄 30주년 기념 메인 모델인 재즈 트럼펫 연주자 크리스천 스콧

블루노트 도쿄 30주년 기념
빔스와 컬래버레이션한 블루종

블루노트 도쿄 30주년 기념 빔스와 컬래버레이션한 모자

로이 에이어스Roy Ayers가 등장합니다. 그의 앨범《Everybody Loves The Sunshine》 재킷이 연상되는 노란 배경 앞에서 촬영했는데, 블루노트 도쿄의 대기실에 노란색 벽지를 붙이느라 고생했다는 촬영 에피소드도 있습니다. 하와이언 셔츠는 블루노트 도쿄가 가진 수많은 매력을 담을 수 있는 제품을 만들고 싶다는 것과 어른들이 즐겨 입을 수 있는 무늬가 있었으면 좋겠다는 생각에 결정한 아이템입니다.

평소 블루노트 도쿄와 빔스를 찾으면서 궁금했던 부분이 하나 있었습니다. 이곳을 찾는 청년 정신을 지닌 어른들의 유희나 멋은 어떤 것일까 하는 것이었어요. 혹시 브랜드가 정의하는 모습이 있다면 멋진 어른이 되는 것에 대한 힌트가 될 것 같았습니다.

이 질문에 대해서 빔스는 어른들의 유희와 멋은 튼튼하고 확고한 기초와 신뢰 위에서 성립하는 '유머'나 '그 사람의 오리지널 센스'라고 생각한다고 합니다.

한편 블루노트 도쿄가 말하는 어른들의 유희와 멋은 눈에 보이는 것뿐 아니라 행동과 발언에도 자연스레 드러나는 감각이라고 해요. 세계 재즈 뮤지션들의 무대 연주로 예를 들면 애드리브ad lib[7]와 임프로비제이션improvisation[8] 기법으로 볼 수 있다고 합니다. 그 장소의 분위기에서 만들어진 '유희'와 '유머'가 있는 연주에 많은 사람이 매료됩니다. 또한 재즈 연주자들이 연주할 때 입는 수트에 어레인지가 들어간 자연스러운 스타일링이 있으면 관객들에게 주목을 받게 된다고 합니다. 이처럼 자신이 있는 그 자리를 즐겁게 만들려고 하는 일종의 크리에이션을 일으키는 여유와 재치가 있는 마음에서 유희와 멋을 느낀다고 해요.

7 재즈에서 연주자가 일정한 코드 진행과 테마에 따라 즉흥적으로 행하는 연주
8 재즈 연주자가 곡의 화성和聲 진행에 바탕을 두고, 자기의 착상에 따라 자유로이 변주하는 일

두 브랜드의 컬래버레이션은 단순한 제품 제작을 위한 브랜드의 협업이 아니라 '항상 젊은 감성을 유지하는 멋진 어른'에게 제안하는 두 브랜드의 공통 철학이 담긴 협업이라는 것을 짐작할 수 있는 부분이 었습니다.

블루노트 도쿄와 빔스가 있는 아오야마, 하라주쿠 권역에는 도쿄에서도 가장 세련되고 자신만의 센스가 돋보이는 사람들로 가득합니다. 그만큼 앞서 이야기한 멋진 어른들도 많이 발견할 수 있어요. 그 밖에도 많은 매력적인 문화 스폿, 레스토랑, 어패럴 매장, 갤러리, 공원 등이 있습니다. 스마트폰을 손에 든 채로 생각해둔 가게로 직진하는 것도 좋지만 스마트폰을 들지 않은 채 아무런 목적도 없이 이 지역을 느긋하게 산책하면서 그런 사람들과 거리 풍경을 만났으면 해요. 그리고 그 가운데 블루노트 도쿄와 빔스를 찾아보시는 것도 추천합니다. 유행의 격전지에서 30~40년 이상 최고의 자리를 지켜온 두 브랜드의 정수를 만날 수 있습니다.

참고로 2021년 현재 코로나 팬데믹으로 블루노트 도쿄에서 열리는 공연은 전 세계에서 라이브 스트리밍으로 관람할 수 있습니다. 한국에서도 접속이 가능하니 도쿄 최고의 재즈 클럽에서 열리는 라이브를 감상[9]해보세요.

9 블루노트 도쿄의 공연 스트리밍 https://bluenotetokyo.zaiko.io/, http://www.bluenote.co.jp

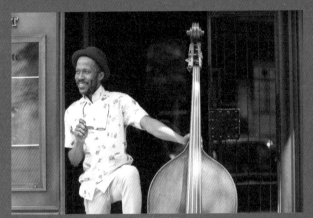

블루노트 도쿄 30주년 기념 모델인 베이스 연주자 조 샌더스

블루노트 도쿄 30주년 기념 모델인 비브라폰 연주자 로이 에이어스

1

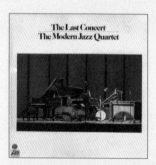

2

Night In Tunisia
The Modern Jazz Quartet
《The Last Concert》
(1975, Atlantic)

I Own the Night
Christian Scott
《Ancestral Recall》
(2019, Stretch Music)

3

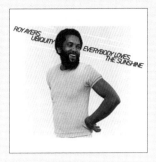

Everybody Loves The Sunshine
Roy Ayers Ubiquity
《Everybody Loves The Sunshine》
(1976, Polydor)

4

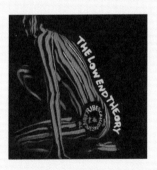

Excursions
A Tribe Called Quest
《The Low End Theory》
(1991, Jive)

5

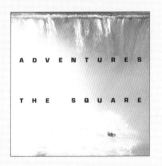

Night Dreamer
The Square
《Adventures》
(1984, CBS/Sony)

세련된 어른의 분위기를 전하는 레코드 부티크,
어덜트 오리엔티드 레코드
Adult Oriented Records

제가 자주 이야기하는 도쿄에서 살고 싶은 동네의 기준이 있습니다. 그 기준은 생각보다 단순해요. 바로 좋은 서점과 정식집 그리고 커피를 마실 수 있는 공간과 레코드 가게가 있는 것이에요. 그 외에 몇 가지를 더 고른다면 조용하고 고즈넉한 분위기의 재미있는 골목, 자연을 느낄 수 있는 공원, 한적하고 작은 갤러리, 거리를 활보하고 있는 세련된 사람들이 있을 것 같아요. 이런 조건들을 모두 충족시키는 장소 그리고 시부야, 아오야마, 시모기타자와, 다이칸야마 등과 같은 번화가들이 가깝게 위치한 동네가 바로 요요기우에하라代々木上原 입니다.

우에하라上原라는 명칭에서 알 수 있듯이 아주 오래전, 높은 지대에 펼쳐진 평원에 목장이 있었다는 이 동네에 도쿄 유수의 고급 주택지가 분양되기 시작한 것은 1920~30년대라고 합니다. 이후 지금에 이르기까지 고급 주택가로 명성이 자자한 곳이에요. 그리고 각기 다르게 보기도 하지만, 오쿠시부야奥渋谷 지역으로 포함되기도 합니다.

오쿠시부야 주변의 고급 주택가는 오랜 역사를 지니고 있어서인지 최근 개발된 타워맨션이 가득한 동네에서 느껴지는 이질감보다는 어릴 적 뛰어놀았던 동네 같은 정겨움이 거리에 있습니다. 특히 도쿄 최고의 고급 주택가인 쇼우토우松濤 주변에 있는 가미야마초神山町에는 푸글렌 도쿄Fuglen TOKYO, 시부야 퍼블리싱&북셀러스SHIBUYA PUBLISHING

& BOOKSELLERS, 아히루스토어アヒルストア, 테오브로마THEOBROMA와 같은 곳들이 자리하면서, 오랜 역사를 지닌 정겨운 골목에 세련된 어른을 위한 다양한 취미의 가게가 공존하는 동네의 분위기가 있습니다. 그런 분위기를 요요기우에하라에서도 똑같이 느낄 수 있어요. 그래서인지 요요기우에하라역에서 내려서 작은 골목을 따라 펼쳐진 조용한 상점가를 걸을 때면 에릭 택Erik Tagg의 〈Got to Be Lovin' You〉 같은 음악들을 모아놓은 플레이리스트를 들으면서 동네를 둘러봅니다. 어쩌면 제 마음속에 있는 도쿄의 세련된 어른의 이미지는 이런 음악의 감성이지 않을까 싶어요.

그런 요요기우에하라의 거리를 걷다 보면 작은 레코드 가게와 만나게 됩니다. 최근 일본뿐 아니라 세계 각지의 시티팝과 어덜트 오리엔티드 록adult oriented rock (이하 AOR) 팬들에게 화제가 되는 레코드 부티크 '어덜트 오리엔티드 레코드Adult Oriented Records (이하 A.O.R.)'입니다.

A.O.R.의 오너인 유게 다쿠미弓削匠 씨는 오래전부터 '세련된 어른들을 위한 록', AOR 스타일의 음악을 좋아했고, 다른 음악 장르에도 AOR의 분위기가 담겨 있다고 생각했다고 합니다. 그래서 문화 전반으로 지금 시대의 AOR 스타일을 전하고 싶다는 생각으로 가게 이름을 정했다고 해요. 매장의 콘셉트는 앞서 언급된 '세련된 어른들의 시선으로 바라보는 스타일'이에요. 지금의 20~30대 젊은 세대들이 다시 한번 멋진 어른에게 동경을 가지게 하고 싶다는 마음이 담겨 있습니다.

요요기우에하라 주변에는 유명한 디자인 학교인 구와사와 디자인 연구소桑沢デザイン研究所가 있고, 세계에서 가장 레코드 정보량이 많았던 우다가와초宇田川町 그리고 패션 모델 사무실 등이 많아서일까요? 처음 A.O.R.에 들어갔을 때는 레코드 가게가 아니라 아오야마나 다이칸야

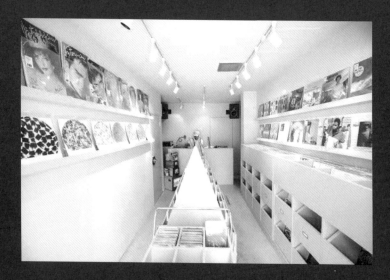

마에 있는 디자이너 의류 매장에 들어간 것 같은 기분이 들었습니다.

저에게 레코드 가게는 어두운 지하의 먼지 가득한 좁은 공간에 한눈에 봐도 레코드 마니아로 보이는 옷차림의 아저씨들로 가득한 이미지가 익숙합니다. 하지만 이곳은 마치 새로운 세상을 만난 것 같은 느낌이었어요. 물론 최근 도쿄와 서울에 생기고 있는 레코드 가게의 이미지는 그렇지 않습니다.

"패션보다는 음악을 좋아해요. 한편으로 패션을 판매하기 위한 레코드 부티크라는 대전제를 갖고 있었어요."

유게 씨는 '유게YUGE'라는 패션 브랜드의 대표 겸 디자이너로도 활동하고 있습니다. 패션 전문학교 졸업 후, 26세에 자신의 브랜드를 만들어서 20년간 패션 디자이너로 활동했습니다. 그러다가 뮤지션 토키 아사코土岐麻子의 의상을 제작해보지 않겠냐는 빔스 레코드BEAMS RE-CORDS 디렉터인 아오노 씨의 제안으로 앨범 재킷 디자인과 뮤직비디오 감독 등을 하면서 아트 디렉터로도 활동하기 시작했다고 합니다. 그 이후 히토미토이—+ミ+—의《시티 다이브CITY DIVE》부터 현재 작품까지 비주얼 부분을 모두 담당하였고, 이후 많은 뮤지션과 음악으로 만나게 되었다고 해요. 패션 브랜드에 잠시 휴식기를 갖기로 하면서 레코드 부티크를 기획하고 A.O.R.을 설립하게 되었다고 합니다.

지금은 저렴하면서도 좋은 제품들이 많아서 예전처럼 옷이 팔리지 않기 때문에 '어떻게 하면 옷을 판매할 수 있을까'라는 생각을 했다고 해요. 그러다 AOR의 개념인 '세련된 어른'을 키워드로 패션, 음악, 장소 등 문화적인 복합 브랜드로서 상품을 기획하고 판매하는 아이디어를 떠올렸고요. 그것을 시작으로 패션 디자이너인 자신이 레코

드 부티크를 만든다면 재미있지 않을까 하는 생각으로 완성한 공간이 A.O.R.입니다. 유게 씨는 다음과 같은 형태의 브랜드도 생각했다고 해요.

Adult Oriented Records - Record Shop / Record Label

Adult Oriented Robes - Fashion Brand

Adult Oriented Room - Music Bar

Adult Oriented Research - Magazine

Adult Oriented Resort - Travel

다시 말해서 유게 씨가 생각한 다양한 업태의 브랜드 네이밍은 AOR에서 R의 단어들을 바꾼 것입니다. Records는 레코드 매장이나 레이블 브랜드의 이름으로, Roves는 패션 브랜드, Room은 뮤직 바라는 공간의 이름으로, Research는 매거진, Resort는 여행으로요. '세련된 어른'을 상징하는 AOR의 세계관 속으로 귀결되는 복합 브랜드의 이미지인 것입니다.

매장은 1970~80년대의 일본의 시티팝과 재즈/퓨전 스타일, 미국의 웨스트코스트를 기반으로 형성되었던 AOR 스타일의 레코드들이 충실히 구성되어 있어요. 유게 씨의 표현으로는 기본적으로 세련된 어른을 테마로 하는 모든 장르, 특히 유럽 마이너 디스코와 일본의 시티팝을 충실히 갖추고 있다고 합니다.

기존의 레코드 가게는 잡다하게 놓여있는 다양한 레코드들 가운데 보물을 찾는 이미지가 강합니다. 그러나 이곳은 패션 브랜드이기도 하기 때문에 옷을 판매하는 감각으로 레코드를 판매하고 싶다는 느낌이 매장 곳곳에 드러나 있습니다. 쓸데없는 것을 생략한 인테리어와 회색

톤으로 통일한 매장은 각 계절의 꽃을 꽃꽂이하는 파리의 부티크를 이미지로 하고 있어요. 그리고 마르셀 브로이어Marcel Breuer의 바실리 체어Wassily Chair를 리메이크한 7인치 레코드 디스플레이 박스 같은 요소는 레코드 부티크만의 특징이라고 합니다.

또한 매장의 콘셉트와 맞고 다양한 분야에서 활약하는 음악적 센스가 좋은 지인이자 인플루언서들에게 부탁해서, 그들이 직접 소유하고 있던 레코드 중 일부를 받아서 별도의 섹션으로 구성했습니다. 저도 그 공간에서 한동안 시간을 보낸 기억이 있어요. 이를테면 FPM의 다나카 토모유키, 빔스 레코드의 아오노 겐이치, 류센케이流線形의 구니몬도 다키구치クニモンド瀧口, 이데IDÉE의 오오시마 다다토모大島忠智, 세로cero의 다카기 쇼우헤이, 패션모델이자 DJ인 미즈하라 유카水原佑果 같은 사람들입니다. 각자의 개성이 레코드로 보이는 듯했어요.

기존의 레코드 매장들과 A.O.R.의 차이점은 정기적으로 레코드를 플레이하는 ADULT ORIENTAL GIRL이라는 여성들의 존재입니다. 사실 기존의 레코드 가게는 음악 마니아들이 희귀 레코드를 고르고 있는 지식 경연장 같은 모습입니다. 최근 젊은 세대들도 레코드에 관심을 갖고 고르는 모습들을 자주 볼 수 있지만, 중고 레코드 매장을 떠올리면 우중충한 분위기가 연상되는 게 과언은 아니에요. 유게 씨가 한 매체와 진행한 인터뷰에서 ADULT ORIENTAL GIRL에 대해서 이렇게 설명합니다.

"패션 관련 매장이나 바에 남자들만 있는 것보다 여성들도 있으면, 그 공간은 더욱 활기 있고, 즐거운 분위기가 된다고 느낍니다. 스태프든 고객이든 상관없어요. 음악에 관심이 있는 여성분들이 있으면 바로 제안을 하고 매장에서 음악을 플레이할 수 있도록 공간을 제공해요."

레코드를 열심히 고르다가 문득 카운터에 있는 유게 씨를 바라봤습니다. 유게 씨 본인이 멋진 감각을 지닌 패션 브랜드의 오너이자 모델이지 않을까 하는 생각이 들 정도로 세련된 모습으로 레코드를 틀고 업무를 하고 있습니다. A.O.R.은 레코드 구성이 충실한 것은 물론이고, A.O.R.의 모든 구성 요소를 통해 세련된 어른의 감각을 익힐 수 있는 장소라는 생각이 들었습니다.

그리고 그것은 최근 유게 씨의 행보를 통해서도 확인할 수 있습니다. 매장이 오픈한 뒤 2주년이 지나고, 디자이너로서 20주년을 맞이한 2020년 11월에는 Adult Oriented Robes라는 새로운 유니섹스 브랜드를 설립했어요. 기본적으로 A.O.R. 이미지의 재킷과 슬랙스 셋업을 중심으로 라인업이 갖춰져 있습니다. 레코드 가게에서 파생된 패션 브랜드답게 A.O.R.의 옷에는 그 옷의 이미지 음악을 함께 제공하고 있어요. 옷을 구매한 고객들에게는 전용 다운로드 코드를 제공해 음악을 다운로드할 수 있게 했습니다. 여러 벌의 옷을 구매하면 각 옷의 이미지 곡들을 모아서 플레이리스트도 만들 수 있고, 추가 비용을 내면 레코드로도 만들 수 있다고 합니다. 그리고 각 시즌의 이미지 음악을 다양한 뮤지션들에게 부탁해서 Adult Oriented Robes를 위한 음악을 만들어갈 예정이라고 해요. 2020년에는 시부야 파르코 리뉴얼 1주년에 맞춰서 시부야 파르코 7층에 런칭하는 등 명실상부 한 시대를 상징하는 레코드 매장으로 자리하고 있습니다.

한국에도 멋진 뮤지션과 관객들이 많기 때문에 '세련된 어른'을 키워드로 한 한국과 일본과의 문화 교류에도 관심이 많다고 해요. 언젠가 한국과 일본에서 공통된 관심사를 지닌 사람들이 모여서 즐겁게 음악을 듣는 자리가 만들어지면 좋겠다는 바람도 있습니다.

문득 지금 유게 씨가 생각하는 AOR이나 시티팝의 정의와 가게를 상징하는 레코드가 궁금해져서 질문을 해봤는데요. '재즈적인 요소가 들어간 세련된 음악'이라는 회신과 함께 아래 3곡을 추천받았습니다.

Mike Francis, <Features Of Love>

Jun Miyake, <June Night Love>

Max Zuckerman, <The Corner Office>

다음에 요요기우에하라역에 내려서 작은 골목을 따라 펼쳐진 조용한 상점가를 걸을 때는 이 곡들과 함께하려고 합니다. 그때는 지금보다 조금은 더 세련된 어른이 되어있으면 좋겠다는 마음도 가지면서요.

ADULT ORIENTED RECORDS

TRACK LIST

1

2

Got To Be Lovin You
Erik Tagg
《Rendez-vous》
(1977, POKER)

Lovely Day
Mike Francis
《Features》
(1985, Concorde)

3

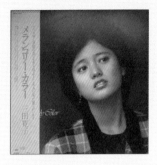

Pink Shadow
Hiroko Mita 三田寛子
《Melancholy Color》
(1982, CBS/Sony)

4

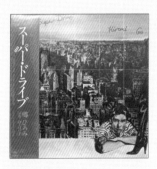

Irienite 入江にて
Hiromi Go郷ひろみ
《Super Drive》
(1979, CBS/Sony)

5

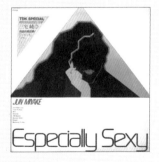

June Night Love
Jun Miyake
《Especially Sexy》
(1984, TDK Records)

자연과 사람의 마음이 빚어낸
와인의 맛을 담은 선곡,
보우 페이사주 BEAU PAYSAGE

　일본어 중에 습기가 가득한 무더위를 가리키는 무시아츠이蒸し暑い라는 표현이 있습니다. '아, 이래서 무시아츠이라고 하는구나'라는 생각이 절로 들 정도로 습하고 무더운 어느 여름날, 사람이 가득한 도쿄의 중심가인 시부야역 주변을 걸으면서 시원한 음악을 듣고 싶다고 생각했습니다. 마침 그날 저녁에 도겐자카道玄坂에 있는 바 뮤직Bar Music에서 지인들이 선곡자로 참여하는 DJ 이벤트가 있어서 좁고 높은 건물 5층에 있는 작지만 음악이 좋은 공간으로 향했습니다.

　당시 그곳에서 열렸던 선곡 이벤트는 바 부에노스아이레스bar buenos aires라는 타이틀이었어요. 도쿄에서 DJ 이벤트가 열리는 공간에서 만나 알게 된 요시모토 히로시吉本宏 씨와 야마모토 유키山本勇樹 씨를 중심으로 구성된 선곡·DJ 유닛의 정기 이벤트였습니다.

　'부에노스아이레스의 바는 어떤 느낌일까?' 이런 막연한 생각을 가지고 찾은 제게 요시모토 씨는 반갑게 맞이해주면서 직접 인쇄한 4페이지의 작은 프리페이퍼를 건네줬어요.

　거기에는 카를로스 아귀레Carlos Aguirre라는 생소한 뮤지션을 중심으로 그와 비슷한 음악들을 소개하는 내용이 담겨 있었습니다. 그리고 DJ로 등장한 요시모토 씨가 틀어주는 레코드를 들으면서 확신이 들었습니다. '아, 앞으로 당분간은 이런 음악들을 찾기 위해 도쿄 곳곳의 레코

드 가게를 다니겠구나.'

그런 이유로 이즈음에 찾아 들었던 앨범들은 주로 바 부에노스아이레스를 계기로 만나게 된 음악들이었습니다. 안드레스 베에우사에르트의 앨범 《Dos Rios》나 타티아나 파라 & 안드레스 베에우사에르트 Tatiana Parra & Andrés Beeuwsaert의 앨범 《Aqui》, 카를로스 아귀레 그룹의 앨범 《Crema》와 같은 2000년대 이후 아르헨티나와 브라질에서 발매된 '모던 포클로어Modern Folklore' 또는 '네오 포클로어Neo Folklore'라고 불리는 음악들이었어요.

포클로어 하면 〈엘 콘도르 파사El Condor Pasa〉와 같은 남미의 전형적인 전통 음악 분위기가 강하지만, 모던 포클로어는 재즈나 클래식 같은 미국이나 유럽의 문화를 느낄 수 있습니다. 마치 카니발에서 행진을 하면서 연주하는 브라질의 전형적인 삼바 음악을 계속 듣다가 갑자기 보사노바를 들었을 때와 비슷한 느낌이에요. 보사노바가 리우데자네이루Rio de Janeiro의 해변을 담고 있듯 이들의 음악에는 브라질과 아르헨티나의 아름다운 자연이 담겨 있습니다.

이런 음악들이 흐르는 이벤트를 주최한 바 부에노스아이레스의 이름에는 '깨끗하고 아름다운 공기'라는 의미가 있어요. 습하고 무더운 여름에 어디선가 느꼈던 신선하고 상쾌한 바람은 바로 이런 음악과 함께 시부야의 작은 공간으로 찾아온 것이 아닌가 하는 생각이 들었습니다.

이벤트 이후 계속해서 요시모토 씨의 선곡과 글을 따라가면서 감명 깊게 느낀 것은 그가 가지고 있는 자연과 사람 그리고 음악에 대한 애정이었습니다. 그리고 어느 날 알게 된 요시모토 씨의 프로젝트가 '보우 페이사주BEAU PAYSAGE'라는 와인과 음악을 연결하는 시리즈였어요.

보우 페이사주는 프랑스어로 아름다운 풍경을 의미합니다. 그리고 야마나시현山梨県 호쿠토시北杜市에 있는 와이너리의 이름이기도 해요.

1999년에 설립한 이곳은 해발 800m에 위치한 호쿠토시의 츠가네津金라는 일본의 토양에서 재배한 와인용 포도로 와인 제조를 하고 있습니다.

야츠카타케八ヶ岳의 웅장한 풍경이 보이는 포도밭에는 메를로, 피노누아, 피노그리, 카베르네 소비뇽, 샤르도네 등의 와인용 포도나무가 심어져 있어요. 볕이 잘 드는 전망 좋은 이곳은 자연 그대로의 환경으로 포도를 재배하고 있어서 발밑으로 다양한 풀과 벌레와 식물들이 자연스럽게 살아가고 있습니다. 이렇게 친환경 방식으로 건강하게 자란 포도가 가을이 되어 충분히 익으면 곧바로 수확되어 바로 와인을 빚는 작업으로 옮겨집니다. 그때 보우 페이사주는 인위적인 가공은 하지 않고 수확한 과실을 저장 탱크에 넣은 후에 천연 효모로 만들어내는 자연 상태로의 발효를 기다린다고 해요.

그렇게 태어난 와인은 그해의 계절과 자연의 풍경을 반영한 건강한 와인이 됩니다. 천연 효모가 빚어낸 복잡하고 다양한 풍미와 그 지역의 토양이 만들어낸 땅의 맛. 요시모토 씨의 표현을 빌리자면 보우 페이사주의 와인은 자연을 담아낸 포근하고 부드러운 맛이 든다고 합니다. 블라인드 테스트로 마셔본 와인 애호가들 대부분이 프랑스 부르고뉴Bourgogne 와인이라고 답하는 경우가 자주 있다고 해요.

보우 페이사주를 운영하는 오카모토 에이시岡本英史 씨가 자연 속에서 자란 음식들의 소중함과 아름다운 풍경을 전하기 위해 시작한 '버터플라이 프로젝트Butterfly Project'는 먹을거리에 관한 것을 조금 더 잘 알아보자는 취지의 프로젝트입니다. 이 프로젝트를 지원하기 위해 시작한 선곡 시리즈가 '보우 페이사주 시디 북BEAU PAYSAGE CD BOOK'이에요.

레조넌스 뮤직resonance music이라는 요시모토 씨의 별도 프로젝트 겸 레이블의 첫 발매작으로 만들어진 이 앨범은 좋은 음악과 와인을 마시면서 자연을 느끼는 방법을 전달해주기 위해 선곡한 음악들이 담겨 있

습니다. 지금까지《피노누아》(레드 앨범),《샤르도네》(블루 앨범),《라 몽타뉴La Montagne》(블랙 앨범),《Waltz for BEAU PAUSAGE》(그레이 앨범) 네 개의 작품이 발매되었습니다. 와인의 포도 품종으로부터 이미지를 가져온 선곡은 자연을 담아낸 와인처럼 섬세하고 온화하며 아름답게 울려 퍼집니다. 북클릿에는 보우 페이사주가 생각하는 와인 제조에 대한 이야기와 요시모토 씨의 지인들이 집필한 음식 칼럼 등을 수록하여 음악을 듣는 것뿐 아니라 다양한 읽을거리가 있습니다.

앨범 기획과 선곡을 진행하면서 생각했던 내용을 정리한 글이 요시모토 씨의 홈페이지에 있습니다. 곡을 선정하는 감각과 과정을 이해할 수 있어요.

"오카모토 씨에게서 보우 페이사주의 2011년산 피노누아에 대한 이야기를 들은 적이 있습니다. 그해는 태풍의 영향으로 알코올 도수를 높이기 힘들어서 와인을 만들기 어려운 해였다고 합니다. 하지만 오카모토 씨는 '이 해의 와인 맛은 봄의 우스즈미자쿠라淡墨桜, 옅은 핑크와 흰색의 벚꽃이 피는 벚나무와 같은 느낌이지 않을까요?'라고 했습니다. 와인을 입에 머금으면 매우 부드러운 맛이 느껴졌는데, 약간 흐린 하늘에 옅은 벚꽃이 흐드러지게 피어있는 온화한 풍경이 떠올랐습니다. 오카모토 씨가 말했던 그해의 자연을 와인으로 표현한다는 것이 이런 것인가 하고 조금은 알 것 같았습니다."

그 와인을 마시고서 떠오른 것은 사랑스럽고 가련하며 그윽하고 고상한 이미지였다고 해요. 요시모토 씨의 글에 의하면 피노누아는 단일 품종으로 와인이 빚어지는 경우가 많아서 자주 피아노로 비유된다고 합니다. 그런 이유로 매력적인 피아노 솔로와 피아노 트리오 구성의 음

97

악이나, 섬세한 기타 연주가 담겨있는 음악을 통해 깊고 훌륭한 맛을 느낄 수 있는 와인의 향기와 여운을 표현했다고 해요.

"보우 페이사주의 피노누아를 이미지로 한 음악을 고를 때 '귀여운, 가련한, 사랑스러운, 매력적인'이라는 단어들이 떠올랐습니다. 우크라이나의 아티스트인 키예프 어쿠스틱 트리오Kiev Acoustic Trio가 연주한 〈Night Song〉의 피아노 음색이 빚어내는 그윽하고 고상한 분위기는 조용하게 봄을 기다리는 수줍은 마음을 느끼게 합니다. 그런 이유로 보우 페이사주의 피노누아의 성격을 잘 나타내고 있다고 생각했습니다. 와이너리가 있는 산장에서 오카모토 씨가 이 곡을 듣고 기쁜 표정으로 '매력적이네요'라고 말해준 일도 떠오릅니다. 그리고 이 곡이 이번 선곡의 오프닝을 장식하게 되었어요."

와이너리 오너인 오카모토 씨는 '와인은 비를 바탕으로 만들어지고 있다'라고 이야기합니다. 좋은 비가 내리기 위해서는 좋은 환경의 산과 강 그리고 바다의 순환이 필요하다고 해요. 이 이야기를 들으며 와인 제조는 한 사람의 힘만으로는 완성할 수 없다는 사실을 깨달았습니다. 사람은 자연에서 살아가는 힘을 받는 존재일 거예요. 음악 역시 자연과 사람의 감성을 담아 빚어내 다양한 형태의 결과물로 세상에 태어나는 것이 아닐까 하는 생각도 들었습니다. 음악을 통해 세상의 다양한 모습을 발견하는 것은 삶을 살아가면서 겪는 아름답고 감동적인 경험이지 않을까요?

BEAU PAYSAGE

1

2

Waltz Of Autumn
Nobuyuki Nakajima
《PASSACAILLE》
(2007, EWE Records)

La Petite Valse
Marcos Valle
《Jet-Samba》
(2006, Dubas Musica)

3

Samba Into the New Age
Marshall Vente Trio
《Marshall Arts》
(2011, Chicaco Sessions)

4

Infinite Love
Gil Goldstein And Romero Lubambo
《Infinite Love》
(1993, Big World Music)

5

Cancion de Cuna Costera
Carlos Aguirre
《Caminos》
(2011, Shagrada Medra)

사츠키바레五月晴れ의 일요일 아침에
재즈가 흐르는 다이칸야마, 츠타야 TSUTAYA

도쿄의 5월은 완연한 봄의 설렘과 초여름의 싱그러움이 함께합니다. 여유로운 일요일 아침, 아오야마도리가 내려다보이는 호텔에서 창문을 열면 태평양에서 찾아온듯한 구름 한 점 없는 파란 하늘과 근처 아카사카고요우치赤坂御用地의 녹음이 우거진 풍경이 한눈에 보입니다. 반소매 차림으로 조깅을 하는 모습이 눈에 들어오는 순간, '5월의 맑은 하늘을 볼 수 있는 기분 좋은 날씨'를 의미하는 일본어 표현인 '사츠키바레五月晴れ'가 자연스럽게 떠오릅니다. 그리고 그런 날은 트레이닝복에 스니커즈 차림처럼 가장 편안하고 가벼운 옷차림으로 다이칸야마에 산책하러 나갑니다.

이 시기에 다이칸야마를 가면서 항상 듣는 산책 음악은 아즈마 리키 씨와 무토 사츠키 씨의 힙합 유닛인 스몰 서클 오브 프렌즈Small Circle of Friends의 〈다이칸야마代官山〉에요.

"그날을 말할 필요도 없는 봄날의 일요일
나랑 그녀의 규야마테도리旧山手通り
컬러풀한 쇼핑백을 든 사람들
풍선을 날리는 휴일 다이칸야마

어디에서나 미소가 넘치는 사람들이 보이는 풍경

(중략)

눈에 들어오는 풍경은 모두가 드라마
어딘가 본 기억이 있는 One Scene(한 장면)
파란 하늘 배경의 무대, 거리는 MONOPOLY,
선데이 브런치, 맛은 NONPOLI
작은 강아지에 유모차
행복한 표정의 엄마, 아빠와 아이들은 엑스트라
필름을 장식해주는 연인들
카페오레에는 설탕을 한 스푼"

<div align="right">Small Circle of Friends 〈代官山〉</div>

롯폰기역에서 히비야선을 타고 나카메구로역에서 내린 후, 다이칸
야마 츠타야 서점이 있는 규야마테도리까지 가는 동안 이 곡을 계속 들
으면서 '이렇게 다이칸야마를 잘 표현한 곡이 있을까'라는 생각을 합니
다. 그저 사랑해야만 할 것 같은 하루를 배경으로 봄날의 다이칸야마는
충분한 매력을 지니고 있어요. 그리고 그곳에 자리하고 있는 츠타야 서
점은 아름답고 여유로운 일요일 오전을 선사해줍니다.

다이칸야마의 최고 인기 스폿답게 서점 내 스타벅스는 자리가 없
을 때가 대부분이지만, 일요일 아침의 이른 시간에는 비교적 여유롭
게 앉아 있을 수 있어요. 커다란 유리창 너머로 보이는 다이칸야마 거
리 풍경을 바라보면서 서점에 흐르고 있는 음악에 귀를 기울여 봅니다.

103

몇 년 전까지만 해도 일요일 오전에는 2층에 있는 '음악 플로어'에서 재즈와 관련된 토크 이벤트를 열기도 했어요. 그래서일까요? 어디에서 들리는 소리인지는 모르겠지만 오래전 재즈 동호회를 다닐 때 자주 들었던 빌 에반스Bill Evans의《Portrait In Jazz》나 마일스 데이비스의《Miles In Berlin》,《Relaxin'》같은 유명한 재즈 앨범들이 재생되고 있었어요.

다이칸야마 츠타야의 음악 플로어에는 '음악 컨시어지'라는 스태프가 항상 매장에 있어요. 제가 자주 방문했을 때는 스즈키 슈우지로鈴木修二郎 씨라는 초로의 컨시어지가 항상 매장에서 업무를 하거나 음악 안내를 해주고 있었어요. 단정한 정장 스타일의 옷차림과 깔끔하게 정돈된 헤어스타일 그리고 40년 이상을 음반 관련 업계에 종사하면서 쌓인 경력이 드러나는 얼굴을 가만히 바라보면서, '나도 나중에 나이가 들면 저런 모습으로 젊은 사람들에게 음악을 전해주는 사람이 되고 싶다'라는 생각을 한 적도 많았습니다.

토크 이벤트가 열리는 날에는 이곳의 음악 컨시어지들은 진행자이자 음악 안내자로 변신합니다. 이들은 일본의 '뮤직 소믈리에 협회'라는 곳에서 주어지는 음악 소믈리에 자격을 지니고 있어서 마치 와인 소믈리에가 와인을 소개하듯이 음악을 선정하고 소개하는 역할을 합니다. 이를테면 '재즈는 왜 100년 이상을 살아남게 되었는가?'와 같은 테마로 오늘날 소바 집의 BGM으로 흐르고 있어도 전혀 위화감이 들지 않는 재즈의 매력과 이유를 진행자와 관객들이 이야기를 나눕니다.

하이엔드 오디오로 레코드나 CD를 들은 경험이 드문 20~30대 참가자들이 음악에 감명을 받고 이벤트에서 틀었던 음반들을 같은 플로어에 있는 대여 코너에서 바로 대여해가는 모습들도 많이 볼 수 있다는 이야기도 들은 적이 있어요.

2019년, 다이칸야마 츠타야의 음악 플로어는 '좋은 음악이 흐르는 멋진 전망이 있는 카페'로 새롭게 단장을 했습니다. 앞서 언급한 스즈키 씨는 지금 츠타야에서는 볼 수 없지만 오랜 경력과 뛰어난 감각을 지닌 다른 음악 컨시어지들이 소개하는 음악이 흐르고 있어요. 별도의 입장료 없이 그냥 1층 스타벅스나 음악 플로어에서 판매하는 음료를 구입하고, 마음에 드는 자리에 앉아서 푸른 나무들을 바라보며 여유롭게 음악을 즐기면서 시간을 보낼 수 있습니다. 물론 다양한 음악 관련 이벤트와 라이브도 만날 수 있어요.

2020년 8월에 열렸던 '다이칸야마 재즈킷사代官山 JAZZ喫茶'라는 기간 한정 이벤트에서는 다이칸야마 츠타야가 제안하는 재즈킷사라는 콘셉트로 스테인드글라스 작가가 킷사텐의 쇼윈도를 연상시키는 작품과 블루노트 도쿄BLUE NOTE TOKYO 입구에서 사용되고 있는 스피커, 재즈 컨시어지가 추천하는 재즈킷사에서 들어야 하는 레코드 등 재즈킷사에서 보내는 여유롭고 풍요로운 시간을 다이칸야마에서 체험할 수 있도록 했습니다.

학창 시절부터 재즈 동호회 활동을 했던 이유에서인지 저에게 재즈는 특별히 멋을 내거나 이론이나 철학적으로 접근하는 음악이 아닌 아무 생각 없이 들을 수 있는 일상의 음악과 같은 존재입니다. 마치 소바집에서 흐르고 있는 재즈처럼요.

조용한 휴일 아침이 지나고 점심시간대가 다가오면 다이칸야마의 가장 세련된 서점 츠타야에는 세련되고 화려한 차림의 사람들이 하나둘 들어오기 시작합니다. 이제 슬슬 자리에서 일어서야 할 때예요. 좋아하는 다이칸야마의 정식집 스에젠末ぜん도 열지 않는 일요일. 저에게는 이 아침이 다이칸야마에서 기분 좋게 머물 수 있는 시간입니다.

다시 지하철을 타기 위해 나카메구로 방면으로 걸어가면서 생각해

봅니다. 나중에 더 나이가 들었을 때, 다양한 사람들과 음악으로 공감할 수 있는 일이 무엇이 있을까 하고요. 다이칸야마 츠타야에서 발견한 하나는 '재즈는 오랜 시간이 흘러도 변함없이 그런 역할을 수행할 수 있지 않을까' 하는 사실이었어요. 그게 어떤 형태가 될지는 모르겠지만, 막연하게 서울에서 재즈킷사 같은 것을 해볼까 하는 생각을 가지고 있습니다. 물론 도쿄에서는 인생을 걸고 재즈킷사를 한다는 주인공들이 많아서 저처럼 가벼운 마음가짐만으로는 제대로 된 재즈킷사를 할 수 없을 것 같기도 합니다. 하지만 재즈킷사 하는 것을 동경하는 것은 앞으로도 변하지 않을 것 같습니다.

그러고 보니 2020년 연말에 안부 차 연락 준 도쿄의 지인이 '요즘 도쿄에서는 재즈킷사를 하는 게 유행처럼 되어버려서, 빌 에반스처럼 누구나 잘 알고 있는 재즈 명반의 중고 레코드 가격이 엄청 올랐다'라는 이야기를 전해주었습니다. 그와 함께 '재즈킷사 해보는 것도 어울릴 것 같은데 어때요?'라는 권유도 있었어요. 우선 이 재즈킷사 붐도 좀 지나야 할 것 같고, 저 역시 세월이 흐르면서 쌓이는 연륜 같은 것도 필요할 것 같아요. 그래서 재즈킷사 마스터가 되기에는 아직은 더 시간이 필요할 것 같습니다. 그때까지는 멋진 인생 선배들이 소개해 주는 음악을 더 즐기고, 경험하고, 배워야 할 것 같아요. 그것이 지금도 제가 휴일 오전에 다이칸야마 츠타야를 찾아가는 이유입니다.

DAIKANYAMA TSUTAYA

TRACK LIST

1

Daikanyama (代官山)
Small Circle of Friends
《Special》
(2005, Basque)

2

If I Were A Bell
The Miles Davis Quintet
《Relaxin'》
(1958, Prestige)

3

Someday My Prince Will Come
Bill Evans Trio
《Portrait In Jazz》
(1960, Riverside)

4

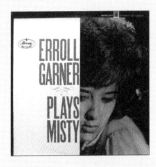

Misty
Erroll Garner
《Erroll Garner Plays Misty》
(1961, Mercury)

5

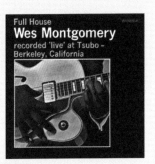

I've Grown Accustomed To Her Face
Wes Montgomery
《Full House》
(1962, Riverside)

영원한 시부야의 랜드마크,
타워레코드 시부야
TOWER RECORDS SHIBUYA

도쿄에서 생활하거나, 여행이나 일로 도쿄를 방문한 음악을 좋아하는 사람들에게 시부야는 어떤 의미를 가진 장소일까요? 이런 생각을 할 때마다 항상 느끼는 건 시부야란 생각보다 그 이상의 커다란 존재로 자리하고 있지 않을까입니다. 한때 세계에서 가장 음악 정보량이 많은 지역, 기네스북에 등재될 정도로 세계에서 가장 레코드 매장이 많은 우다가와초宇田川町가 있는 동네가 바로 도쿄에서 시부야가 지닌 큰 상징성 중 하나입니다.

도쿄에서 지냈던 시절에는 주말마다 시부야로 가서 수많은 레코드 가게를 하나하나 돌아다니는 것이 일상이었어요. 마음에 드는 레코드 가게들을 5~10군데 정도 정해두고, 그곳의 청음기에 올려져 있는 음악들을 모두 들으면서 좋아하는 음악을 찾곤 했습니다. 그렇게만 해도 하루가 부족할 정도였어요. 그런 레코드 가게 탐방의 마지막을 장식하는 곳은 항상 타워레코드TOWER RECORDS 시부야였습니다.

1990년대 후반부터 2000년대 초반까지 서울에도 타워레코드가 있었습니다. 특히 강남대로에 있던 타워레코드 강남점은 음악 팬들은 물론이고, '강남 타워레코드 앞에서 만나자'라는 이야기를 쉽게 주고받을 정도로 약속 장소로 유명한 곳이었어요. 음악 콘텐츠를 판매하는 매장

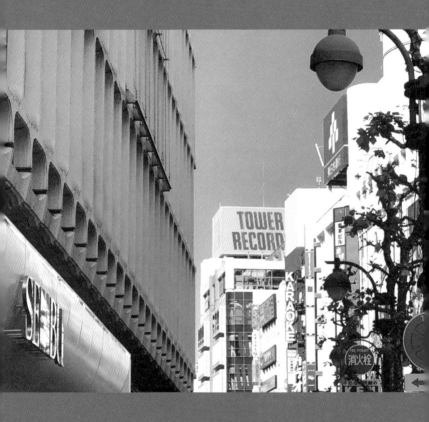

이 거리의 랜드마크로 기능하던 시기였습니다.

　비슷한 시기에 처음 찾은 타워레코드 시부야점의 첫인상도 '거리의 랜드마크' 같은 이미지가 있었습니다. 타워레코드 시부야점은 일본의 두 번째 매장으로(1호점은 삿포로), 1981년 지금의 우다가와초 도큐핸즈 TOKYU HANDDS 근처에 있었습니다. 1995년에 지금의 진난神南 지역으로 이전 오픈했고, 지하 1층부터 지상 8층까지 전체 면적 1,500평에 70만 장 이상의 재고를 보유하고 있는 세계 최대 규모의 메가 스토어입니다. 굉장한 규모 때문일까요? 시부야 어느 지역에 있더라도 시부야역을 향해 걸어가다 보면 노란색 바탕에 빨간 글씨로 큼지막하게 'TOWER RECORDS'라고 쓰여 있는 시부야점의 모습을 볼 수 있습니다.

　시부야는 오랜 세월 동안 청년 문화가 자리해 왔습니다. 1990년대의 시부야케이로 대표되는 음악 문화부터 패션, 쇼핑, 음식, 영화, 기한 한정 전시회와 팝업 스토어 등 하루만에 다 돌아볼 수 없을 정도로 북적이는 장소입니다. 이런 젊은이의 거리 그리고 음악의 거리인 시부야에서 타워레코드는 항상 음악 정보의 발신 기지로 주목을 받아왔습니다.

　2019년 시부야 지점은 매장 리뉴얼을 진행하면서 음악 팬들이 자신이 좋아하는 아티스트를 지지하는 활동과 즐거움을 맘껏 경험할 수 있게 만드는 것을 주안점으로 두었다고 합니다. 그래서 아티스트와 만날 수 있는 이벤트가 열리는 곳이나 아티스트의 굿즈를 구할 수 있는 곳으로 자주 언급되었어요. 또한 음악을 좋아하는 사람들은 물론 특정 아티스트를 열렬히 지지하는 팬들에게 커뮤니티로서의 기능도 하고 있습니다. 아티스트와 팬들을 연결해주는 공간적인 역할에 그치는 것이 아니라, '타워레코드'라는 브랜드도 함께 아티스트를 응원한다는 태도를 지님으로써 아티스트와 팬들이 긴밀하게 연결되는 장소로 자리매김하는 데 중요한 포인트가 되었다고 합니다. 현재는 COVID-19의 영

향으로 이벤트를 개최할 수 없는 상황이라서 시부야점 지하에 있는 컷업 스튜디오CUTUP STUDIO에서 온라인 스트리밍 방식으로 이벤트를 열어, '일상생활에 다가서는' 형태의 음악 체험을 제공하고 있다고 해요.

매장 1층은 신보와 추천 음반들이 진열되어 있으며, 2층에는 카페가 있어요. 3층부터 7층까지는 장르별로 앨범들이 진열되어 있습니다. J-POP, 애니메이션, 사운드트랙, ROCK/POP, 하드록/헤비메탈, 소울, R&B, 힙합, 레게, 재즈, 월드뮤직, 클래식까지. 장르별 플로어에는 각각의 바이어가 있어서 음악에 관련된 최신 정보를 얻을 수 있습니다. 음악을 좋아하는 스페셜리스트가 추천하고 엄선하는 개성이 담긴 '편집' 센스는 인터넷으로는 느낄 수 없는 뜨거운 열정을 느낄 수 있어요. 특히 5층에 있는 K-POP 플로어는 일본에서도 최대 규모라고 합니다.

타워레코드 시부야 매장은 '360° 엔터테인먼트 스토어'를 목표로 하고 있다고 합니다. 음악 아티스트, 애니메이션 작품과 컬래버레이션한 2층의 타워레코드 카페TOWER RECORDS CAFE는 미술관이나 박물관에 있는 뮤지엄 숍과 카페 같은 기능을 하고 있어요. 8층 이벤트 공간에서는 각 시기에 맞춰 여러 전시회를, 지하에서는 라이브 공연을 볼 수 있는 컷업 스튜디오가 있습니다. 이들에 의해 시부야 매장은 언제나 새로운 것들을 만날 수 있어요. 대형 매장이 아니라면 실현하기 어려운 것들이라고 생각합니다. 현재 세계 각국에서는 대다수의 대형 음반 매장들이 문을 닫았고, 타워레코드도 뉴욕이나 서울 같은 다른 해외 매장들은 전부 철수하고 있는 상황에서 아직 건재하고 있는 거의 유일한 곳이 바로 도쿄의 타워레코드입니다. 게다가 10여 층에 다다르는 건물 전체를 사용하는 매장은 시부야점이 유일하고요.

타워레코드 시부야 매장을 다니면서 자주 느꼈던 것은 어패럴 브랜

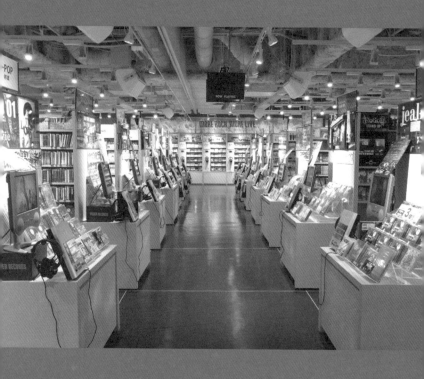

드의 플래그십 스토어 같다는 점입니다. 한 브랜드의 철학을 나타내는 플래그십 스토어는 그 매장이 자리하는 지역에 대한 상징성 같은 것이 있다고 생각합니다. 젊은이들의 거리, 음악의 거리인 시부야에 자리하고 있는 타워레코드는 '음악을 통해 우리의 생활이 어떻게 더 윤택해질 수 있을지'에 대한 의미를 전달해주는 곳이라고 생각해요. 우뚝 서 있는 타워레코드의 건물을 가만히 바라보면 다음 세대에게 꼭 남겨줘야 할 유형문화재를 마주한 기분에 사로잡히고는 합니다.

많은 사람에게 익숙한 캐치프레이즈가 된 "NO MUSIC, NO LIFE"가 있습니다. 현재 타워레코드의 기업 슬로건으로, 원래는 1996년에 탄생한 캠페인 카피라고 합니다. 당시 미국은 대선 시기로 "Yes, we can"과 "Think different" 같은 캐치 카피가 유행하고 있었고, 타워레코드의 브랜드 매니지먼트 담당자가 이런 짧은 카피로 캠페인을 진행해보고 싶다고 광고대행사에 의뢰하였습니다. 그때 크리에이티브 디렉터인 야나이 미치히코箭内道彦로부터 "NO MUSIC, NO LIFE"를 제안을 받게 되었고요. 당시 타워레코드 대표는 'NO'가 두 번이나 있어서 네거티브한 인상을 준다는 의견을 냈다고 하지만, 이중부정에 의한 강한 긍정의 의사 표시가 힘을 발휘해 음악 팬들 사이에서 인지되고 있다고 합니다.

매장 입구를 장식하고 있는 'NO MUSIC, NO LIFE'는 음악을 통해 우리의 생활을 즐겁고 윤택하게 만들어 주는 다양한 요소들을 제안해 주는 타워레코드의 정신을 그대로 드러낸 캐치프레이즈라고 생각합니다. 단순한 음반 매장이라기보다는 더 나은 생활을 하기 위해 찾아가야 하는 곳으로 기능하고 있다고 볼 수 있고요. 시부야의 대표적인 약속 장소로, 다른 레코드 가게에서 살 수 없는 음반을 가장 높은 확률로 구할 수 있는 음반 매장으로, 좋아하는 뮤지션들을 직접 만나거나 마음껏 응원할 수 있는 장소로, 음악이라는 콘텐츠를 통해 다양한 라이프스

타일을 체험할 수 있는 셀렉트 숍이나 콘셉트 숍 같은 공간으로 여전히 많은 사람의 생활 속에 친근하게 자리하고 있습니다.

음악이 있는 생활을 통해 명실상부 도쿄에서 하나의 심벌이자 랜드마크로서 이곳은 변함없이 도쿄 굴지의 음악 거리인 시부야에 활기를 불어넣고 있는 것이 아닐까요. 그것이 제가 지금도 변함없이 시부야에 가면 아무런 목적이 없어도 이정표와 같은 커다란 옥외 간판을 보면서 타워레코드로 향하는 이유입니다.

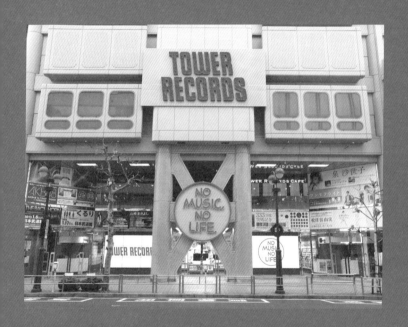

TOWER RECORDS SHIBUYA

1

2

Idol Bakkari Kikanaide
アイドルばかり聴かないで
Negicco
《アイドルばかり聴かないで》
(2013, T-Palette Records)

My Girl Friday
Lil Albert
《Movin' In》
(1976, Silvercloud Records)

3

Te Caliente
Patsy Gallant
《Patsy!》
(1978, Attic)

4

Man Or Boy
Atsuko Nina
《Play Room》
(1983, Teichiku)

5

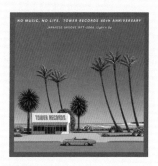

V.A.
《NO MUSIC, NO LIFE. TOWER
RECORDS 40th ANNIVERSARY JAPA-
NESE GROOVE 1977-2006 Light'n Up》
(2019, TOWER RECORDS/Sony)

공간의

BGM

NEW ALBUM

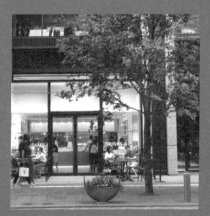

CHAPTER 03

TRACK FOR TOKYO WALKER

|◄ ❚❚ ►|

OUT NOW

AVAILABLE ON
TOKYODABANSA

도쿄의 카페 음악이 만들어진 공간,
카페 아프레미디 Café Après-midi

시부야역 스크램블 교차로와 센타가이センター街의 혼잡하고 소란스러운 풍경을 피해 재빠르게 타워레코드가 있는 방면으로 난 큰길로 들어갑니다. 그리고 대개 이럴 때 방향을 잡는 곳은 디즈니스토어에서 파르코PARCO를 거쳐 NHK 앞으로 뻗어 있는 완만한 언덕길인 고엔도리公演通り 방면입니다. 한여름 찌는 듯한 무더위가 기승을 부리는 도쿄의 여름 태양도 저물어갑니다. 멀리서 석양이 물드는 모습이 보일 때 걷는 이 거리는 도쿄의 그 어느 풍경보다도 낭만적인 분위기를 자아냅니다. 그리고 잠시 그런 분위기에 취해 어딘가에 들러 커피를 마시면서 마음에 드는 음악을 듣고 싶을 때면 망설임 없이 NHK 근처에 위치한 좁고 기다란 건물의 5층으로 올라갑니다. 엘리베이터에서 내리면 바로 보이는 '카페 아프레미디Café Après-midi' 라고 적혀 있는 커다란 문을 열고 들어서면서 생각합니다.

'아, 도쿄에서 가장 좋아하는 카페에 왔구나'

카페 아프레미디(이하 아프레미디)는 좋은 취향을 지닌 선배의 거실에 놀러 온 듯한 분위기의 편안한 공간입니다. 아프레미디를 운영하는 오너는 《프리 소울Free Soul》 등의 컴필레이션 시리즈를 기획 및 선곡한 하시모토 도오루橋本徹 씨입니다.

하시모토 씨는 '1990년대의 도쿄 음악 신을 바꿔나간 주인공', '시부야케이 음악 환경을 만든 가장 중요한 인물 중 한 명' 등 1990년대 도쿄의 음악을 이야기할 때 반드시 등장하는 주인공입니다. 《서버비아 스위트Suburbia Suite》와 《프리 소울》 등의 디스크가이드에서 좋아하는 생활 속 음악을 장르나 시대에 얽매이지 않고 비슷한 취미를 가진 친구들에게 소개하여 많은 음악 팬들의 지지를 받았습니다. 차트 뮤직과 같은 유명한 앨범이 아닌 지금까지는 크게 주목받지 못했던 오래된 앨범들도 스스로가 듣고 좋다는 판단이 들면 자유롭게 소개하는 분위기였어요.

결국 이런 분위기는 한 시대를 상징하는 무브먼트로 성장하게 되었습니다. 1999년에는 자신이 시부야에서 편안하게 지인들과 머무를 수 있는 장소 그리고 함께 음악을 틀고 들을 수 있는 장소로 활용하기 위해 만든 공간이 아프레미디입니다. 커다란 창을 통해 들어오는 밝은 햇빛, 다양한 브랜드의 제품이지만 통일된 스타일과 차분한 분위기를 자아내는 감각적인 중고 테이블과 소파, 의자를 자유롭게 놓아둔 인테리어가 돋보입니다. 1960~70년대의 팝 음악, 재즈와 소울의 오래된 명반, 유럽 각국의 사운드트랙, 보사노바와 살롱 재즈 등 시대와 장르에 상관없이 이 공간에서 가장 잘 어울리는 레코드를 시간대별로 선정해서 틀어줬습니다. 하시모토 씨의 이야기를 빌리자면 이런 구성은 '칠아웃chillout을 위한 카페'를 만들어 지인들과 함께하기 위한 것이지 않았을까 하는 생각이 듭니다.

취향이 좋은 친구의 거실이나 방에 놀러 온 것과 같은 내부 인테리어, 시간과 계절에 따라 달라지는 BGM으로 흐르는 레코드, 캐쥬얼하게 즐길 수 있는 마니아들의 취미가 담긴 공간. 앞서 언급한 이런 특징들은 현재는 익숙하지만 당시에는 도쿄에서도 드물었던 스타일이었습니다. 그래서 가게를 오픈한 다음 해 봄부터 각종 여성지의 취재 요청

이 쇄도했고, 그 이듬해 도쿄에서 카페 붐이 일어나면서 줄을 서서 기다리지 않으면 들어갈 수 없을 정도로 도쿄 카페 붐의 상징과도 같은 장소로 자리매김하게 됩니다.

이와 동시에 《Café Après-midi》라는 컴필레이션 앨범 시리즈도 함께 진행하면서 앞서 언급했던 당시 아프레미디에서 자주 틀었던 스타일의 음악들을 소개했습니다. 이 시리즈는 지금도 도쿄의 음반 매장에서 하나의 카테고리로 소개되고 있어요. 도쿄에서 커피를 마시거나, 체인점에서 햄버거나 샌드위치를 먹거나, 미용실에 앉아있을 때, 스피커에서 흐르는 음악을 들으면서 '아, 아프레미디 스타일이구나'라고 느끼는 순간이 많습니다. 그래서 도쿄의 BGM 스타일을 확립했다고 생각합니다.

아프레미디 이후의 도쿄 카페는 공통적으로 '좋은 취향을 가진 한 개인의 사적 공간'이라는 특징을 갖게 된 것 같습니다. 그에 따라 음악도 개인 혹은 공통의 취향을 지닌 집단의 생활 음악이라는 경향이 큽니다.

재즈를 듣는 재즈킷사나 클래식을 듣는 명곡킷사에서는 취향이 좋은 친구의 거실이나 방에 놀러온 느낌보다는 마스터가 선곡한 전문적인 음악을 들으며 커피를 마시는 느낌이 강합니다. 하지만 1990년대부터 등장한 도쿄 카페들은 편안하고 자유로운 밝은 분위기의 공간에서 음악이 흐르고 있었습니다.

하시모토 씨가 아프레미디를 오픈할 당시에는 1960~70년대의 팝, 록, 재즈, 소울을 시작으로 영화 사운드트랙, 프렌치 팝, 보사노바, 살롱 재즈, 이지리스닝 등 장르에 구애받지 않고 매장 음악을 선곡을 했습니다. 그리고 이런 선곡을 각 색깔의 이미지를 바탕으로 수록한 CD가 《Café Après-midi》 시리즈였어요. 미셸 르그랑Michel Legrand의 〈Chanson Des Jumelles〉, 잔 모로Jeanne Moreau의 〈Les Voyages〉, 멜 토

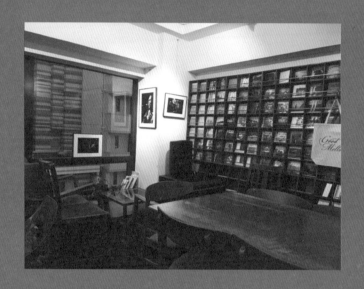

현재의 카페 아프레미디

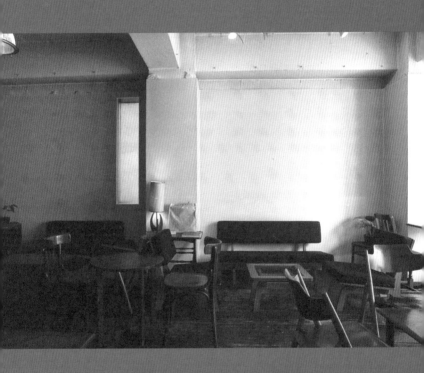

고엔도리 시절의 카페 아프레미디

메 & 마티 페이치 덱테트Mel Tormé & The Marty Paich Dek-tette의 〈The Good-bye Look〉, 카에타누 벨로주Caetano Veloso의 〈For No One〉 등 휴식 같은 음악이 아프레미디 오픈 다음해에 발매된 시리즈 앨범 수록곡에서도 느껴집니다. 특히 한여름 아프레미디의 청량한 분위기와 잘 어우러져요.

제가 처음으로 아프레미디를 찾은 것은 2008년으로 기억합니다. 하시모토 씨를 잠시 만나기로 약속을 잡았는데, 그 전날 저녁에 파티가 있으니 놀러 오라고 해서 찾아간 것이 첫 방문이었어요. 술잔을 든 사람들의 웃음소리로 가득한 공간에 들어가서 어쩔 줄 몰라 하던 저에게 하시모토 씨는 편안한 자리로 안내해주고 여러 사람을 소개해주었습니다. '10년 정도에 걸쳐서 만날 수 있는 사람들을 하룻밤 사이에 모두 만났다'라는 이야기를 어디에선가 들었던 적이 있는데, 그날 밤이 저에게는 그런 시간이었습니다.

술을 못 마시기 때문에 거의 맨정신으로 맞이한 새벽 3시, 고엔도리의 반짝이는 밤하늘을 멍하니 바라보면서 들었던 브레이크워터Breakwater의 〈Work It Out〉, 나이트플라이트Niteflyte의 〈You Are〉, 존 발렌티John Valenti의 〈Why Don't We Fall In Love〉는 도쿄에서 맞이한 가장 드라마틱한 순간으로 기억하고 있어요. 시부야는 참 낭만적인 동네라는 생각을 그때 처음 했습니다.

시간은 흘러 고엔도리에 있던 아프레미디는 자리를 옮겨서 지금은 요요기 공원과 메이지도리 근처의 새로운 곳에서 운영되고 있습니다. 여전히 다정한 사람들이 음악을 함께 듣고 즐기고 있어요. 5층 높이에 있는 창문을 통해 바라보는 시부야의 거리는 변함없이 낭만적이고 아름답습니다. 그리고 저에게 항상 도쿄의 BGM을 연상시킬 수 있는 지

표가 되는 장소입니다. 그렇기 때문에 앞으로도 계속 아프레미디가 도쿄에 존재하는 한 '도쿄의 BGM'을 들려주는 이곳으로 향할 것입니다. 석양이 물드는 고엔도리의 풍경이 아닌 코발트블루 빛으로 물든 진난神南의 풍경을 바라보면서요.

1

The Goodbye Look
Mel Torme And The Marty Paich
Dek-Tette
《Reunion》
(1988, Concord Jazz)

2

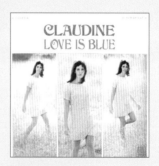

Who Needs You
Claudine Longet
《Love Is Blue》
(1968, A&M)

3

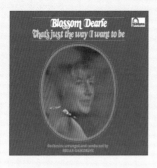

I Know The Moon
Blossom Dearie
《That's Just The Way I Want To Be》
(1970, Fontana)

4

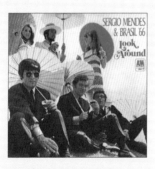

Tristeza (Goodbye Sadness)
Sergio Mendes & Brasil '66
《Look Around》
(1968, A&M)

5

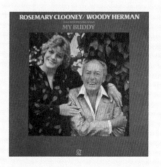

I Believe In Love
Rosemary Clooney, Woody Herman
《My Buddy》
(1983, Concord Jazz)

빌딩 숲속에서 자유로움을 꿈꾸는
여성들을 위한 공간, 레이디 블루 Lady Blue

도쿄 메트로 지요다선은 과거 도쿄의 서민적인 분위기를 느낄 수 있는 시타마치下町부터 도쿄의 대표적인 도심과 새로운 유행이 시작하는 곳들을 빠짐없이 이어주는 노선입니다. 그리고 지요다 라인은 다양한 산책 코스를 경험할 수 있어서, 산책을 좋아하는 제가 자주 찾는 노선이기도 해요. 자연을 마주하고 싶을 때는 요요기 공원, 조용하고 오래된 동네를 어슬렁거리고 싶을 때는 유시마, 네즈, 센다기, 니시닛포리 그리고 도심 속에 몸을 맡기고 싶을 때는 니주바시마에와 오테마치를 찾습니다. 모두 지요다선을 이용하면 돼요. 이 중에서 니주바시마에역二重橋前駅은 바로 근처에 사무실이 밀집하여 건물들이 늘어서 있는 마루노우치가 있습니다. 아침에 이곳에 내려서 출근하는 직장인들을 따라 걷다 보면 중심지에 있는 건물로 나갈 수 있습니다. 현지 직장인들의 노하우가 담긴 최단 거리의 지하 보도를 지나 밖으로 나가면 어느새 완벽한 도심 속에 있어요.

흔히 이 지역을 도쿄의 중심부로, 각 시대의 시간이 중첩된 것을 볼 수 있는 곳이라고 말합니다. 새롭게 개발된 곳에서는 느낄 수 없는 독특한 감각이 이곳에 살아 숨쉬고 있어요. 1890년대부터 1960년대까지 각 시대의 건축물들이 마루노우치 주변에 자리하고 있어요. 시대가 변하면서 사라진 곳과 파사드만 남겨진 곳도 있지만, 아직도 많은 건물

들은 문화재로 온전히 보존되어 있습니다. 거리 자체가 박물관과 같은 곳입니다. 그래서 마루노우치를 걸을 때면, 각 시대의 건축물을 보면서 시부야나 신주쿠에서는 느낄 수 없는 도시의 중후함을 느낍니다.

이곳을 걸을 때면 항상 재즈를 고르게 됩니다. 아침에 출근하는 사람들 속에서 한 손에는 커피를 들고, 이어폰 볼륨을 키운 채 맥코이 타이너McCoy Tyner가 1960년대에 블루노트Blue Note 레이블에서 발매한 《Tender Moments》와 《The Real McCoy》를 들으며 걷는 것을 좋아해요. 마루노우치를 지나 오테마치 거리에 도착하면 허비 행콕Herbie Hancock의 《Invention And Dimensions》(1964, Blue Note) 재킷 사진 같은 풍경이 펼쳐집니다. 이때부터는 허비 행콕의 1960년대 앨범들로 음악을 바꾸기도 해요. 서울이 아닌 도쿄에서, 이른 아침에 출근하는 도쿄 사람들과 빌딩 속에서 나 홀로 산책을 하고 있다는 것에 묘한 자유로움을 느낍니다. 아시죠? 모두가 학교나 직장을 가는데 나만 혼자 공강이거나 휴가일 때의 그 기분! 그런 의미로 저에게 마루노우치 주변의 BGM은 단연 재즈입니다. 그리고 이 지역에서 누군가와 함께 좋은 음악을 들으며 괜찮은 분위기에서 저녁 식사를 하고 싶다면 망설이지 않고 오테마치에 있는 레이디 블루Lady Blue로 향합니다.

레이디 블루는 블루노트 재팬BLUE NOTE JAPAN의 요식업 브랜드로 2018년 9월 25일 오테마치 지역 최대 비즈니스 센터인 오테마치 플레이스 1층에 오픈했습니다. '음식과 술 그리고 음악이 넘쳐흐르는 어른들의 놀이터'라는 콘셉트를 가진 레이디 블루는 당시 30주년을 맞이한 블루노트 도쿄BLUE NOTE TOKYO를 현재의 시대적인 감각으로 업데이트하였습니다.

오테마치의 거리와 사람을 융합시켜 새로운 푸드 신scene을 제안하는 레이디 블루는 블루노트 도쿄의 'Blue'와 여성의 'Lady'를 조합한 단

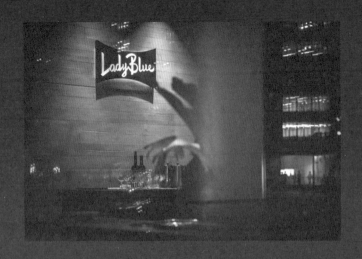

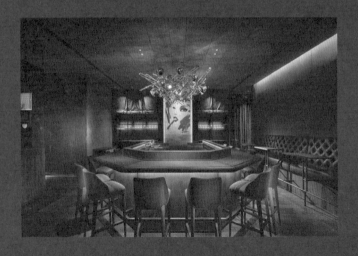

어이기도 하지만, 유명 재즈 기타리스트인 조지 벤슨George Benson의 곡명에서 가져온 것이기도 합니다. 레이디 블루는 도쿄의 도심에서 일하는 여성들이 하루의 업무를 마친 후 레이디 블루를 방문했을 때 잠시 한숨 돌릴 수 있도록 분위기를 제공하는 것이 콘셉트입니다. 예약하기 어려울 정도로 항상 만석인 곳으로 요즘 독보적으로 인기가 많습니다.

레이디 블루는 오테마치 플레이스가 리뉴얼을 진행하면서 오픈하게 된 공간이라고 해요. 블루노트 재팬이 운영하는 '코튼 클럽Cotton Club'과 '레조넌스resonance'는 상업 시설이 많은 마루노우치에 있지만, 오테마치 지역에는 기업 건물들이 많다 보니 쇼핑이나 식사를 하러 놀러가기보다는 정장 차림의 회사원들이 많은, 다소 딱딱한 분위기를 가진 비즈니스 거리의 인상이 강합니다. 그래서 레이디 블루는 그런 그들에게 상쾌한 바람과도 같은 잠시 동안의 여유와 자유를 전해주는 공간의 역할을 합니다.

도쿄에서 가장 전통적이고 분위기가 좋은 재즈 클럽을 선정한다면 블루노트 도쿄를 들 수 있습니다. 레이디 블루도 블루노트 도쿄를 담당한 디렉터가 인테리어를 맡았다고 합니다. 그래서 금관 악기와 심벌을 조명으로 사용하거나, 매장의 캐릭터 같은 여성의 얼굴이 그려져 있는 일러스트 그리고 벽화와 같은 요소들이 도회적인 유희를 즐길 수 있는 요소로 작용하고 있습니다. 실제로 손님들이 스마트폰으로 매장 내부를 찍는 것을 자주 목격할 수 있어요.

매장 공간은 마치 클럽에서 라이브를 보는 듯한 오픈 키친을 중심으로 다이닝 공간과 바bar 공간으로 나뉘어 있어서 이곳을 찾는 사람들이 저마다의 목적과 분위기에 맞춰서 이용하고 있습니다.

레이디 블루의 다이닝은 심플한 프렌치 스타일 요리를 기반으로 하고 있어서 괜찮은 프렌치 레스토랑에서 저녁을 먹고 싶을 때 주로 찾고

있어요. 블루노트에서 운영하는 사이타마현 고노스시埼玉県鴻巣市에 있는 블루노트 농원에서 재배한 신선한 채소를 산지 직송으로 받아 사용하기 때문에 재료의 맛을 살린 섬세한 맛을 체험할 수 있습니다.

샐러드와 구운 채소의 바냐 카우다Bagna càuda 등 눈으로 보기에도 산뜻하고 다양하게 즐길 수 있는 채소 중심의 메뉴나 스파이스와 허브, 선명한 색채의 식재료들을 사용해서 재미있는 어레인지를 적용한 메뉴 라인업과 매장 전속 파티시에가 만드는 '파르페 레이디 블루'는 많은 사랑을 받고 있다고 합니다. 여성을 위한 공간답게 여성들의 취향을 고려한 재료 선정이나 맛은 물론이고, 서빙했을 때 '와!' 하고 감탄사가 나올 정도로 화려하고 아름다운 플레이팅과 어레인지를 중요하게 생각한다고 합니다.

1940~60년대를 채색했던 비밥bebop과 하드밥hard bop으로 이어지는 모던 재즈 시기의 음악은 지금 우리가 일반적으로 알고 있는 재즈의 형식을 만드는 데에 큰 영향을 주었습니다. 이 시기의 음악을 극단적으로 말하자면 주제부의 테마를 합주한 이후의 모든 연주는 각 악기를 담당하는 뮤지션들의 애드리브에 의한 즉흥 연주였어요. 기반이 되는 하나의 커다란 규칙은 있지만 그 규칙에 얽매이지 않고 모든 악기가 자유롭게 날갯짓을 하는 듯한 매력이 있는 음악입니다.

저는 레이디 블루에서 나오는 모든 메뉴들에서 그런 규칙과 자유로움을 동시에 느낄 수 있었어요. 기본 베이스는 프렌치이지만, 허브와 스파이스 등으로 색과 향기라는 악센트를 첨가하는 애드리브로 손님들에게 인상에 남는 요리를 목표로 하고 있는 것 같았습니다.

한편 오테마치 근처의 신바시 철로 밑에 있는 전형적인 도쿄 직장인들을 위한 선술집 분위기를 벗어나고 싶을 때, 동료들과 퇴근 후 가

빔스 레코드 디렉터 아오노 겐이치

가키하타 마유

볍게 한 잔 같이 마실 수 있는 공간으로 레이디 블루의 바를 찾습니다. 계절 과일을 이용한 오리지널 칵테일이 인기가 있어요. 블루노트 도쿄에서는 그날 라이브를 하는 뮤지션을 테마로 만든 오리지널 칵테일이 오랫동안 명물로 사랑받고 있습니다. 이곳의 칵테일 또한 망설임 없이 추천할 수 있습니다.

세계에서 가장 유명한 재즈 클럽을 운영하는 그룹의 매장 그리고 프렌치 레스토랑에 바가 있는 곳이라면 보통은 블루노트 1500번대나 4000번대 같은 전형적인 모던 재즈 레코드를 커다란 볼륨으로 틀어놓고 매장 전체를 음악으로 가득 채우는 것이 상상됩니다. 물론 요즘 같은 시대에는 그 또한 매력이 있는 선곡이겠지만, 어딘지 모르게 재즈 마니아나 레코드 컬렉터의 느낌이 강합니다. 그래서일까요? 레이디 블루는 '일하는 여성들의 퇴근 후 가지는 휴식 시간'에 어울리는 도시적이고 세련되며 비교적 편하게 접근할 수 있는 분위기의 음악이 흐르고 있습니다. 음악에 귀를 기울이지 않고 그냥 지나가듯이 흘려들을 수 있는 음악이랄까요. 재즈 마니아들이 찾는 재즈킷사의 음악과는 조금은 결이 다른 음악이에요. 스타일리시나 패셔너블과 같은 표현이 떠오릅니다.

이처럼 세련됨과 연관된 키워드가 연상되는 이유는 레이디 블루 담당자와 인터뷰하면서 알게 되었습니다. 레이디 블루는 매월 DJ 이벤트와 플레이리스트를 빔스 레코드BEAMS RECORDS의 아오노 겐이치 씨에게 일부 협력을 받는 형태로 운영하고 있다고 합니다. 아오노 씨는 도쿄를 대표하는 세련된 감각의 크리에이티브 디렉터이자 음악 DJ, 선곡가로 유명합니다. 패션을 비롯해 인문학, 문화, 예술 등 다양한 분야에서 기른 지식을 바탕으로 콘텐츠를 제작하고, 다양한 매체에 에세이를 기고하고 있어요. 아오노 씨는 계절을 축으로 만들어지는 BGM 선곡과 DJ 구성에 도움을 주고 있다고 합니다.

그 밖에 매장 내 선곡과 플레이리스트 작성은 레이디 블루를 포함한 블루노트 재팬 계열 매장의 사내 스태프가 진행하고 그룹 차원에서 공유하고 있습니다. 기본적인 공유 플레이리스트를 갖추고 있지만, 매장별 색채와 시간대별 손님의 분위기 그리고 흐름에 맞춰서 각 매장에서 음악 선곡을 섞는다고 합니다. 예를 들어 블루노트 도쿄를 시작으로 라이브 레스토랑에 출연하는 아티스트의 음원을 포함하고 있으며, 주말 밤에는 업템포 분위기, 카페 타임에는 여유로운 느낌의 템포 등 시간축으로 주로 선곡을 하고 있습니다.

레이디 블루가 전통 재즈 클럽인 블루노트 도쿄 계열이기 때문에 재즈 이미지가 강할 것이라는 생각이 들지만, 다이닝을 제공하는 매장에서는 재즈에 국한되지 않고 폭넓은 장르의 음악을 선곡하고 있습니다. 베를린에서 블루스, 소울, 힙합, 재즈를 기반으로 활동하는 싱어송라이터인 제이.라모타J.Lamotta, 힙합과 네오 소울 등의 스타일을 보여주는 영국 뮤지션인 알파 미스트Alfa Mist 등 비교적 젊은 세대의 뮤지션들의 음악도 많이 들을 수 있어요. 어떤 의미로는 재즈와 블루스를 바탕으로 파생한 소울, R&B, 디스코, 애시드 재즈 등과 같은 블랙 뮤직 계열 전반의 다양한 세대의 음악이 상황에 맞춰서 등장한다고 볼 수 있습니다.

이런 점은 매월 매장에서 플레이하는 DJ들의 면면을 봐도 알 수 있어요. 아오노 겐이치 씨를 비롯해 프리 소울의 주인공인 하시모토 도오루 씨, 클럽 재즈 DJ의 대표 주자인 DJ 가와사키DJ KAWASAKI, 네오 시티팝 뮤지션인 나츠 섬머, 빔스 티BEAMS T와의 콜라보 작업으로도 유명한 소울 · 펑크Funk · 레어 그루브 스타일의 차세대 DJ인 가키하타 마유 등 다양한 장르에서 활약 중인 주인공들이 생각하는 레이디 블루 스타일의 재즈를 디제잉을 통해 들을 수 있습니다.

게다가 음악 콘텐츠의 구성적인 측면뿐만 아니라 사운드의 질적인 측면도 공을 들이고 있어서 이곳의 스피커는 매장 설계에 맞춰서 다

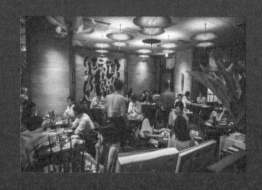

구치Taguchi사의 제품을 비치하고 있습니다. 다이닝 레스토랑에서 이만큼 음향에 정성을 들인 곳도 별로 없을 듯해요. 블루노트 도쿄에서 열리는 라이브를 웹을 통해 실시간으로 레이디 블루에서 관람할 수 있을 정도의 퀄리티니깐요.

　이렇게 레이디 블루는 매장 인테리어와 음악 등을 포함해 여성이 멋지게 비칠 수 있는 이미지, 요리, 서비스에 있어서 섬세함을 중요하게 생각하고 있으며, 그것이 현재 도쿄에서 가장 화제가 되고 있는 공간 중 하나로 소개되고 있는 이유인 것 같습니다.

　레이디 블루를 포함해 브루클린 팔러Brooklyn Parlor, 블루 북스BLUE BOOKS 등 블루노트 재팬이 만든 매장들이 도쿄에서 화제를 모으고 있습니다. 그리고 제가 가장 관심 있게 보고 있는 프로젝트들 중 하나이기도 합니다. 블루노트 재팬의 업태는 음악과 음식을 융합시킨 라이브 레스토랑입니다. 블루노트 재팬은 각 매장의 장소가 지닌 지역성과 분위기, 사람, 니즈에 맞춰서 로컬라이징합니다. 이 과정에서 업태가 카페가 되거나, 무대가 없는 다이닝 레스토랑에서 라이브 이벤트를 하기도 합니다. 또한 책과 미술 등의 요소를 믹스함으로써 각기 다른 스타일로 파생시키기도 합니다. 이런 과감한 시도의 결과가 지금 도쿄의 젊은 세대에게 많은 사랑을 받고 있는 비결이 아닐까 합니다. 어떻게 보면 재즈라는 음악 장르와 재즈 클럽이라는 공간은 어느 정도 연령대가 있는 일부 음악팬들을 위한 요소였으니까요. 그 대상을 좀 더 넓게 대중으로 영역을 넓힌 것이 아니었나 싶습니다.

　앞서 언급한 브루클린 팔러는 '인생에 있어서 헛되고 우아한 것 전부'라는 캐치 카피를 가지고 있다고 합니다. 외식, 음악, 책, 미술 모두 어쩌면 살아가는 데에 있어서 반드시 필요한 것은 아닐지 모르겠어

나츠 섬머

DJ 가와사키

요. 하지만 그렇게 쓸모가 없어 보이는 우아한 것들이 생활 곁에 존재할 때, 우리는 조금 더 풍요로운 라이프스타일을 영위할 수 있지 않을까요. 마찬가지로 레이디 블루 역시 그런 풍요로운 기분이 들거나, 새로운 발견을 하거나, 비일상적인 체험을 하는 것 등 단순한 음식점 이상의 무언가를 선사해 주는 존재로 오랫동안 그 자리를 지키는 것이 바로 레이디 블루가 제공하는 서비스와 가치이며 브랜드라고 생각한다고 해요. 더불어 가게의 주역은 어디까지나 손님들이기 때문에 '우리는 이래요!'라고 강요하기보다는 눈에 띄지 않는 곳곳에서 살며시 재미를 배치하는 것을 중요하게 생각한다고 합니다. 그런 작은 재미를 찾아보는 것도 이곳의 매력을 만끽하는 방법이 아닐까 싶어요.

도쿄의 가장 큰 관광지이자 번화가인 도쿄역에서 도보로 10분이 채 되지 않는 곳에 있는 레이디 블루. 근대 도쿄의 정취가 있는 도쿄역 건물과 마루노우치 지역에서의 쇼핑을 즐긴 후에 천천히 식사와 디저트를 먹으러 찾아가보는 것은 어떨까요? 밤에는 비즈니스 거리의 분위기 있는 야경도 즐길 수 있는 곳입니다. 그곳에서 식사와 가볍게 한 잔을 즐기면서 시부야와 신주쿠와는 또 다른 도쿄의 매력을 맛보았으면 합니다.

*레이디 블루는 2022년 현재 폐점되었습니다.

143

LADY BLUE

1

Succotash
Herbie Hancock
《Inventions And Dimensions》
(1964, Blue Note)

2

Utopia
McCoy Tyner
《Tender Moments》
(1968, Blue Note)

3

Easter
Ashley Henry & The RE:ensemble
《Easter EP》
(2018, Silvertone Records)

4

If You Wanna
J.Lamotta
《Suzume》
(2019, Jakarta)

5

Dang
Fatima
《And Yet It's All Love》
(2018, Eglo Records)

미나미아오야마 거리의 분위기가 흐르는 카페의 음악, 카페앳이데 Caffè@IDÉE

도쿄에서 가장 열정적으로 카페를 찾아다녔던 시기가 언제였는지 생각해보면 다니던 회사를 그만두고 유학을 하겠다고 도쿄에서 생활하기 시작했던 2006년이지 않을까 합니다. SNS가 없었던 시절, 미디어에 의존하며 눈에 보이는 대로 찾아갔던 도쿄의 카페에서 경험한 분위기는 저에게 도시에서 문화적 감각을 즐기는 사람들이 기분 좋게 머무를 수 있는 공간으로서의 카페가 무엇인지를 가르쳐줬습니다. 그중 지금도 기억에 남아있는 곳이 바로 인테리어숍 이데IDÉE에서 운영했던 카페앳이데Caffè@IDÉE입니다.

오모테산도역에서 이세이 미야케나 프라다, 스텔라 맥카트니가 있는 미유키도리를 따라 걷다가 네즈미술관 사거리에 다다라, 오른쪽으로 꺾어서 곳토우도리骨董通り 방면으로 가다 보면 블루노트 도쿄를 만나게 됩니다. 그 맞은편에 이데의 첫 플래그십 스토어인 이데 숍이 있었습니다. 진한 붉은 빛의 건물에 파란 배경에 흰색 글씨로 'IDÉE SHOP'이라고 크게 인쇄된 현수막이 입구에 걸려 있었어요.

이 자리에 이데 숍이 오픈한 것은 1995년 12월. 비슷한 시기에 《카사 브루터스Casa BRUTUS》같은 인테리어 전문 잡지와 신주쿠에 더 콘

란샵The Conran Shop 1호점이 등장하기도 했습니다. 당시 이데는 도쿄에서 불었던 초창기 인테리어 붐을 상징하는 매장이었어요.

매장은 3층 구조의 건물이었는데, 1층에는 가드닝을 테마로 하는 공간이 펼쳐져 있어서 입구 밖에서 바라보면 마치 작은 숲속으로 들어가는 듯한 기분이 들었습니다. 많은 사람들이 그곳에서 꽃을 사는 모습도 볼 수 있었어요. 2층은 이데의 전문 분야인 오리지널 가구, 인테리어, 생활 잡화를 제안하는 매장이었습니다. 그리고 3층이 음식과 음악 등의 문화가 담겨있는 카페앳이데에요. 라이프스타일을 제안하는 스타일의 안테나샵[10]으로 도쿄에서 유명했던 곳입니다. 골동품과 고미술 가게들이 모여있는 곳토우도리에 감각적인 젊은 사람들이 찾아오게 만든 주인공입니다.

매장 건물 밖으로 왼편에 나 있는 계단을 따라 3층까지 올라가면 카페 입구가 나오는데, 대부분 2층 정도 높이부터 줄을 서서 기다려야 하는 인기 카페였습니다. '카페를 하면 이런 세련된 사람들에게 사랑을 받을 수 있겠구나' 하는 엉뚱한 생각을 하면서 입장을 기다리는 시간마저 즐거웠던 기억이 납니다.

높은 천장에 채광이 잘 드는 넓은 카페에는 DJ부스와 테라스가 있었습니다. 커다란 창을 통해 햇살이 듬뿍 들어오는 밝고 따스한 분위기였어요. 나중에 알게 된 사실이지만 아바나산 쿠바 시가를 즐길 수 있는 흡연실도 갖춰져 있었다고 합니다. 이때의 도쿄는 다소 날카롭고 세련된 분위기가 공간과 그 공간 속에 있는 사람들 사이에서 흐르고 있던 시절이었습니다. 왠지 저는 그 분위기가 좋았어요.

10 기업이나 지자체가 자사 또는 지역 제품을 널리 소개하거나, 소비자의 반응을 확인하기 위한 목적으로 만든 매장

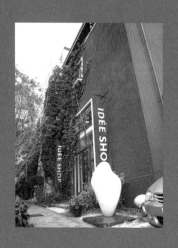

공간을 가득 채우고 있던 음악은 꽤 다양했지만, 가장 인상에 남은 것은 역시나 오래된 브라질 음악들이었습니다. 천장 가까이에 붙어있는 DJ 부스에서 틀어주는 브라질 음악은 낯설지만 따뜻하고, 밝아 기분이 좋아지는 음악이었어요. 이 때문인지 제게 '세련된 도쿄의 거리, 아오야마 = 1960~70년대 브라질 빈티지 레코드'라는 공식이 만들어졌습니다.

1990년대 말에서 2000년대 초, 세계 곳곳의 레스토랑과 카페에서 자신의 브랜드 감각을 1960~1970년대 보사노바와 삼바 같은 오래된 브라질 음악으로 공간을 세련되게 연출하는 모습을 자주 발견할 수 있었습니다. 파리의 파벨라 시크Favela Chic나 콰트르 세종Quatre Saisons 그리고 도쿄의 이데와 같은 곳들 모두 비슷한 시기에 보사노바와 삼바의 분위기가 매장 안에 담겨 있었습니다. 그런 분위기를 제가 실제로 체험한 곳이 바로 미나미아오야마의 카페앳이데였어요.

간단히 전채, 수프, 파스타, 음료로 구성된 세트를 점심으로 먹으면서, 매장에서 직접 만든 케이크들이 놓여 있는 쇼케이스를 바라봤습니다. 매장에 흐르는 브라질 음악은 세련되었지만, 따스한 정감이 느껴지는 공간과 어우러져서 그곳에서 보내는 시간을 편안하고 윤택하게 만들어 줍니다. 일상 속에서 이런 음악들을 들으면 사치스러운 시간을 만끽할 수 있지 않을까 하는 생각이 들어요. 가끔 탁 트인 테라스 자리에 앉아서 미나미아오야마 풍경을 내려다보고 있노라면 이곳이 자연과 아기자기한 주택들이 옹기종기 모여 있는 예쁘고 따뜻한 동네라는 사실을 새삼 깨닫습니다.

그래서 당시 이곳을 드나들면서 알게 되었던 음악들은 지금 들어도 그때의 한여름에 밝고 활기찬 카페앳이데의 공간으로 안내해줍니다.

149

Ana Mazzotti, <Agora Ou Nunca Mais> (1974)

Emilio Santiago, <Batendo A Porta> (1975)

Orlann Divo, <Vem P'ro Samba> (1962)

Salvador Trio, <Tristeza> (1966)

Miguel Angel, <Deixa Isso Pra La> (1965)

공간에는 그곳을 기획하고 운영하는 사람들의 문화적 소양이나 관심사가 반영된다고 생각해요. 제가 도쿄에서 좋아하는 공간을 자세히 살펴보면서 그곳을 만든 주인공들과 비슷한 취향을 가졌다는 것을 알게 됐습니다. 당시엔 눈치채지 못했지만 카페앳이데도 마찬가지였어요.

그 당시에 카페앳이데에서 매니저로 근무했던 오오시마 다다토모 씨는 현재 이데 바이어이자 카리스마 있는 바이어로 미디어에 소개되곤 합니다. 뿐만 아니라 브라질 음악에 조예가 깊은 DJ이자 선곡가로도 유명해서 《IDÉE LIFE》라는 타이틀로 직접 기획 및 선곡을 담당한 빈티지 브라질 음악 컴필레이션 시리즈를 출시하기도 했습니다. 제가 도쿄로 생활을 하러 오기 전에 잠시 일했던 음반사에서 담당했던 음반이 바로 이 시리즈였어요. 도쿄다반사의 책《도쿄의 라이프스타일 기획자들》에서 등장했던 이트립eatrip의 노무라 유리野村友里 씨가 이데에 근무했던 시절 디렉터로 담당한 곳도 카페앳이데라고 해요. 뭔가 단순히 우연만은 아니라는 생각이 듭니다.

추억이 있는 미나미아오야마의 카페는 문을 닫았어요. 이후 지유가오카 매장에 카페가 오픈했지만, 지금은 롯폰기 미드타운 매장의 작은 공간을 제외하고는 카페는 사라졌습니다. 하지만 미나미아오야마를 걸으며 브라질 음악을 들으면 그 시절의 따스하고 밝은 카페 분위기가 떠오릅니다.

CAFFÈ@IDÉE

1

2

Agora Ou Nunca Mais
Ana Mazzotti
《Ninguem Vai Me Segurar》
(1974, Top Tape)

Batendo A Porta
Emilio Santiago
《Emilio Santiago》
(1975, CID)

3

Vem P'ro Samba
Orlann Divo
《A Chave Do Sucesso》
(1962, Musidisc)

4

Tristeza
Salvador Trio
《Tristeza》
(1966, Mocambo)

5

Deixa Isso Pra La
Miguel Angel
《Samba Na Onda》
(1965, Equipe)

오쿠시부야의 리우데자네이루,
바 보사 bar bossa

　동일본대지진이 일어난 해의 여름, 도쿄에서 한 달 정도 머물렀었습니다. 도쿄에서 5년 정도 생활했기 때문에 지진에 대해서는 어느 정도 익숙해졌다고 생각했지만, 그해 여름 한 달간 계속 이어지는 여진의 생경한 느낌은 지금도 또렷이 기억할 정도로 인상에 남아있습니다. 그래서 집에 있는 것보다는 밖에 있는 것이 편안했고, 혼자 있는 것보다는 누군가 함께 있는 것이 마음에 안정을 주었습니다. 당시에는 요요기에서 생활하고 있었기 때문에 요요기 공원 주변을 지나서 지금은 오쿠시부야로 불리고 있는 가미야마초와 우다가와초 근처까지 자주 걸었어요. 그때 처음으로 바 보사bar bossa를 방문했습니다.

　유명한 시부야 스크램블 교차로에서 약 10분 정도 걸으면 만나게 되는 조용한 골목길에 위치한 바 보사는 '시부야'를 떠올리면 자연스레 연상되는 소란스럽고 복잡한 분위기가 전혀 느껴지지 않았습니다. 그리고 당시에는 바 보사가 있는 지역을 오쿠시부야라는 카테고리로 미디어에서 조명하기 이전이라 오래전부터 이 지역에 있던 동네의 고즈넉한 분위기가 고스란히 남아 있었어요. '이런 곳에 보사노바가 나오는 바가 정말 있기는 하는 건가?' 하는 생각을 하며 인적이 드문 골목길 속으로 들어갔던 기억이 납니다. 이윽고 길을 걷다가 한적한 주차장

옆에 조용히 자리하고 있는 가게를 발견했습니다.

NHK 근처인 특징도 있어서인지 이 건물은 원래는 킷사텐이었다고 합니다. '쇼와 시대의 이시카와 다쿠보쿠石川啄木'라고 불리는 데라야마 슈지寺山修司와 같은 예술인들이 단골로 다니던 가게였다고 해요. 그런 생각을 하면서 다른 세계로 들어가는 입구처럼 느껴지는 묵직한 가게 문을 열고 안으로 들어갑니다.

바 보사를 처음 찾았던 때는 동일본대지진이 일어난 지 3개월 정도 가 지난 시기입니다. 그전까지는 경험해보지 못했던 분위기의 여진이 계속 이어지고 있었고, 전력 공급 부족 때문에 계획 정전과 절전 운동 이 계속되었던 시기였어요. 당시 바 보사는 가게 조명을 모두 소등한 채, 작은 촛불만을 켜놓고 영업을 하던 중이었습니다. 어둠에 익숙해 지기까지의 시간이 흐르고 나서야 가게 안의 분위기가 서서히 눈앞에 보였습니다.

1960년대 초반, 브라질 코파카바나Copacabana의 뒷골목에는 '베쿠 다스 가하파스Beco das Garrafas(술병의 막다른 골목)'같은 나이트클럽에서 세르지우 멘데스, 바덴 포웰Baden Powell, 탐바 트리오Tamba Trio와 보사 트레스Bossa Tres의 멤버 에알토 모레이라Airto Moreira, 테노리우 주니오르Tenorio Jr, 에지송 마샤두Edison Machado, 레니 안드라지Leny Andrade, 조르지 벤Jorge Ben 등 훗날 브라질 음악은 물론 세계 팝 음악을 바꾼 젊은 뮤지 션들이 이곳에 모여서 보사노바를 다음 단계로 전개하는 잼 세션jam session[11]을 펼쳤습니다.

11 재즈 연주자들이 악보 없이 하는 즉흥적인 연주

카운터 자리에 앉아서 창밖으로 펼쳐져 있는 시부야의 뒷골목을 바라보면서, 하야시 씨가 틀어주는 보사노바 레코드를 멍하니 들으며 베쿠 다스 가하파스가 있는 거리도 이런 느낌이었을까 하는 상상을 하곤 했습니다.

지금도 오쿠시부야로 불리는 지역은 센타가이와 같은 시부야의 중심가에 비해 거리 자체가 어두운 편이에요. 그때에는 전력 문제로 동네 전체가 지금보다도 더 조용하고 어두운 분위기였습니다. 그래서인지 대부분의 사람들은 일과를 마치면 시부야에서 술을 마시기보다는 집이나 집 근처 동네에서 조용히 마시는 것이 일상이 되었어요. 가게에 손님이 하나도 없는 시간이 많았습니다. 당시 영업시간은 18~24시였는데, 그 대부분의 시간을 하야시 씨와 둘이서 레코드를 들으며 이야기를 나눴습니다.

그렇게 도쿄에서 머물던 한 달 동안 하루를 마치면 대부분은 바 보사로 향했습니다. 시간이 흘러 하야시 씨가 당시의 분위기를 적은 글에는 "시부야 거리는 불빛 하나도 없이 깜깜했지만, 저희 바에서 새어 나오는 불빛을 보고, 계속된 여진에 불안감을 가진 사람들이 '다들 별일 없죠?'라는 느낌으로 모였습니다."라는 내용이 있어요. 확실히 저도 그런 느낌으로 매일같이 찾아간 것 같아요.

'한 공간에 흐르는 음악은 그 공간의 분위기를 지배한다'라는 이야기를 좋아합니다. 이 내용도 하야시 씨에게 들은 후에 자주 사용하는 표현이에요. 그 당시 생활에 대한 불안함을 느낀 도쿄 사람들은 오쿠시부야의 조용한 골목에 있는 작은 보사노바 바에서 리우데자네이루의 밝은 햇살과 따스한 바람 그리고 아름다운 해변이 펼쳐진 풍경을 느끼면서 마음에 위안을 받은 것이 아닐까 생각합니다. 물론 이런 분위기를 자아내는 것은 마스터인 하야시 씨의 다정하고 친근한 접객과 마음

씨도 크게 작용했고요.

지금도 당시에 들었던 아스트루드 질베르투Astrud Gilberto의《The As-trud Gilberto Album》, 조앙 질베르투Joao Gilberto의《Amoroso》, 바뎅 포웰의《Tempo Feliz》와 같은 앨범들을 들으면, 그 시절의 적막함이 가득한 어둠의 시부야에서 따스한 햇볕이 내리쬐고 있는 바 보사에서 보낸 시간이 떠오릅니다. 이 경험은 나중에 보사노바를 본격적으로 듣게 되는 계기가 되었습니다.

이후 시부야의 중고 레코드 가게에 가면 브라질 빈티지 레코드 코너에서 시간을 자주 보내기 시작했고, 진보초의 고서점 거리에서는 오래된 보사노바 서적의 일본어 번역서를 찾아보게 되었습니다. 그리고 가볍게 식사를 하거나 음료를 마시면서 하야시 씨와 특별할 것 없는 일상의 이야기를 나누기 위해 오쿠시부야에 있는 리우데자네이루로 향합니다. 이유는 잘 모르겠지만 제가 도쿄에서 가장 편안한 시간을 보낼 수 있는 장소에요.

《브루터스》의 '음악과 술' 특집(2021년 2월 15일 호)에 등장한 바 보사는 '칼럼리스트 하야시 신지 씨가 1997년부터 운영하고 있는 보사노바와 치즈를 즐길 수 있는 와인 바'라고 소개되어 있습니다. 최근의 하야시 씨는 음악보다는 칼럼니스트, 영향력 있는 글을 쓰는 바 마스터로 더 많이 알려진 것 같아요. 하지만 하야시 씨는 웨이브WAVE와 레코판 RECOFan이라는 도쿄를 대표하는 레코드 가게에서 오래 근무했고, 지금도 바 보사 근처의 레코드 가게에서 디깅을 하는 것이 일상인 뛰어난 감각을 지닌 음악 마니아이기도 합니다. 그런 하야시 씨가 선곡하는 음악을 와인과 무케카, 링귀사, 페이조아다와 같은 브라질 음식과 함께 경험할 수 있는 장소로 도쿄에서는 바 보사가 거의 유일한 공간이

아닐까 생각합니다. 앞으로도 그 자리에서 오랫동안 변함없이 있어 주었으면 하는 바람이에요.

1

2

Once I Loved
Astrud Gilberto
《The Astrud Gilberto Album》
(1965, Verve)

E Vem O Sol
Marcos Valle
《Samba "Demais"》
(1963, Odeon)

3

De Palavra Em Palavra
MPB 4
《De Palavra Em Palavra》
(1971, Elenco)

4

Tens (Calmaria)
Nana Caymmi
《Nana Caymmi》
(CID, 1975)

5

A Chuva
Baden Powell
《Tempo Feliz》
(1966, Forma)

에비스의 한편에서 와인과 함께하는 음악,
와인스탠드 왈츠 Winestand Waltz

시부야, 산겐자야三軒茶屋, 니시오기쿠보西荻窪 역 주변에 있는 작고 조용한 골목을 걸을 때 눈에 들어오는 가게를 유심히 살펴보다가 '한번 들어가 보고 싶다'라고 느꼈던 곳들은 공통적으로 와인을 마시는 공간이었습니다. 당시에는 낯설기만 했던 내추럴 와인이라는 새로운 장르의 와인이 주인공인 곳들이었어요.

저는 술을 마시지 못합니다. 그래서 이런 장소에 가면 일행들이 와인을 마실 때, 저는 함께 나오는 음식을 먹으면서 와인 대신 가게 내부의 분위기를 찬찬히 음미하는 것을 즐깁니다. 앞서 이야기한 내추럴 와인이 있는 공간들은 지금까지 제가 가지고 있던 와인을 마시는 장소에 대한 고정 관념을 깨트렸어요. 가지런히 정렬된 테이블, 고풍스러운 조명, 턱시도에 넥타이를 맨 직원들과 고전 음악 같은 요소들은 전혀 찾아볼 수 없었어요. 자유로운 분위기가 느껴지는 캐주얼한 감각들이 흐르고 있었습니다. 이런 장소를 운영하는 마스터 중에 제 취향과 공통점이 많은 분이 운영하는 가게를 따라다니기 시작했고, 그 대표적인 곳이 바로 에비스惠比寿에 있는 '와인스탠드 왈츠Winestand waltz'(이하 왈츠)입니다. 한국에서도 길을 가다가 커피가 생각날 때 잠시 들러 서서 커피를 마시는 커피 스탠드가 많이 생기고 있어요. 와인 스탠드는 커피 대

신 와인을 서서 마시는 곳이라고 생각하면 됩니다.

2012년 6월에 오픈한 왈츠는 에비스역에서 5분 정도 떨어진 곳에 있는 내추럴 와인 스탠드입니다. 역 앞의 큰 도로에서 에비스 가든 플레이스 방면으로 올라가면 조용한 골목길에 있는 아담하고 예쁜 가게예요. 우체국이 있고, 주민들이 거주하는 맨션이 있는 평범한 동네에서 왈츠 방향으로 발걸음을 옮기면 어느새 가지런하게 벽돌이 깔린 보도를 걷게 되고, 왈츠의 빈티지 철제 도어를 보는 순간 유럽의 어느 골목길에 있다는 느낌을 갖게 합니다.

사람들이 찾기 힘든 동네 한쪽에 위치한 4평 정도 되는 작은 공간에서 내추럴 와인을 서서 마시는 공간. 소란스러운 역에서 조금 떨어진 한적한 골목에 있는 아담한 매장에서 내추럴 와인을 즐길 수 있을 뿐 아니라 마스터의 좋은 취향의 음악이 흐르는 곳이 왈츠입니다. 왈츠가 오픈할 당시만 해도 이런 가게가 도쿄에서 별로 없었던 것으로 기억해요. 왈츠는 같은 해에 오픈한 도미가야의 아히루스토어 그리고 니시오기쿠보의 오르간ォルガン, 산겐자야의 우구이스ゥグィス와 함께 새로운 경향의 와인 바의 선구자로 불렸던 곳이기에 획기적인 시도라고 할 수 있어요.

앞서 언급된 곳들의 대부분은 가게 안에 들어서는 순간 문화적 취향이 확고한 마스터들의 감성이 곳곳에 녹아 있는 것을 알아차릴 수 있습니다. 오오야마 씨의 왈츠도 마찬가지예요.

왈츠를 운영하는 주인공인 오오야마 야스히로大山恭弘 씨는 일본 내추럴 와인 업계에서 상당히 유명합니다. 프랑스 천재, 도쿄 내추럴 와인계의 귀공자, 독특한 와인 셀렉으로 찬반양론의 화제를 일으키고 있는 주인공 등 많은 수식어가 따라다니고 있어요.

가게 이름을 왈츠로 정한 이유는 오픈 준비 중이었던 2012년 5월에

딸이 태어나 3인 가족이 되면서 '앞으로 인생의 리듬이 변하겠구나.'라는 생각이 들면서 3박자인 왈츠가 가게 이름으로 떠올랐다고 합니다. 오오야마씨는 자신의 가게를 찾는 사람들에게 작은 행복을 전해주기 위해 와인과 음악을 고르고 있다고 해요.

"술집을 좋아합니다. 어떤 사람이 행복을 느끼는 공간을 술집이라고 정의한다면, 그곳이 고유의 분위기를 자아내는 술집이든 아니면 유행하는 스타일을 모방한 장소든 상관없이 거기에 내추럴 와인이 함께 있으면 좋을 것 같았어요."

오오야마 씨는 내추럴 와인을 '아티스트들의 와인'으로 정의합니다. 매년 달라지는 자연환경에서 포도보다도 중요한 것은 만드는 이들의 감각과 철학이며, 이를 기초로 재배하고 수확한 포도를 와인으로 만든 것이 바로 내추럴 와인이라고 합니다. 오오야마 씨는 20여 년 전 처음 이 독특한 와인을 접했을 때 느꼈던 깊이감과 멋에 대한 충격을 지금도 잊지 못한다고 합니다. 그런 의미에서 '맛'보다는 그 이상으로 '만드는 사람'을 주목하며 좋아하고 있다고 해요.

따라서 어떻게 마셔야 한다거나 이렇게 즐겨야 한다 같은 정해진 방법이 특별히 없다고 합니다. '자유롭게!' 이것이 내추럴 와인을 즐기는 데에 필요한 감각이라고 해요. 그래서인지 왈츠는 단순하고, 명료하며, 자유분방한 가게입니다. 메뉴로는 독특하다고 느껴질 정도의 와인을 포함한 몇 종류의 와인 리스트와 치즈, 생햄 정도의 안주가 준비되어 있습니다. 오오야마 씨가 좋다고 생각하는 것을 골라서 손님들에게 전한다고 합니다.

그가 어떤 인터뷰에서 말한, 에티켓[12]은 생산자가 소비자에게 건네는 유일한 시각적인 정보라서 와인을 서비스할 때 굳이 생산자가 전하는 정보 이외의 것을 더할 필요가 있을까 하는 생각을 한다는 내용은 왈츠의 단순명료함과 자유분방함을 잘 보여주는 것 같습니다.

이러한 오오야마 씨의 철학은 음악에서도 고스란히 드러납니다. 누벨바그 시대를 풍미한 프랑스 영화감독 자크 타티Jacques Tati 작품들의 사운드트랙, 브라질리아 모던 식스Brasilia Modern Six와 1960년대 보사노바를 대표하는 엘렌코ELENCO 레이블에서 발매된 나라 레앙Nara Leão의 솔로 앨범, 세르지우 멘데스 & 브라질 65 Sergio Mendes & Brasil 65의 앨범과 같은 빈티지 브라질 음반, 고니시 야스하루가 선곡한 1960년대 팝 음원들의 7인치 레코드 시리즈. 물론 쳇 베이커Chet Baker의《Sings》와 엘라&루이스Ella & Louis의 앨범처럼 익숙한 레코드도 있지만, 매장 BGM으로 턴테이블에 재생되는 음악은 그가 제공하는 독특한 와인처럼 자주 접할 수는 없어도 직접 경험해보면 그 맛에 빠지게 되는 좋은 음악들로 구성되어 있어요. 스탄 게츠Stan Getz의《Stan Getz in Stockholm》이나 마이클 프랭크스Micheal Franks의《The Art Of Tea》레코드에서 특히 그런 감성을 느낄 수 있습니다.

기본적으로 매장의 BGM은 자신의 방에 친구를 초대해 시간을 보낼 때와 같은 느낌으로 레코드를 틀고 있다고 해요. 가급적 모두가 함께 즐길 수 있게 어떠한 분위기에도 어울리는 곡을 선곡하고 있다고 합니다. 이 점은 왈츠가 오후에 운영하는 커피 스탠드 시간의 BGM 선곡에서도 마찬가지예요.

12 와인 라벨

왈츠는 월요일부터 토요일까지 저녁 6시부터 자정까지 영업합니다. 금요일과 토요일의 오후 4시부터 저녁 7시까지는 커피도 즐길 수 있는 시간으로 카페를 운영하고 있습니다.

이때는 와인과는 다른 느낌으로 커피를 즐길 수 있어요. 왈츠는 시간에 맞춰 밝은 시간대, 저녁, 밤, 심야 이렇게 각각에 맞춰 선곡을 구성하고 있습니다. 한 장소에서 시간에 따라 다른 느낌의 공간을 만날 수 있다는 점이 왈츠의 매력이에요.

앞서 이야기한 대로 왈츠는 매주 금요일과 토요일 오후에 내추럴 와인뿐 아니라 커피도 마실 수 있는 커피 스탠드를 운영하고 있어요. 이때의 가게 이름은 '플레이 타임 카페Play Time Café'입니다. 자크 타티의 영화 타이틀에서 가져온 이름이에요. 케니 랭킨Kenny Rankin의 앨범 《Family》, 나라 레앙의 앨범 《Nara》, 페어그라운드 어트랙션Fairground Attraction의 앨범 《The First of a Million Kisses》, 스탄 게츠의 앨범 《In Stockholm》, 브라질리아 모던 식스의 앨범 《Estréia》 등 싱어송라이터, 보사노바, 네오 어쿠스틱, 웨스트코스트 재즈, 브라질 레어그루브까지 다양한 스타일의 레코드를 이곳에서 커피를 마시면서 들을 수 있어요.

플레이 타임 카페로 운영될 때는 오오야마 씨가 아닌 아야 씨가 주도해서 이벤트를 기획하고 진행합니다. 이벤트로는 주로 고카지 미츠구 씨 가족이 참여하는 고카지小梶네 샌드위치입니다. 고카지 씨는 고니시 야스하루 씨와 레디메이드 엔터테인먼트 계열 서적의 편집을 담당하고 있어요. 고카지네 샌드위치는 아야 씨가 인스타그램 DM으로 '매일 아침 포스트로 올리시는 샌드위치가 맛있어 보여서요. 함께 이벤트로 진행해보지 않으실래요?'라고 제안을 하면서 이벤트를 기획하게 되었다고 합니다. 샌드위치 이전에는 오뎅이었다고 하네요. 자유로운 분위기지만 왈츠와 플레이 타임 카페에서 느낄 수 있는 세련된 자세와 분위기가 일

관성 있게 유지되고 있습니다. 오오야마 씨는 다음과 같이 이야기합니다.

"왈츠는 작은 가게이지만, 이야기를 나누거나 무언가를 사람들과 공유할 때는 강력한 툴이 됩니다. 작은 공간이기 때문에 대화를 나눌 때 윤활유가 되거나, 다양한 커뮤니케이션이 시작되는 힘이 있는 공간이라고 생각하고 있어요. 그래서 제가 관여하지 않고 전부 스텝인 아야 씨에게 전적으로 맡기고 있습니다."

어쩌면 이전에 오뎅으로 진행했던 행사나 고카지네 샌드위치 이벤트도 이 장소의 여유로운 분위기 형성에 일조하고 있는지도 모르겠어요.

"오오야마 씨, 혹시 코카콜라 제로 로고 같은 와인 글래스는 무엇인가요?"

언젠가 왈츠의 SNS에서 자주 등장하는 마치 코카콜라 제로와 비슷한 로고가 새겨진 와인 글래스를 보고 질문을 한 적이 있습니다.

"아, 그건 코카콜라 제로가 아니라 상 수프르San Soufre ZERO라고 인쇄된 거에요. 산화방지제 무첨가라는 뜻입니다. 와인 첨가물 중에는 대표적으로 산화방지제가 있습니다. 간단히 말해 이걸 사용하면 와인이 발효되어 식초로 변하는 시간을 늦춰줘요. 내추럴 와인 양조에서는 매일매일 '과연 어느 정도까지 첨가물을 넣지 않으면서 와인을 만들 수 있을까?'에 대한 시행착오를 겪고 있습니다. 산화방지제를 넣지 않고 양조한다는 건 와인이 식초로 변할 위험성이 매우 높다는 의미에요. 뭐 조금은 식초처럼 돼버려도 음료로서 맛있는 와인도 있습니다. 어떤 음료든 적당한 숙성이 필요하다고 생각하거든요."

왈츠가 있는 에비스를 비롯한 다이칸야마, 나카메구로中目黒는 도쿄에서도 가장 빠르게 새로운 문화 요소들이 등장하는 지역으로 유명합

니다. 오오야마 씨와 아야 씨가 새로운 요소들이 등장하는 에비스에서 왈츠와 플레이 타임 카페가 추구하는 방향과 스타일을 유지하기 위해 끊임없이 하는 고민은 내추럴 와인을 만드는 사람들이 와인의 안정화를 위해 산화방지제를 어디까지 넣어야 할지를 고민하는 것과 같다는 생각이 들었습니다. 그리고 그 생각은 음악에서도 동일하게 느껴집니다. '반세기 이상 지난 빈티지 레코드들을 어디까지 가공하지 않은 채 있는 그대로의 맛을 지금 시대의 사람들에게 전해줄 수 있을까?' 그런 고민의 해답을 찾을 수 있는 힌트가 어쩌면 왈츠에 담겨 있을지도 모르겠습니다.

"고정관념 없이 자유롭게 맛을 느끼는 기쁨을 아는 것이 내추럴 와인의 맛과 만나는 가장 중요한 방법이라고 생각합니다. 혼자서 여유롭게 시간을 보내거나, 몇 명이 모여서 왁자지껄 대화를 나누면서 보틀째로 와인을 함께 마시거나, 아페리티프[13] 또는 2, 3차 모임으로 찾거나. 잠들기 전에 가볍게 마시는 한 잔과 같은… 작은 가게이지만 여러분의 생활 속의 다양한 순간에 즐길 수 있는 곳이 된다면 기쁠 것 같습니다."

에비스의 골목 한편에는 내추럴 와인과 함께 옛 풍미를 그대로 맛볼 수 있는, 가공되지 않은 맛있는 음악을 만날 수 있는 왈츠가 있습니다. 내추럴 와인이 '온전히 아티스트들의 와인'이라면, 왈츠는 '온전히 아티스트들에 의한 내추럴 와인 전문점'이 아닐까 합니다. 이것이 비록 술을 마시지 못하지만 제가 와인 스탠드 왈츠를 사랑하는 이유이기도 합니다.

13 식전에 마시는 술

WINESTAND WALTZ

TRACK LIST

1

A Smile In A Whisper
Fairground Attraction
《The First Of A Million Kisses》
(1988, RCA)

2

I Don't Know Why I'm So Happy I'm Sad
Michael Franks
《The Art Of Tea》
(1975, Reprise Records)

3

One Note Samba
The Howard Roberts Quartet
《H.R. Is A Dirty Guitar Player》
(1963, Capitol)

4

Diz Que Vou Por Aí
Nara Leao
《Nara》
(1964, Elenco)

5

Roda De Samba
Brasilia Modern Six
《Estréia》
(1969, RCA Victor)

기분 좋은 동네의 마음이 편안해지는
이웃의 이야기,
비 어 굿 네이버 커피 키오스크
BE A GOOD NEIGHBOR COFFEE KIOSK

도쿄에서 두 번째로 생활 터전을 잡았던 곳은 요요기였습니다. 유학을 마음먹고 처음 도쿄에 도착했던 때와는 달리 조금씩 이곳의 생활이 익숙해지던 시기여서 마음에 드는 동네에서 지내보자고 생각했습니다. 요요기는 시부야구와 신주쿠구의 경계에 있으면서 신주쿠, 하라주쿠, 오모테산도, 아오야마, 시부야와 같은 문화가 집중되어 있는 지역을 걸어서 갈 수 있다는 점이 큰 매력으로 다가왔습니다.

요요기에서 출발하는 산책 코스는 메이지진구明治神宮와 요요기 공원을 중심으로 동쪽과 서쪽 루트로 크게 나눌 수 있습니다. 서쪽 루트는 오쿠시부야 지역으로 향하는 길로, 2010년~2011년에는 지금과 같은 가게들이 없던 조용한 주택가의 분위기였어요. 그래서 그곳보다도 도심 거리의 활기찬 분위기를 느끼기 위해서 메이지도리明治通り로 나와 하라주쿠, 오모테산도, 시부야 방면으로 향하는 동쪽 코스를 자주 선택했습니다. 큰길에서 퍼져나가는 작은 골목길을 여기저기 둘러보는 재미가 있는 지역이에요. 요요기에서 출발해서 시부야 NHK 앞까지 가는 시부야구의 마을버스인 하치코 버스의 노선은 도쿄에서 가장 좋아하는 풍경을 볼 수 있는 버스 노선 중 하나로, 그 노선과도 중복되는 구간이 많습니다. 그런 요요기에서 출발하는 산책길에서 가장 먼저 만나는 곳은 센다가야千駄ヶ谷예요.

센다가야는 한마디로 표현한다면 일상의 휴식과 같은 동네입니다. 총면적 약 120만m²로 도쿄 최대 규모를 자랑하는 메이지진구와 요요기 공원, 봄이 오면 흐드러지게 피어있는 벚꽃과 NTT 도코모 요요기 빌딩NTTドコモ代々木ビル이 그림처럼 펼쳐져 있는 신주쿠교엔新宿御苑, 단풍철이 찾아오면 노랗게 물든 멋진 은행나무가 늘어서 있는 메이지진구 가이엔 이초나미키明治神宮外苑いちょう並木와 그 옆에 왕실 가족들이 머무는 아카사카고요우치赤坂御用地까지 동네 주변을 자연이 둘러싸고 있어요. 그래서 이곳을 걷다 보면 도쿄의 싱그러운 공기 내음을 느낄 수 있습니다.

산책을 하다 보면 몸과 마음이 정화되는 듯한 느낌이 드는 순간이 옵니다. 그때 부드럽고, 다정하며, 어딘지 모르게 강한 힘이 느껴지는 싱어송라이터의 음악을 꺼내서 듣게 됩니다. 캐롤 킹Carole King의 《Music》, 로라 니로Laura Nyro의 《Gonna Take A Miracle》, 캐서린 하우 Catherine Howe의 《What A Beautiful Place》와 같은 앨범들을 주로 들었습니다. 우연히도 모두 1971년 음악들이에요.

1960년대 전반까지만 해도 러브호텔 거리였던 센다가야는 문교지구文敎地區[14]로 지정되면서 1970년대 초반부터 조용한 주택가와 학교, 신사神社와 절이 있는 차분한 거리의 분위기로 바뀌게 되었어요. 그리고 그런 공간에 어패럴과 뮤지션, 음반 레이블 소유의 스튜디오가 들어서면서 세련된 젊은 세대의 창조적인 거리로 바뀌었습니다.

거리를 걷다가 문득 커피가 생각날 때면 센다가야 초등학교 근처로 걸음을 옮깁니다. 아침 이른 시간대라면 한적한 거리의 길모퉁이에 있는 작은 커피 스탠드를 향해 걸어갑니다. 오래전에는 빨간 우체통

14 교육 시설 밀집 지구로 건축 용도 제한으로 인해 유흥업소 등의 건축이 금지된 지역

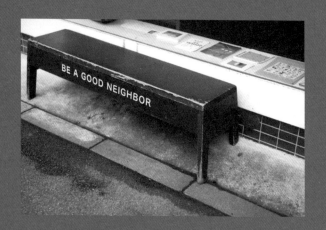

이 있는 담배 가게였다는 건물 앞에는 "A NEW DAY STARTS HERE"라는 글이 인쇄된 나무 간판이 세워져 있습니다. 가게로 들어가기 전에 그 글과 마주하면서 생각합니다. '새로운 하루가 시작되었구나'라고요. 자연의 내음이 가득한 싱그러운 바람이 불어오는 기분 좋은 동네 그리고 그곳으로 향하면서 듣는 부드럽고 감미로운 1971년의 음악과도 같은 분위기가 느껴지는 다정한 이웃이 있는 커피 가게. 그곳의 이름은 비 어 굿 네이버 커피 키오스크BE A GOOD NEIGHBOR COFFEE KIOSK (이하 BAGN)입니다.

가구와 공예품 등을 취급하는 플레이마운틴Playmountain, 카페 타스 야드Tas Yard, 갤러리 큐레이터스 큐브CURATOR'S CUBE, 쌀국수 가게인 포 321 누들 바Pho 321 Noodle bar 등 라이프스타일 전반에 관한 요소들을 제안하는 기업인 랜드스케이프 프로덕트Landscape Products를 이끌고 있는 나카하라 신이치로中原慎一郎 씨가 2010년에 오픈한 커피 스탠드예요. 나카하라 씨는 센다가야에 이 가게를 오픈한 이유를 이렇게 이야기합니다.

"처음에 오픈한 플레이마운틴에서 가까운 곳을 찾고 있었습니다. 센다가야는 어패럴 관련 사무실만 있던 곳이었어요. 그만큼 젊은 사람들이 많다는 점과 근처에 규모가 큰 요요기 공원이 있어서 상업 지구에 존재하는 기분 나쁜 압박으로부터 떨어져 있던 것이 장점이었어요. 원래는 이미 근처에서 타스 야드라는 킷사텐을 운영하고 있었는데, 마침 근처 길모퉁이에 담배 가게가 문을 닫는다는 이야기를 들어서 타스 야드의 스태프들이 새로운 프로젝트를 시도해봤으면 하는 바람으로 커피 스탠드라는 형태의 매장을 만들게 되었습니다."

BAGN을 오픈하기 전까지는 융드립으로 내린 커피를 제공하고 있

었는데, 오픈할 당시인 2010년도부터 캘리포니아에서 눈에 띄기 시작했던 서드웨이브 스타일의 무브먼트를 흥미롭게 보고 있었다고 합니다. 그래서 새롭게 만드는 가게는 커피만을 제공하는 스탠드를 만들어보자는 생각을 하게 되었다고 해요. 그렇게 만들어진 커피 스탠드가 바로 BAGN입니다.

커피 스탠드라는 이름조차 모르던 시절에 BAGN 안에서 센다가야의 동네 풍경을 바라보며 커피를 마시는 동안 이런 생각을 자주 했습니다. '가게 이름은 왜 BE A GOOD NEIGHBOR일까? 문 앞에 있는 간판에 쓰인 A NEW DAY STARTS HERE는 무슨 의미일까?'라고요.

여기에서 등장하는 인물이 랜드스케이프 프로덕트의 중요 인물인 오카모토 히토시岡本仁 씨입니다. 매거진하우스マガジンハウス의 전설적인 에디터 중 한 명으로 편집자로 활동한《브루터스》, 편집장을 역임한《릴랙스》같은 지금도 회자되고 있는 잡지의 기획을 다수 담당한 주인공입니다.

가게 이름은 오카모토 씨가 캘리포니아 거리에서 스프레이로 적혀진 'BE A GOOD NEIGHBOR'라는 문장에서 가져왔다고 합니다. 강아지와 산책을 하는 사람들에게 보내는 메시지로, 당시 일본에서 볼 수 있던 '강아지 소변 금지'나 '벌금 1만 엔' 같은 강압적인 내용과 달리 서로가 좋은 이웃으로 있자고 장려하는 의미였다고 합니다.

그래서 오픈하게 될 커피 스탠드의 이름을 BE A GOOD NEIGHBOR COFFEE KIOSK로 정했고, 센다가야에 오픈한 순간부터 스태프들은 스스로 좋은 이웃이 되어 기분 좋은 커뮤니티에 동네 주민들과 함께하길 바라는 마음이었다고 합니다. 공원이 있고, 근처 하라주쿠와 시부야에서 건너오는 젊은 사람들이 많으며, 어패럴 회사나 크리에이터가 주변에 사무실을 두고 있는 센다가야는 바쁜 일상 속에서 잠시나마

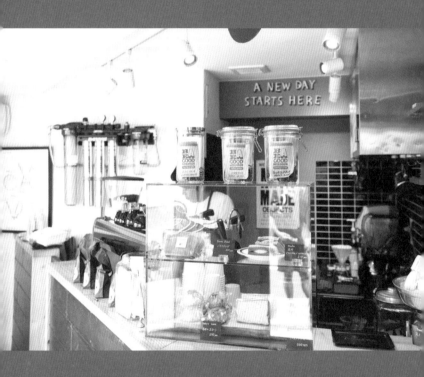

긴장을 풀고 편안하게 휴식을 하러 오는 사람들이 많은 동네입니다. 그런 이웃들에게 커피 한 잔과 기분 좋은 미소 그리고 좋은 음악으로 스스로가 '좋은 이웃이 되자BE A GOOD NEIGHBOR'는 자세로 손님들을 마주하고 있는 공간입니다.

BAGN은 오전 8시 30분에 오픈합니다. 오픈 시간에 이곳을 찾은 손님(이웃)이 스태프와 이야기를 주고받는다면, 그 이야기는 어쩌면 이웃과 나눈 첫 대화일 수 있겠다는 생각이 들었다고 합니다. 그래서 'A NEW DAY STARTS HERE'는 일하는 스태프도, 아침에 이곳을 찾은 손님들도 이 한마디로 기분 좋게 시작할 수 있지 않을까라는 생각으로 정한 캐치프레이즈라고 합니다. 센다가야를 거닐면서 듣는 긍정적인 분위기를 풍기는 음악처럼 이곳에서 커피를 마시고 있으면 왠지 모르게 기분 좋은 하루를 시작할 수 있을 것 같은 기분이 듭니다. 그리고 그런 하루를 시작하기 위해 잠시 들르는 커피 스탠드에서 흐르는 음악은 새롭게 시작하는 아침을 상쾌하게 장식해주거나 기분을 다독여주는 역할을 하고 있습니다.

센다가야 거리를 산책할 때면 1970년대를 장식했던 새로운 경향의 싱어송라이터 음악을 듣곤 합니다. 그러던 어느 날 BAGN에서 흐르던 BGM과 제가 이 동네를 산책하면서 듣고 있는 음악들 사이에 공통점이 있다는 것을 발견했습니다.

매장에서 흐르던 미시시피주州 출신의 싱어송라이터인 덴트 메이Dent May의 《Late Checkout》 앨범 수록곡 〈Easier Said Than Done〉의 스타일이 제 플레이리스트에 담겨 있던 캐롤 킹이나 해리 닐슨Harry Nelsson의 음악 스타일과 비슷합니다. 그리고 영국 출신 싱어송라이터 조지 반 데 브룩George Van Den Broek의 프로젝트인 옐로 데이즈Yellow Days

의 앨범《A Day In A Yellow Beat》에서 만날 수 있는 네오 소울 스타일의 음악은 싱어송라이터 로라 니로가 1960년대 후반부터 들려주기 시작한 팝과 소울을 결합한 21세기 버전을 듣는 느낌이었어요. 그 외에도 상파울루 출신의 싱어송라이터인 친 베르나르데스의〈Quis Mudar〉가 플레이되는 순간, 제 플레이리스트의 캐서린 하우의 포크와 보사노바 분위기가 혼합된 곡〈It Comes With The Breezes〉가 떠올랐습니다.

이곳에서 흐르는 음악이 제가 선곡한 음악과 결을 같이하는 것을 확인하니 제가 이 동네에서 느끼는 감상에 공감을 해주는 것 같았습니다. 이전보다 더 이곳의 커피와 상품 그리고 선곡에 더 깊은 확신을 갖게 되었어요. 그리고 오늘은 어떤 음악으로 하루를 시작하게 해줄까 하는 기대감이 생겼습니다.

도쿄를 찾게 된다면 이른 아침에 센다가야의 골목을 찾아보는 것은 어떨까요? 푸르른 녹지의 빛깔처럼, 싱그러운 공기처럼 기분 좋은 동네에 있는 커피 스탠드에서 마음을 편하게 해주는 이웃이 내려주는 한 잔의 커피와 함께 휴식 시간을 가지는 것. BAGN에서 경험할 수 있는 이방인을 위한 도쿄의 선물이 아닐까 합니다. 무엇보다도 이곳의 스태프들도 한국에 관심이 많다고 해요. 친한 친구끼리 주고받는 것처럼 커피와 서로에 대한 이야기들을 나눠보는 것도 기분 좋은 하루의 시작이지 않을까 합니다.

1

Music
Carole King
《Music》
(1971, Ode Records)

2

It's Gonna Take A Miracle
Laura Nyro
《Gonna Take A Miracle》
(1971, Columbia)

3

Be Free
Yellow Days
《A Day In A Yellow Beat》
(2020, Sony Music)

4

Easier Said Than Done
Dent May
《Late Checkout》
(2020, Carpark Records)

5

Quis Mudar
Tim Bernardes
《Recomeçar》
(2018, Risco)

나는 음악을 들으러 이곳에 간다 :

도쿄다반사가 선정한 음악이 좋은 곳

NEW ALBUM

PLAYLIST 02

TRACK FOR TOKYO WALKER

|◀ || ▶|

OUT NOW

AVAILABLE ON
TOKYODABANSA

롬퍼치치 rompercicci

제가 좋아하는 동네의 기준은 괜찮은 헌책방과 중고 레코드 가게 그리고 카페와 정식집이 있는 곳입니다. 그래서 지금도 도쿄에 가면 '그런 새로운 동네가 어디 없을까?' 하고 특별한 일과가 없는 휴일에 한 번도 가본 적 없는 곳을 찾아가 보고는 합니다.

일본어 학교를 다닐때 지냈던 나카이中井는 저녁 시간의 고즈넉한 분위기가 좋은 곳으로, 묘우쇼우지가와妙正寺川라는 작은 실개천이 흐르고 있습니다. 그리고 그 실개천 주변에 가게나 상점가가 펼쳐진 자그마한 동네예요. 그래서 항상 집에서 걸어서 10분 정도 안으로 다닐 수 있는 오치아이落合나 아라이야쿠시新井薬師 부근까지를 '내가 사는 우리 동네'라고 정했습니다.

학교가 쉬는 휴일에는 빨래할 것들을 가방에 잔뜩 넣고, 동전 몇 개를 챙겨 노란 세이부신주쿠선西武新宿線 선로를 따라 아라이야쿠시新井薬師에 있는 허름한 빨래방에 가는 게 휴일 산책이자 일과 중 하나였습니다. 대충 40분 정도면 세탁이 완료되기 때문에, 그 시간 동안 근처를 돌아다니거나 작은 공원에서 캐치볼을 하는 가족의 모습을 바라보고는 했습니다. 그 주변에 마음에 드는 카페가 있다면 그곳에서 책을 보거나 음악을 듣고 싶었지만, 10여 년도 훨씬 전인 당시에는 그런 곳을 찾아내지는 못했습니다.

그런 이유로 재즈킷사 롬퍼치치rompercicci가 아라이야쿠시와 나카노中野 사이에 생겼다는 소식을 들었을 때 무척 반가웠습니다. 오랫동안 잊고 있던 '도쿄의 첫 우리 동네'에 대한 기억을 다시 찾아준 것 같았어요. 그리고 그때 찾지 못했던 커피를 마실 수 있는 공간이 나타나 준 것 같은 느낌이 들었습니다. 그래서 지금도 가끔 예전 동네에서 지냈던 시절을 회상하고 싶을 때면 일정이 없는 휴일에 맞춰서 롬퍼치치에 가고는 합니다.

이 지역은 예전과 크게 달라지지 않아서 비교적 당시의 기분을 그대로 느낄 수 있어요. 학교도, 공원도, 실개천을 따라 늘어서 있는 작은 가게들도, 자주 갔던 동네 빵집도 그대로 있습니다. 한 가지 다른 점이 있다면 세이부신주쿠선의 노란 전철을 따라가지 않고 이제는 나카노에 내려서 풍경을 보며 걸어간다는 점이에요.

재즈킷사는 말 그대로 재즈를 듣기 위한 장소이기 때문에 마스터가 틀어주는 레코드를 듣는 것이 하나의 암묵적인 규칙입니다. 평소 경험하기 어려운 좋은 오디오로 아날로그 레코드를 들을 수 있다는 것이 도쿄 여행의 색다른 매력이에요.

재즈킷사에서는 아이스커피라는 제 나름대로의 규칙이 있어서 항상 음료는 아이스커피로 부탁을 드립니다. '보사노바를 좋아하는 한국인'으로 도쿄에서 소문이 났기 때문인지, 아니면 단순한 우연인지는 모르겠지만 제가 롬퍼치치를 방문하면 마스터인 사이토 씨는 브라질 앨범을 꼭 한번씩 틀어줍니다. 가장 최근 이곳에서 들었던 브라질 앨범은 테노리우 주니오르의 앨범이었어요. 덕분에 동네 풍경을 바라보며 좋아하는 음악들을 들으면서 윤택한 휴일 시간을 보낼 수 있었습니다.

185

아마 처음 가게를 찾고 나서 2~3번째 정도 가게를 방문했을 때였을 거예요. 어느 주말, 너무나도 날씨가 좋았던 오후에 잠시 동안의 동네 산책을 마치고 롬퍼치치를 찾았습니다. 언제나처럼 커피와 파스타를 주문한 뒤 멍하니 바깥 풍경을 바라봤어요. 그때 본 문밖의 풍경과 흐르던 음악은 지금도 잊혀지지 않아요. 하지만 그때 흐르던 음악이 누구의 어떤 앨범인지는 전혀 모릅니다. 트럼펫 연주가 메인이었던 앨범인 것 같았어요. 발라드곡인데 트럼펫 솔로가 너무나 아름다워서 눈앞에 펼쳐진 석양이 지는 오후의 풍경과 잘 어우러졌습니다. 아마도 그때 뒤를 돌아봤다면 어떤 앨범인지 알 수 있었을 거예요. 대부분 재즈킷사에서는 어떤 레코드를 틀고 있는지 손님들이 잘 보이는 자리에 진열해두거든요. 당시에는 재즈킷사에 대해 잘 몰랐던 때라서 뒤돌아 어떤 레코드인지 확인하는 것이 에티켓에 어긋나는 행동인 줄 알았어요. 그때의 순간이 지금도 기억에 남아 있는 도쿄의 풍경입니다. 여러분들도 혹시 도쿄에서 재즈킷사를 찾았을 때 마음에 드는 음악이 있다면 어떤 레코드인지 꼭 확인해보세요. 도쿄의 재즈킷사에서 만날 수 있는 좋은 선물이 될 거예요.

롬퍼치치 rompercicci
ADD : 1F, 1-30-6, Nakano-ku, Tokyo
WEB : http://www.rompercicci.com

유하 JUHA

오랫동안 이어지는 도쿄의 여름도 8월에서 9월로 지나갈 때면 조금씩 가을에게 자리를 내어줍니다. 습기 가득 머금은 공기는 상쾌한 바람으로 변하고 강렬하게 내리쬐는 햇볕도 온화하게 바뀌는 시기에요. 저는 이 시기에 니시오기西荻라고 불리는 니시오기쿠보西荻窪역 주변을 걷는 것을 좋아합니다.

도쿄 23구의 끝자락에 걸쳐 있는, 지금은 역 이름 정도로만 남겨진 이 스기나미구杉並区의 오래된 마을에는 최근 몇 년간 개성 있는 서점과 레코드 가게 그리고 카페와 레스토랑, 잡화점 등이 옹기종기 자리하면서 문화를 좋아하는 사람들에게 주목받고 있습니다. 이곳의 위치는 도쿄의 인기 거주지인 기치조지吉祥寺 바로 옆에 있어요. 기치조지에서 가게를 낼 수 없던 높은 감각을 가진 사람들이 흘러들어온 곳이 바로 니시오기쿠보라고 합니다. 역에서 1km 정도만 이동하면 바로 기치조지역 중심가가 나올 정도로 기치조지와 가깝지만, 비교적 조용하고 느리게 시간이 흐르는 듯한 거리의 분위기를 느낄 수 있어요. 오래된 상점가와 좁고 조용한 메인스트리트 역시 마음에 듭니다.

조용한 거리, 아기자기하게 얽혀있는 작은 골목들 사이에 자리한 개성 있는 가게들, 오래된 민가들이 고스란히 남아 있는 역사가 느껴지는 공간과 조금 걸어가면 과수원 같은 밭도 보이는 목가적인 분위기.

187

도쿄 23구에 이런 곳이 있다고는 상상할 수 없을 정도로 놀라운 풍경이 남아 있습니다.

지도를 펼쳐놓고 JR중앙선 니시오기쿠보역과 게이오이노카시라선京王#の頭線 구가야마역久我山駅을 직선으로 이어봅니다. 약 1.5km 거리인 이 지역 주변 어딘가에서 생활을 하면 좋을 것 같다는 생각을 종종 해요. 이노카시라 공원#の頭公園도 근처에 있어서 산책은 그 주변에서 할 수 있어요. 바로 그 거리의 중간 지점 정도에 있는 곳이 바로 유하JUHA 입니다. 아마도 니시오기쿠보에서 생활을 하게 된다면 매일 저녁 유하에 들러 커피와 음악을 즐길 것 같아요.

니시오기쿠보의 조용하지만 소탈하고 개성적인 거리 분위기를 닮은 오오바 씨와 유미 씨 부부가 운영하는 유하는 핀란드 영화감독인 아키 가우리스마키Aki Kaurismäki의 영화《JUHA》에서 가게 이름을 가져 왔습니다. 오래전 영사실에서 사용되었다는 두꺼운 철제문을 열고 들어가면 아늑하고 따스한 공간이 눈앞에 펼쳐지고, 여기에서는 재즈와 2차 세계대전 이전에 녹음되었던 블루스 레코드의 음악이 주로 흐르고 있습니다.

"지논군, 커피는 블랙이죠?"라고 항상 기억해주시는 오오바 씨, 최근에는 제게 '한국의 Young Man Blues'라는 소개를 붙여주시기도 했습니다. 제 마음 속에 블루스는 어떤 것일지, 어떤 감각일지 생각에 빠지다 보니, 오오바 씨가 내려준 커피가 오래전 다방에서 어른들이 주문하던 '블랙 커피'의 느낌이 나기도 합니다.

저녁 노을이 조용히 펼쳐지는 시간이 다다르면, 근처에서 마을버스를

타고 구가야마 역으로 갑니다. 역까지 가는 동안 인적이 드문 좁은 동네 골목길을 구석구석 다니는 버스의 창밖으로 보이는 이 지역의 풍경을 보면서, 저에게 니시오기쿠보 분위기와 어울리는 음악은 유하에서 만난 음악들이라는 생각을 합니다. 도쿄의 지인들은 저에게 '니시오기쿠보에서 생활하는 것이 가장 어울린다'라고 이야기하곤 해요. 그래서 제 일상 생활과 가장 잘 어울리는 음악도 이곳 유하에 있는 것이 아닐까 하는 생각을 합니다.

유하 JUHA
ADD : 2- -25-4 Nishiogiminami, Suginami-ku, Tokyo
WEB : https://www.instagram.com/juha_coffee

바 뮤직 Bar Music

항상 사람으로 가득한 시부야역 근처에서 조용하게 시간을 보내고 싶을 때는 시부야역 서쪽 출구로 나와서 마크시티マークシティ가 있는 곳으로 향합니다. 도겐자카道玄坂라고 불리는 이 지역에서 음악에 대한 신뢰를 갖고 찾게 되는 곳은 바로 바 뮤직Bar Music입니다. 오랜 시간 동안 카페 아프레미디의 점장을 맡았던 나카무라 도모아키中村智昭 씨가 2010년에 오픈한 공간이에요.

나카무라 씨는 무지카노사MUSICAÄNOSSA라는 프로젝트 브랜드도 운영하고 있어요. 원래 무지카노사는 '우리들의 음악'이라는 뜻의 포르투갈어로, 브라질에서 보사노바나 재즈삼바와 같은 어쿠스틱 스타일의 음악이 쇠퇴하기 시작했던 1960년대 후반에 이러한 음악들을 부흥시키고자 했던 비영리주의의 순수한 음악 무브먼트였습니다.

나카무라 씨는 이러한 가치를 담아서 클럽 이벤트, 컴필레이션 CD, 디스크가이드북 제작 활동을 통한 음악 소개를 이 무지카노사라는 프로젝트 이름으로 진행하고 있어요. 그런 활동에 매력을 느끼고 신뢰를 쌓게 되어서, 바 뮤직을 찾고 있습니다. 아마 나카무라 씨의 DJ나 선곡을 들으면 수많은 한국 팬들이 생길 것이라는 확신도 가지고 있습니다.

이곳에서 꼭 주문하는 두 가지 중 하나는 커피입니다. 나카무라 씨의 고향은 히로시마広島로 고향에 가족들이 운영하는 나카무라야中村屋라

는 킷사텐이 있어요. 1946년에 창업한 곳으로 60년 이상의 역사를 지니고 있는 이곳은 지역 주민들에게 오랫동안 사랑받고 있는 전통의 킷사텐입니다. 바 뮤직에서는 나카무라야에서 로스팅한 원두로 내린 커피를 즐길 수 있어요.

또 하나 주문하는 메뉴는 오믈렛입니다. 영화감독으로도 유명한 이타미 쥬조伊丹+三의 에세이에 '오믈렛을 제대로 만드는 방법'이 나오는데, 바 뮤직에서 만들어진 오믈렛을 보면 마치 그 에세이에 등장하는 푹신푹신한 느낌의 오믈렛 맛이 느껴지는 것 같습니다.

시부야의 야경이 내려다보이는 DJ 부스에서는 매월 정기적으로 열리는 이벤트에 참여하는 DJ들의 음악을 들을 수 있어요. 나카무라 씨도 직접 DJ로 참여하기도 합니다. 바 뒤편의 진열장에는 6천여 장이 넘는 레코드와 CD가 수납되어 있어요. 재즈, 보사노바, 소울, 펑크Funk, 힙합에 이르기까지 다양한 장르의 '나카무라 도모아키 스타일'을 느낄 수 있는 앨범들이 자리하고 있습니다. 그런 음악들을 그날의 분위기에 따라 들을 수 있는 장점도 있어요.

아주 가끔씩 나카무라 씨와 함께 지내는 강아지가 점장으로 출근할 때도 있어요. 앙코 점장을 만나시게 된다면, 운이 좋은 날입니다!

바 뮤직 Bar Music
ADD : 5F, 1-6-7, Dogenzaka, Shibuya-ku, Tokyo
OFF : 부정기
WEB : http://barmusic-coffee.blogspot.com

더룸 THE ROOM

PLAYLIST 4

'도쿄에서 가장 따뜻하고 친근한 분위기의 클럽'. 시부야 남쪽 출구 근처에 있는 노포 클럽인 더룸THE ROOM을 한마디로 이렇게 표현할 수 있지 않을까 합니다. 작은 지하 공간에 사람들이 가득 차면 100명 정도가 들어갈 수 있는 이곳은 클럽 재즈는 물론 시부야케이나 애시드 재즈 스타일에도 많은 영향을 줬던 DJ 유닛 교토 재즈 매시브KYOTO JAZZ MASSIVE의 오키노 슈야沖野修也 씨가 프로듀스를 하고 있습니다.

처음 이곳에 들어갔을 때 느꼈지만 더룸은 클럽이 가진 부정적인 이미지와 거리가 먼 클럽이 아닐까 합니다. '아무런 해가 없는 무해한 공간'과 같은 분위기가 감돌고 있어요. 이곳에는 음악을 사랑하는 사람들의 열정만이 존재하는 것 같습니다.

그래서인지 이곳은 오랫동안 뮤지션들에게 큰 지지를 받아왔습니다. 자미로콰이, 더 브랜드 뉴 헤비스THE BRAND NEW HEAVIES와 같은 1990년대 애시드 재즈의 대표 주자들이 도쿄를 찾을 때 음악을 즐기기 위해 찾았던 장소입니다. 여담이지만 일본에서 자미로콰이의 레코드를 처음 틀었던 주인공이 바로 오키노 슈야 씨였다고 합니다. 데뷔 앨범에 수록되었던 〈When You Gonna Learn〉의 12인치 프로모션 레코드였다고 해요.

그 밖에도 밴드 편성에 애시드 재즈 스타일의 음악을 선보였던 몬도 그

로소Mondo Grosso 역시 더룸의 산실입니다. BBC 라디오의 인기 DJ인 자일스 피터슨Gilles Peterson이 ʻbest small club of the yearʼ 로 자주 언급하는 도쿄의 클럽도 바로 이곳이에요. DJ 가와사키나 루트소울ROOT SOUL 같은 21세기의 하우스와 소울/펑크Funk 음악을 선보이는 주목할만한 뮤지션들은 이곳에서 커피를 내리거나 칵테일을 만들고 운영을 하는 스태프 일도 병행하고 있기도 해요.

이런 배경이 있어서인지 이곳에서 재생되는 레코드나 연주되는 라이브는 주로 재즈, 소울, 펑크Funk, 보사노바 등의 1960~70년대 레어그루브 스타일의 음악이나 디스코, 하우스 등의 댄스 뮤직이에요.

저는 재즈 음악에 맞춰 춤을 추는 모습이 멋지다고 생각합니다. 재즈 음악의 역사에서 '춤을 추는 음악'으로 기능하고 있던 시대의 음악들을 특히 좋아하는 것을 보면요. 1930년대의 스윙, 1980~90년대의 레어그루브 무브먼트와 함께 등장했던 1960년대의 블루노트 레이블의 모던 재즈, 1990년대 런던과 도쿄를 기반으로 등장한 애시드 재즈 같은 음악들이에요. 그런 의미에서 도쿄의 이 작은 클럽은 저에게 '댄스 뮤직으로서의 재즈'를 알려준 곳이기도 합니다.

2020년 연말에는 시부야 스트림 엑셀 호텔 도큐SHIBUYA STREAM EXCEL HOTEL TOKYU와의 콜라보레이션 매장인 더룸 커피 앤 바The Room COFFEE & BAR가 오픈했습니다. 이는 코로나 시기로 인해 활동 기회가 줄어든 DJ를 지원하기 위한 사회 공헌 목적의 프로젝트로 다양한 분야의 DJ가 음악을 제공하고 있으며, 오키노 씨의 셀렉에 의한 내부 인테리어와 음식 및 음료를 즐길 수 있는 공간입니다.

구체적으로는 긴자의 도리바 커피TORIBA COFFEE와 함께 개발한 오리지널 블렌드는 딥 재즈 믹스DEEP JAZZ MIX, 펑크 믹스FUNK MIX, 디스코

믹스DISCO MIX, 재즈 믹스JAZZ MIX 라는 4가지의 맛으로 나눠져 있어서 각 음악의 특징에 어울리는 커피를 즐길 수 있습니다. 그 외에도 아날로그 레코드의 전시회, 다이칸야마 츠타야 서점과 재지 스포츠 시모기타자와JAZZY SPORT SHIMOKITAZAWA에서 진행한 재지 북Jazzy Books의 팝업 매장 등 더룸에서 들을 수 있는 스타일의 음악과 관련된 독자적인 문화를 만들어가고 있습니다.

더룸과 그 주변 프로젝트를 보고 있으면 기본적으로 음악을 정말 좋아하는 사람들이 모여서 만든 커뮤니티 같은 분위기입니다. 그렇기 때문에 재즈나 소울 그리고 펑크Funk 스타일의 댄스 뮤직을 좋아하는 음악 팬이라면 도쿄에서 더룸과 관련된 공간을 찾아가는 것을 추천합니다. 새로운 감각과 자극을 받을 수 있는 계기가 될 거예요.

더룸 THE ROOM
ADD : B1, 15-19, Sakuragaokacho, Shibuya-ku, Tokyo
WEB : http://www.theroom.jp

음악이 조연으로 빛날 때

NEW ALBUM

OUT NOW

AVAILABLE ON
TOKYODABANSA

내가 도토루Doutor에 가는 이유

　구름 한 점 없는 아주 무더운 도쿄의 여름날. 한낮의 무더움을 이길 수가 없어 편하게 커피를 마실 수 있는 커피 체인점을 발견하면 당장 들어가고 싶었습니다. 그리고 센다가야 골목의 작은 오거리가 보일 무렵 시야에 도토루ドトール 센다가야잇초메千駄ヶ谷1丁目 매장이 눈에 들어왔습니다. 마치 사막 한가운데 오아시스를 발견한 듯한 기분으로 자동 출입문 버튼을 누르고 안에 들어간 매장은 제가 좋아하는 브라질 사운드로 가득했습니다.

　도토루를 좋아합니다. 아침 일찍 산책할 때, 오후에 잠시 업무를 할 때, 저녁 무렵 하루를 정리할 때. 근처에 유행을 선도하는 핫 플레이스가 넘치는 도쿄 중심가에서 발견한 도토루의 소박한 간판은 처음 이 도시를 찾았을 때 느꼈던 마음이 편해지는 동네의 풍경을 떠올리게 합니다. 수수하게 일상을 보내는 사람들이 모여있는 곳. 사람과 사람 사이의 적당한 거리가 있는 곳. 카페나 커피 스탠드보다는 킷사텐의 분위기가 감도는 이곳에서 커피와 밀라노 샌드위치를 주문한 후에 멍하니 바라보는 도쿄의 풍경을 좋아합니다. 혼자 보내는 커피 브레이크의 다정한 친구는 창밖으로 보이는 풍경과 매장 안에 흐르는 음악입니다. 그리고 문득 이런 생각이 들었습니다. '여기는 내 생활 속 음악들과 많

이 닮아있구나'라고요.

자신의 생활과 닮아있는 공간에서 우리는 평온함을 느낍니다. 그런 이유로 항상 끼고 있는 이어폰을 이 공간에서만큼은 빼 버리고 스피커를 통해 나오는 사운드에 귀를 기울였습니다. 유심히 들어보니 일반적인 커피 체인점에서 들을 법한 음악과는 결이 다른 곡들이 들리기 시작했습니다. 가끔 도쿄에서는 대중적인 브랜드의 이미지와는 다르게, 음악 마니아들 사이에서 유명한 곡들이 아무렇지 않게 흐르는 것을 마주할 때가 있습니다. 오래전에 아카사카赤坂역 근처의 맥도날드에서 턴 온 더 선라이트Turn On the Sunlight의 〈I Love You〉가 흐르고 있을 때 기분 좋은 이질감이 들었던 적이 있어요. 바로 도토루의 선곡이 그랬습니다. 쿠아르테투 엥 시Quarteto Em Cy, 엠피비4MPB4, 탐바 트리오Tamba Trio, 도리스 몬테이루Doris Monteiro, 호지냐 지 발렌사Rosinha de Valenca와 같은 열성적인 1960년대 브라질의 보사노바 음악 팬들 사이에서 유명한 곡들이 잇달아 흐르고 있었어요.

어느 시기나 마찬가지겠지만 특히 1960년대의 브라질 보사노바 음악들은 경제적으로 풍요로운 시절의 잔향이 담겨 있습니다. 일반적으로 나라의 경제와 삶의 질이 풍요로운 시절에 보사노바가 유행한다는 이야기가 있습니다. 그런 여유와 풍요로움이 가득한 기분이 좋아지는 공간에서 조용한 센다가야의 동네 풍경을 만끽하며 이곳에 흐르는 음악을 생각해 봅니다.

과연 이 선곡은 누가 어떤 방식으로 만들었을까요? 하나는 상당한 음악 마니아가 선곡한 음악이며, 하시모오 도오루 씨의 《서버비아 스위트》나 카페 아프레미디와 같은 스타일이라는 것이었어요. 아무리 들어봐도 도쿄에서 만났던 지인들이 선곡하고 소개해주던 스타일이었습니다. 다른 하나는 유센USEN이라는 유센넥스트 그룹USEN-NEXT GROUP

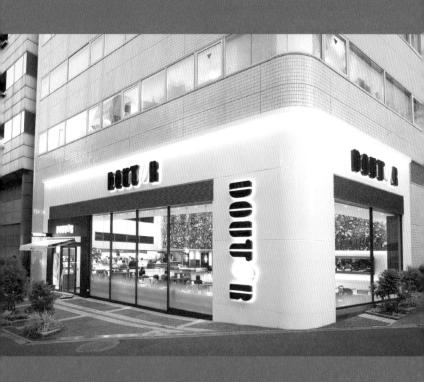

도토루 아카사카1초메점

산하 기업의 서비스가 아닐까 하는 것이었습니다. 실제로 방금 언급했던 하시모토 씨 이외에도 도쿄의 지인들이 유센 채널의 프로그램 선곡을 담당하고 있어요. 이런 궁금증을 가지고 도토루의 이야기를 조금 더 자세하게 들어보기로 했습니다.

'한 잔의 커피를 통해서 고객들에게 제공하는 마음의 평온과 활력'

도토루의 기업 이념으로, 고객들이 기분 좋게 편안히 쉴 수 있는 공간을 만드는 것을 중요하게 생각하고 있다는 내용입니다. 그리고 이를 위해 맛있는 커피, 식사 메뉴, 접객, 매장 구성, 인테리어는 매우 중요한 요소라고 합니다. 마찬가지로 BGM 역시 이 구성에서 없으면 안 되는 중요한 요소로 생각하기 때문에, 어느 자리에 앉아도 똑같이 기분 좋게 음악이 들리도록 음향 설비에도 신경을 쓰고 있다고 해요. 또한 도토루는 시간대에 따라 매장을 찾는 손님들의 고객층이 다릅니다. 그래서 10년 정도 전에 도토루의 BGM 담당자가 주식회사 유센의 선곡 담당자와 시간대에 맞춘 테마와 선곡을 만들어서 당시에는 드물었던 오리지널 플레이리스트를 완성했습니다.

매일 자신의 스케줄 속에서 열심히 노력해 결과물을 만들어내야 하는 우리에게 어쩌면 도토루에 있는 시간은 비일상의 영역이 아닐까 합니다. 도토루는 커피와 음식 그리고 음악을 통해 손님들이 일상에서 벗어나 잠시 휴식하며 활력을 재충전하는 시간을 갖길 바라며 서비스합니다. 이러한 서비스를 경험한 손님들이 상쾌한 기분으로 문을 나서줬으면 하는 도토루의 마음을 살짝 엿볼 수 있어요.

도토루의 매장 BGM은 장르를 한정해서 선곡하지 않는다고 합니다. 그보다 먼저 기분 좋은 음질, 코드 진행, 리듬, 사운드의 질감 등 음악

의 성격을 규정하는 몇 가지의 요소를 규칙으로 정해서 그것을 바탕으로 선곡의 레이아웃을 만들어요. 그리고 거기에 어울리는 곡을 장르와 관계없이 선곡하고 있고요. 그리고 실제 매장에서는 시간대별로 분위기를 맞춘 테마를 바탕으로 구성한 선곡 리스트에서 랜덤으로 틀고 있다고 합니다. 고객들이 언제 매장을 방문하더라도, 하루에 몇 번이고 매장을 찾아주더라도, 마음이 안정될 수 있는 연출에 신경 쓰고 있다고 해요.

도토루 BGM의 디테일은 크리스마스 시즌 음악을 통해서도 느낄 수 있었습니다. 크리스마스 시즌에 캐럴이 자주 흐른다는 것은 쉽게 예상할 수 있습니다. 그런데 도토루는 크리스마스 당일에 가까워질수록 캐럴의 빈도를 높이는 특징이 있습니다. 이벤트 당일에 가까워지면서 고조되는 분위기에 맞춰서 선곡에서 캐럴 비중도 점차 높아진다는 구성은 상당히 흥미로운 내용이었습니다.

또 하나는 교외 지역 도토루 커피 매장, '도토루 키친'의 선곡입니다. 현재 도쿄 외곽 지역에 5개의 매장을 운영 중인 이곳은 드라이브 스루 서비스 스테이션이 함께 있는 매장입니다. 가족 단위의 고객이나 시니어 세대, 어머니들의 친목 모임이나 동호회 모임 등 집단을 이루고 있는 고객들을 고려해서 좌석 배치와 음식 메뉴를 제공하고 있습니다. 일반적인 매장보다 대화가 좀 더 발생한다는 것을 가정했다고 해요. 그래서 BGM은 일반적인 매장의 기존 BGM 리스트를 절반 정도 사용하고 나머지 절반은 보컬이 없는 연주곡을 쓰고 있습니다. 가사가 없는 연주곡이라도 메시지가 담긴 음악을 선곡하도록 전담 선곡 팀에 부탁하고 있어요.

이러한 선곡들은 보통 매월 2회 제공하고 있으며, 일정 비율의 곡을 새롭게 넣어 주는 것만으로도 매장 분위기를 유지하면서 새로운 뉘앙스를 더해줍니다. 얼핏 들으면 많은 사람이 좋아하는 곡 위주로 선곡하

고 있는 듯이 보이지만, 사실 자세히 들여다보면 음악 마니아만이 알아차릴 수 있는 숨겨진 선곡도 다수 들어 있습니다. 그 이유는 누구나 아는 유명한 곡은 듣는 이로 하여금 일상의 현실을 떠올리게 할 수도 있기 때문에 굳이 사용하지 않으려고 한다고 합니다.

도토루의 시간별 선곡 내용은 아래와 같습니다.

[아침 | 07:00-11:00] Morning Cafe Compilation
아침 시간의 카페에 어울리는 상쾌하고 온화한 분위기의 곡을 선곡 – 인디팝, SSW, 월드 뮤직

[낮 | 11:00~14:00] Cafe Bossa & Sunshine Pops
점심시간에 어울리는 경쾌하고 밝은 곡을 선곡 – 보사노바, 소프트 록

[오후 | 14:00~17:00] Afternoon Cafe Compilation
커피 타임에 어울리는 음악을 장르와 세대에 관계없이 선곡 – R&B, 펑크Funk, 월드 뮤직

[해질 무렵 | 17:00~19:00] New Adult Contemporary (NAC)
황혼이 물드는 시간대에는 도시적이며 느긋한 마음이 드는 음악을 선곡 – 스무드 재즈, 퓨전

[밤 | 19:00~21:00] AOR
저녁 시간에는 세련된 분위기의 록과 팝을 선곡 – AOR

깊어지는 밤에는 살롱 분위기의 어른스러운 곡을 선곡 – 재즈, 월드 뮤직

솜씨 좋은 선곡가의 시간대별 선곡을 제공하는 커피 체인점은 음악과 레코드를 사랑하는 사람들에게는 더할 나위 없이 멋진 생활 공간으로 자리하게 됩니다.

그런 공간에서 보통은 크게 신경 쓰지 않고 있지만 문득 음악에 귀를 기울이면 마음이 편안해지는 감정을 느낄 수 있는 선곡, 가끔은 아는 사람만 아는 숨겨진 명곡을 발견할 수 있는 선곡은 '하루에 한 번은 매장에서 선곡에 대한 문의가 있다'라는 이야기가 과장된 내용이 아니라는 것을 말해주고 있습니다. 도토루의 음악을 선곡하는 팀도 도토루의 제품과 공간을 사랑하는 열성적인 팬이라서 그들이 만든 매장 BGM은 자연스럽게 도토루를 찾고, 사랑하는 고객들에게도 공감을 형성하고 있습니다. 기본적으로 커피를 마시는 장소에 대한 애정이 담겨 있다는 것을 느낄 수 있습니다.

도토루는 1980년에 일본에서 처음으로 셀프서비스 스타일의 커피 매장으로 시작했습니다. 맨 처음에는 서서 마시는 스타일이었다고 해요. 지금의 커피 스탠드와 비슷한 분위기로 생각하면 될 듯합니다. 현재 도토루는 아이들부터 연세가 지긋한 어르신까지 폭넓은 세대에게 사랑을 받고 있어요. 도토루에 들어가서 보면 일본의 전통적인 커피를 마시는 공간인 킷사텐과 새롭게 등장한 카페의 분위기가 절묘하게 섞여 있는 것을 느낄 수 있어요. 그래서인지 이곳을 킷사텐으로 이용하는 고객도, 카페로 이용하는 고객도 모두 존재하는 것처럼 보입니다.

 손님들에게 잠시 일상과 분리되어 맑고 쾌청한 기분을 충전할 수 있는 비일상적인 공간이 되었으면 하는 도토루의 바람을 도토루 매장을 경험하며 느낄 수 있었습니다.

 그런 의미에서 저 역시 예전이나 지금이나 변함없이 도쿄에 갈 때마다 일상 속에서 가볍게 즐겨 찾을 수 있는 곳으로 도토루 지점 몇 곳을 마음속에 저장해뒀어요. 치유와 재충전의 공간으로요.

 그 장소들을 소개하자면 먼저 아오야마 지점을 이야기하고 싶어요. 도쿄에서 가장 좋아하는 거리인 아오야마도리의 풍경을 커다란 창을 통해 바라볼 수 있어서 좋아합니다. 오모테산도역 근처에 있는 음반 레이블 에이벡스avex 본사 건물에 있는 아오야마 지점은 출입문부터 인테리어 디자인까지 댄스와 클럽 음악에 특화된 레이블인 에이벡스의 분위기와 잘 어우러지는 곳으로, 이 주변에 있을 때 자주 들르는 곳입니다.

 그리고 아카사카 아오야마도리 매장 역시 거리 풍경이 아주 좋습니다. 또 출장을 갈 때 자주 머무는 호텔이 아오야마잇초메역과 아카사카미츠케赤坂見附역 사이에 있어서 하루의 시작과 마무리를 하는 시간에 자주 갑니다.

 긴자욘초메銀座4丁目 매장은 매거진하우스 본사 맞은편에 있는 작은 매장이에요. 가끔 매거진하우스에서 지인을 만나거나 미팅을 하고 나면 곧바로 이곳에 가서 커피를 마시면서 생각을 정리하는 장소로 자주 이용합니다.

 마지막으로 니시신주쿠잇초메西新宿1丁目 매장은 오래전에 생활했던 지역이 요요기라서 매일 신주쿠에서 저녁 장을 보고 집으로 돌아가는 산책길을 항상 니시신주쿠西新宿로 향했던 시절이 있었습니다. 그때 저녁 산책 중에 잠시 쉬는 시간을 가지고 싶을 때 들르던 곳이었어요. 그러고 보면 제 생활 속에서 도토루가 차지하는 비중은 꽤 높았

던 것 같아요.

　문득 정신을 가다듬어보니 다음 일정의 약속 시간이 가까워지고 있었습니다. 자리에서 일어나면서 센다가야잇초메 매장을 둘러봅니다. 커다란 유리창을 통해 들어오는 한여름의 햇살과 변함없이 기분 좋게 흐르는 오래된 보사노바가 가득 채워져 있는 공간. 그곳에는 유모차를 옆에 두고 도란도란 이야기를 나누는 동네 주민들, 정장 차림에 간단하게 식사를 하면서 업무를 보는 샐러리맨, 조용히 신문을 보고 있는 중년 신사의 모습이 들어옵니다. 밝은 목소리로 접객을 하는 스태프들의 얼굴에는 파란 하늘과 따스한 햇살과 부드러운 보사노바 같은 환한 미소가 보입니다. 그 풍경을 뒤로하면서 '이게 내가 좋아하던 도쿄의 평범한 일상이구나' 하는 생각이 들었습니다. 오랫동안 이 느낌을 잊고 있었던 듯싶어요. 이런 가게가 있는 동네가 저와 가장 어울리는 장소가 아닐까 하는 생각을 했습니다. 생활 속의 친구 같은 음악을 항상 선사해 주는 도토루는 빼놓을 수 없는 나만의 비밀 공간으로 오랫동안 자리할 것입니다.

　도쿄에는 멋진 카페가 많지만 한번 도토루에 방문해보세요. 도쿄 특유의 제품과 서비스 그리고 공간이 여러분을 일상의 피로에서 해방시켜줄, 편안한 마음의 비일상적인 시간을 선사해 줄 것입니다.

DOUTOR

TRACK LIST

1

Jeudi Dernier
Joachim Jannin
《JJ》
(2007, Entre Deux Disques)

2

De Conversa Em Conversa
Rosinha De Valenca
《Um Violao Em Primeiro Plano》
(1971, RCA Victor)

3

Asking For A Night
Billy Kaui
《Billy Kaui》
(1977, Mele Records)

4

Soulful Strut
Grover Washington, Jr.
《Soulful Strut》
(1996, Columbia)

5

You Are
Niteflyte
《Niteflyte II》
(1981, Ariola)

브랜드의 이미지를 상징하는
무인양품無印良品의 BGM

제게 도쿄의 무인양품無印良品은 우수한 디자인의 질 좋은 생활용품을 간편하게 구할 수 있는 편의점과 같은 느낌으로 다가옵니다. 원래 무인양품이 세이유西友라는 일본의 대표적인 대형 마트에서 운영했던 PB 브랜드였다는 것도 어느 정도 영향이 있을 것 같아요. 무인양품이 지니고 있는 또 하나의 큰 특징은 '생활에 문화적 요소를 접목한 라이프스타일을 제안하는 매장'이라는 점입니다.

1980년대의 도쿄는 '문화의 계절'이었다고 합니다. 1960~70년대의 고도 경제 성장기와 학생 운동의 물결이 지난 후에 찾아온 1980년대는 사람들의 생활에 여유가 생겼고, 자신을 위해 생활 속에서 문화를 소비하는 움직임이 싹트기 시작했습니다. 바로 이러한 무브먼트를 이끌었던 주인공은 소설가이자 시인 그리고 세이부백화점의 오너인 츠츠미 세이지堤淸二와 세이부 세종 문화西武セゾン文化였어요. 세종 그룹이라는 거대 유통 기업의 매장을 거점으로 삼으면서 그동안 소개되지 않았던 현대 미술과 고전 미술을 소개하는 갤러리, 양질의 해외 레코드를 판매하는 음반 매장, 세계 각국의 작품성 있는 독립 영화를 상영하는 영화관 등 이전까지 주목받지 못했던 다양한 양질의 문화들을 많은 사람들이 접할 수 있도록 만들었습니다.

다시 말하면 백화점이 단순한 물건을 판매하는 곳이 아닌 문화를 전파하는 장소가 되어야 한다는 것입니다. 미술을 예로 든다면 1975년에 백화점 최상층에 갤러리를 만들어서 당시에는 생소했던 야수파 전시나 요제프 보이스Joseph Beuys, 데이비드 호크니 등의 기획전을 열었습니다. 처음으로 일본에서 문화 센터로서의 백화점을 형성하게 만든 것입니다. 그 외에 '맛있는 생활おいしい生活'이라는 슬로건을 바탕으로 생활의 질적 향상을 제안하는 브랜드로 자리매김했습니다.

바로 이 세이부 세종 문화를 이끈 모체가 세종 그룹이었고 그 산하에 세이부백화점, 세이유 같은 기업과 브랜드가 자리하고 있었는데, 그 세이유의 PB 브랜드로 1980년에 출발한 것이 바로 무인양품입니다. 초창기 무지MUJI는 상품의 수도 적었고, 지금처럼 'MUJI 스타일의 생활'을 제안한 것도 아니었어요. 그런 움직임이 보이기 시작한 것은 1983년 아오야마에 첫 플래그십 스토어를 오픈하고 나서부터였어요. 지금의 파운드 무지Found MUJI 아오야마 자리예요. 무인양품 홈페이지에 있는 파운드 무지에 대한 소개는 이런 글로 시작됩니다.

"무인양품은 처음부터 물건을 만든다는 것보다는 '찾다, 발견해내다'라는 자세로 생활을 주시해왔습니다. 오랜 세월 동안 유행을 타지 않고 사용하고 있는 일용품을 세계 곳곳에서 찾아내 이를 생활과 문화, 습관의 변화에 맞춰서 조금씩 개량해서 적정한 가격으로 재생해왔습니다."

도쿄에서 지내면서 편의점과 같은 느낌으로 무인양품을 자주 찾아다니면서 그곳에 흐르는 음악을 생각해봤을 때 가장 먼저 머릿속에 스쳐 지나갔던 것이 이 내용이었어요.

매장 안을 둘러보고 물건을 고르면서 가장 인상 깊었던 것은 바로 매

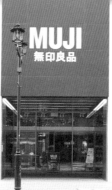

장 BGM이 전혀 귀에 들어오지 않았다는 점이었어요. 일반적인 매장이라면 한 곡이나 두 곡 정도는 뭔가 아는 곡이 흐르기 마련인데 이곳은 전혀 그렇지 않았습니다. 대부분이 귓가를 스쳐 지나가는 음악들이었고, 편안한 기분이 들게 해주는 음악이었습니다. 좋은 의미로 봤을 때, 매장을 구성하고 만드는 주체가 누구인지 드러나지 않는 무인양품의 제품과 같은 익명성을 지닌 사운드가 자연스럽게 매장 공간에 녹아들어 있는 것처럼 느껴졌어요.

많은 이들이 무인양품의 아이콘으로 언급하고 있는 환기 팬 모양의 벽걸이식 CD플레이어에서 느낄 수 있는 '바람이 아닌 음악이 흐르는' 감각과 비슷한 종류랄까요.

무인양품은 오픈 당시부터 오리지널 음악을 매장 BGM으로 사용했었다고 해요. 기존에 발매되었던 곡을 재생하는 방식이 아니었습니다. 조금 과장해 이야기하면 그 자리에서 라이브로 연주하는 '초연初演'과 닮아있는 것 같아요.

이러한 매장의 음악을 고객들이 듣고 '집에서 듣고 싶은데 혹시 판매하나요?'와 같은 문의가 많아서 처음에는 카세트 테이프로 복사를 해서 증정하기 시작했다고 합니다. 그러다가 너무 수요가 많아져서 CD로 제작을 하게 된 것이 지금도 무인양품에서 판매하고 있는《BGM》이라는 CD 시리즈예요.

《BGM》CD 시리즈는 지금까지 25개의 앨범이 발매되었습니다. 무인양품의 다른 상품과 마찬가지로 1, 2, 3과 같이 숫자만이 새겨져 있는 군더더기 없는 깔끔한 커버로 된 디자인이에요. 기본적으로 아일랜드(BGM 4), 스코틀랜드(BGM 7), 라트비아(BGM 23), 핀란드(BGM 24)와 같은 국가나 파리(BGM 2), 시칠리아(BGM 3), 스톡홀름(BGM 8), 리마(BGM 20)과 같

은 지역을 중심으로 선곡이 이루어져 있습니다. 대부분은 그 나라 또는 지역의 전통 음악 위주이지만, '지하철 뮤지션들의 음악'(BGM 2, 파리)이나 '바로크 음악'(BGM 15, 프라하) 그리고 '탱고'(BGM 10, 부에노스아이레스) 같이 하나의 장르나 스타일로 선곡하기도 합니다.

초기에 생활과 음악이라는 시점에서 제안한 '세계 각지의 전통 음악을 BGM으로 만드는 작업'은 지금의 무인양품 BGM의 기본 철학으로 자리하게 되었습니다.

앞서 언급한 무인양품의 기본 철학 중 하나라고 할 수 있는 '오랜 세월 동안 유행을 타지 않고 사용되고 있는 일용품을 세계 곳곳에서 찾아내고 이를 생활과 문화, 습관의 변화에 맞춰서 조금씩 개량해서 적정한 가격으로 재생해왔다'라는 파운드 무지의 원칙과 이 BGM 시리즈는 많은 부분에서 닮았다는 생각이 들었습니다. 그리고 그런 점이 누구의 곡인지는 모르겠지만 듣고 있으면 모르는 사이에 마음이 편안해지는 매장 BGM으로 기능하게 했다는 생각이 들었어요. 마치 할머니가 불러주는 자장가를 들으면서 잠드는 아기와 같은 느낌이랄까요? 그런 힘이 있는 BGM이 무인양품의 매장에 흐르고 있습니다.

도쿄의 무인양품 매장에서 이 BGM 음반을 구입하기 위해서는 부가세 포함 금액으로 990엔이 필요합니다. 일반적인 CD의 가격에 비하면 약 3분의 1의 가격이에요. 말 그대로 '아이디어를 잘 정리해서 적정한 가격으로 개량해서 재생된 제품'입니다. 도쿄를 찾는다면 기념품으로 하나 구매하는 것도 추천합니다.

MUJI

1

2

Voice of Calling Sun
The DUO
《Nullset》
(2016, Silent)

Frevo!
ko-ko-ya
《Frevo!》
(2010, SPACE SHOWER MUSIC)

Langstrom's Pony / The Mug Of Brown Ale / My Darling Asleep(Medley)
Craig Duncan
《Irish Country Dance》
(2016, Green Hill Productions)

4

5

Er Framtid Blive Lyckelig
Triakel
《Vintervisor》
(2000, Mono Music)

Menuet No. 1
John Holmquist
《Sor: Fantaisie, Op. 10 and 12 /
Themes Et Menuets, Op. 11》
(1998, Naxos)

음악이 곁에 있는 커피를 내려주는 카페,
카페 비브멍 디망쉬
café vivement dimanche

도쿄에서 생활하면서 가끔 바다가 보고 싶을 때가 있었습니다. 물론 아사쿠사浅草 근처에서 스미다가와隅田川를 가로지르는 유람선을 타고 오다이바お台場까지 가서 도쿄만을 바라보는 것도 좋지만, 어딘지 모르게 인공적인 도시의 느낌을 주는 이곳의 풍경이 저에게는 휴식을 취하기엔 어려운 면이 있어요. 그래서 완전한 휴식을 찾고 싶을 때, 바다가 보고 싶을 때, 조용한 사찰을 둘러보고 싶을 때에는 태평양의 너른 바다가 한눈에 펼쳐지는 가마쿠라鎌倉와 쇼난湘南을 찾게 됩니다. 전철을 타게 되면 신주쿠나 시나가와品川에서 1시간 정도, 요코하마横浜에서는 30분 정도 걸리는 곳에 있는 이 지역은 도쿄 인근의 대표적인 휴양도시 중 하나이기도 합니다. 그래서 한여름 이른 아침에 가마쿠라로 가는 전철을 타면 해수욕을 하러 가는 가족, 데이트하는 연인들, 쇼난의 파도를 즐기려는 서핑족들의 모습을 보게 됩니다.

수많은 도시의 여행객들이 모두 내리는 가마쿠라역에 도착하면 습관적으로 발걸음을 근처 상점가로 옮깁니다. 그리고 바로 그 상점가 골목에 조용하게 자리하고 있는 카페 비브멍 디망쉬café vivement dimanche에 들릅니다. 저에게는 가마쿠라와 쇼난 여행의 첫 시작을 장식하는 곳이에요. 마스터인 호리우치 다카시堀内隆志 씨와 인사를 나누고 오므라이스와 커피 그리고 디저트로 이곳의 명물 파르페를 주문한 후에 가만

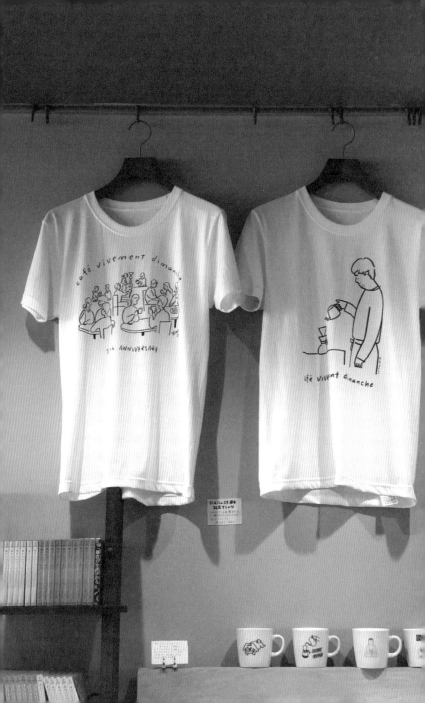

일러스트레이터 나가바 유가 참여한 카페 비브멍 디망쉬의 25주년 기념 앨범

히 카페 안을 둘러봅니다. 도쿄와 수도권에 있는 킷사텐 스타일의 커피를 즐기는 공간과는 다른 분위기인 카페 비브멍 디망쉬는 호리우치 씨가 1994년에 오픈했습니다. 지금까지도 이곳은 카페 붐의 선구자적인 존재로, 도쿄에 개업하는 카페에도 커다란 영향을 주었다고 합니다.

비브멍 디망쉬는 반지하임에도 불구하고 커다란 창이 있어 햇빛이 가득 들어옵니다. 내부는 노란 벽으로 둘러싸여 있고, 바닥에는 타일이 정갈하게 깔려 있습니다. 오픈 당시 20대 중반이었던 호리우치 씨는 프랑스 영화와 음악에 빠져 있었다고 합니다. 그래서 가게의 분위기를 자크 타티의 1953년 개봉작인 영화《윌로씨의 휴가Les Vacances de Monsieur Hulot》의 이미지를 구현했다고 해요. 물론 가게 이름인 카페 비브멍 디망쉬도 프랑수아 트뤼포François Roland Truffaut의 1983년 개봉작인 영화《신나는 일요일Vivement Dimanche!》에서 차용했습니다. 그런 이유로 처음 문을 열었을 당시에는 프랑스의 영화 사운드트랙이나 파리의 플리마켓에서 구입한 마니아 스타일의 오래된 프랑스 음악이 담긴 레코드를 자주 틀었다고 해요. 누벨바그Nouvelle Vague 시절의 영화 사운드트랙이나, 배우가 발표한 앨범들도 1990년대 중반 도쿄의 세련된 음악 마니아들이 즐겨 들었다는 이야기를 들은 적이 있습니다. 그 당시의 밝고 따스한 이 카페라면 1967년에 개봉한 감독 자크 드미Jacques Demy · 음악 미셸 르그랑 · 카트린 드뇌브Catherine Deneuve와 프랑수아즈 도를레아크Françoise Dorleac 주연의《로슈포르의 숙녀들Les Demoiselles de Rochefort》의 사운드트랙이나, 잔 모로의 1970년 발표 앨범인《Jeanne Chante Jeanne》같은 음악들이 BGM으로 흐르지 않았을까 하는 상상을 해봅니다.

카페를 운영하던 어느 날, 호리우치 씨는 카에타누 벨로주Caetano

Veloso와 갈 코스타Gal Costa의 1967년 발표 앨범《Domingo》를 만나면서 보사노바와 삼바 같은 브라질 음악에 빠지게 됐다고 합니다. 이후 브라질 음악 관련 집필, 선곡, 쇼난 비치 FM Shonan Beach FM 등 브라질 음악 프로그램 진행을 병행하면서 도쿄에서 브라질 음악 마니아로 알려지기 시작했습니다.

호리우치 씨는 시대와 지역에 관계 없이 다양한 스타일의 브라질 음악들을 각 테마에 맞춰서 선곡하고, 그것을 CD로 발매하거나 스포티파이와 애플뮤직 등에 공개하고 있어요. 호리우치 씨의 인자하고 따스한 성품처럼 미소를 담아 내려주는 커피와 함께하고 싶은 음악이 담긴 앨범《Coffee & Music : Drip for Smile》, 비스킷과 함께 하는 커피 브레이크에 어울리는 음악이 선곡된 앨범《가마쿠라의 카페에서: Coffee & Biscuits鎌倉のカフェから : Coffee & Biscuits》, 호리우치 씨가 로스팅을 하면서 떠오르는 이미지를 바탕으로 선곡한 앨범《가마쿠라의 카페에서 : While roasting coffee beans鎌倉のカフェから : While roasting coffee beans》 그리고 카페 오픈 20주년, 25주년 기념 앨범 등 다양한 상황에 맞춰서 설정한 분위기에 어울리는 커피와 함께하는 음악들이 담겨 있습니다.

그리고 카페에서 즐기는 커피와 어울리는 음악 이외에도 아침부터 점심시간까지는 '라이트 로스트Light Roast'라는 테마로, 오후부터 저녁 시간까지는 '다크 로스트Dark Roast'라는 테마로 하는 선곡 작업을 발표하거나, 카페오레 베이스 커피의 라벨을 1960년대 브라질 보사노바의 명문 레이블인 엘렌코ELENCO의 커버 아트워크의 분위기로 디자인을 해서 판매하는 등 커피와 음악을 연결하는 다양한 작업을 하고 있습니다.

엘렌코는 1960년대의 브라질 보사노바를 대표하는 레이블입니다. 보사노바의 상징이라고 할 수 있는 조앙 질베르투Joao Gilberto를 세상에 등장시킨 주인공인 알로이지우 지 올리베이라Aloysio de Oliveira가 '소장 가

엘레코 레이블의 앨범 커버 아트워크를 오마주한
카페 디브멍 디망쉬의 카페오레 베이스 제품 라벨

치가 있는 레코드'라는 콘셉트로 1963년에 시작한 레이블이에요. 인디 레이블이라서 예산이 그리 넉넉하지 못했던 이유도 있어서 비용 절약을 위해 레코드의 커버 아트워크를 백색, 흑색, 적색의 세 가지 색으로만 구성했습니다. 하지만 단순하고 흑백 사진과 같은 디자인이 보사노바의 간결하고 서정적인 음악 분위기와 잘 어울려서, 이후에는 많은 보사노바 레코드들이 이 레이블의 아트워크 영향을 받았습니다.

호리우치 씨는 자신의 저서에서 "카페를 처음 시작했을 때부터 카페 비브멍 디망쉬의 커피에는 항상 음악이 곁에 있었다"라고 이야기한 적이 있습니다. 누구나 편하게 찾을 수 있는 비브멍 디망쉬의 분위기처럼 맛있는 커피와 다양한 상황에서 함께할 수 있는 좋은 친구 같은 음악들을 항상 소개하고 있는 것은 이 '가마쿠라의 카페'가 세상에 전하는 따스한 선물이 아닐까 생각합니다.

가볍게 이른 브런치를 먹고 나서 호리우치 씨가 로스팅한 커피와 선곡한 음반 그리고 집필한 책을 고른 후에 본격적으로 가게를 나서서 가마쿠라와 쇼난이라는 휴식의 거리로 길을 나섭니다. 보통은 에노덴江/電의 종점인 후지사와藤沢까지 간 후에 다시 도쿄로 돌아가요. 그 시간 동안 조용한 숲속의 사찰에서 드넓게 펼쳐진 태평양이 바라보이는 해변 한가운데에서 비브멍 디망쉬에서 들었던 음악들을 다시 한번 재생합니다. 확실히 그 음악들 속에는 여유롭고 느리게 흘러가는 '쇼난의 시간'이 담겨 있습니다. 근처에 편의점이 있다면 그곳에서 커피를 사서 다시 한번 잠시 동안 좋은 음악과 함께하는 행복한 커피 브레이크를 가지고 싶습니다.

1

2

Baiãozinho
Sylvia Telles, Lúcio Alves, Roberto
Menescal
《Bossa Session》
(1964, Elenco)

Bonfa Nova
Luiz Bonfa
《Le Roi De La Bossa Nova》
(1962, Fontana)

3

Verei
Fred Martins
《Guanabara》
(2009, Sete Sóis)

4

RAFA BARRETO VINICIUS CALDERONI
DANILO MORAES RICARDO TETÉ
agora **dani gurgel** e novos compositores
THIAGO RABELLO TATIANA PARRA
DEMETRIUS LULO WAGNER BARBOSA
MAURÍCIO FERNANDES DANI BLACK
RICARDO BARROS VINICIUS PEREIRA
LEO BIANCHINI TÔ BRANDILEONE
DEBORA GURGEL DANIEL AMORIN
MICHI RUZITSCHKA CONRADO GOYS
ANDRÉ KURCHAL LÉO VERSOLATO
RENATA GONCALVES MARIA FERNANDA

Quem Dera
Dani Gurgel
《Agora》
(2010, Borandá)

5

Zabelê
Gal Costa e Caetano Veloso
《Domingo》
(1967, Philips)

이케부쿠로 삼각지대의 조망 질베르투,
카쿠루루 KAKULULU

신주쿠, 시부야와 함께 도쿄에서 가장 붐비는 전철역 중 한 곳인 JR 야마노테선山手線 이케부쿠로역. 전철에서 내리면 야마노테선 승강장의 복잡함을 피하고자 재빨리 역 바깥으로 나와 가급적 역에서 멀리 떨어진 곳으로 향하게 됩니다. 강렬한 태양과 습기 가득한 뜨거운 바람이 불어오는 날씨가 이어지는 도쿄의 여름. 익숙하지 않은 무더위와 같은 역 주변의 풍경을 피해서 조용한 동네 히가시이케부쿠로東池袋로 향합니다.

어디에서나 그럴 것 같지만 도쿄에서도 손에 꼽을 정도의 대규모 전철역이 있는 지역은 역에서 멀리 떨어질수록 좋아하는 골목이 나오고 편하게 머무를 수 있는 공간이 등장합니다. 신주쿠역과 신주쿠교엔新宿御苑, 시부야역과 오쿠시부야처럼 말이죠. 그런 역할을 하는 곳이 바로 히가시이케부쿠로에요. 뉴욕의 브라이언트 파크Bryant Park를 연상시키는 도심 속의 여유와 낭만이 가득한 미나미이케부쿠로 공원南池袋公園을 지나 평범한 동네 풍경이 펼쳐지는 작은 도로로 들어갑니다. 이케부쿠로 주변에서 가장 좋아하고 편안하게 시간을 보낼 수 있는 카페를 가기 위해서예요. 그 카페는 카쿠루루KAKULULU라는 독특한 어감을 지니고 있어요.

이케부쿠로의 삼각 지대. 카쿠루루를 처음 만났을 때, 바로 떠오른 이미지였습니다. 무라카미 하루키의 에세이 중에 제가 가장 좋아하는 책은 《캥거루 날씨ヵンガルー日和》입니다. 한국어판으로는 《4월의 어느 맑은 아침에 100퍼센트의 여자를 만나는 것에 대하여》라는 제목으로 출간되었어요. 다른 무엇보다도 〈1963/1982년의 이파네마 아가씨1963/1982年のイパネマ娘〉, 〈버트 바카락을 좋아하세요?バート・バカラックはお好き?〉와 같은 음악이 테마가 되는 작품들이 많이 담겨 있어서 즐겨 읽었던 책이에요. 카쿠루루를 처음 만났을 때, 그 에세이집에 들어 있는 〈치즈케이크 같은 모양을 한 나의 가난チーズ・ケーキのような形をした僕の貧乏〉에 등장하는 '삼각 지대'라고 불리는 땅이 바로 이런 곳을 말하는 것인가 하는 생각이 들었습니다. 그 이후로 이곳은 저에게는 이케부쿠로의 삼각 지대로 여겨지는 공간입니다.

가게 문을 열고 이 아담하고 뾰족한 공간 안으로 들어가면 오너인 다카하시 悠高橋悠 씨가 반갑게 인사를 건네줍니다. 통일 이전 서독의 수도였던 본Bonn에서 태어난 다카하시 씨가 어린 시절에 도쿄로 돌아와서 생활했던 장소가 바로 히가시이케부쿠로에요. 그래서 시부야, 하라주쿠, 시모기타자와 같은 타지의 번화가가 아닌 어린 시절부터 생활해온 동네에서 구상했던 카페를 오픈했다고 합니다.

다카하시 씨는 학생 시절부터 도쿄의 카페 문화를 동경하고 있었다고 합니다. 그 당시의 음악과 패션 분야의 세련된 요소들은 모두 카페와 클럽에 있는 이미지에서 영향을 받았다고 해요.

언젠가는 이런 카페를 직접 운영하고 싶다고 생각을 하던 중, 동일본대지진이 일어났고 이를 계기로 인생에서 좋아하는 것을 해야겠다고 결심하게 되었다고 합니다. 도쿄의 카페가 점점 세분화 되는 상황에서, 2000년대 초반에 자신이 느꼈던 카페 문화를 나름대로 구현하기 위해

가게를 오픈했다고 합니다.

반세기 정도 전에 지어진, 이전에는 동네 신문보급소였던 공간을 리노베이션한 카쿠루루는 'COFFEE, MUSIC, GALLERY'의 세 가지를 표방하고 있습니다. 이들 세 가지는 다카하시 씨에게 있어서 빼놓을 수 없는 중요한 요소이고요. 그래서 총 3개의 층으로 구성된 이 공간은 지하를 갤러리로, 1층과 2층을 카페와 다양한 음악 라이브 등이 열리는 이벤트 스페이스로 구성하고 있습니다.

2층으로 올라와서 자리를 잡고 키슈와 샐러드 그리고 아이스커피가 함께 제공되는 세트 메뉴를 주문합니다. 오픈 직후라서 아직 아무도 없는 가게 안을 둘러봤어요. 커다란 창문을 통해 들어오는 햇볕과 함께 어디에서 들려오는지 모르는 풀벌레와 매미 소리가 희미하게 카페 공간을 채우고 있습니다. 더위를 잠시 잊게 해주는 산들바람은 가게 안에 있는 작은 새 모양의 오브제를 어루만져주고 있어요. 그 오브제는 마치 모빌처럼 천천히 빙글빙글 원을 그리면서 돌고 있습니다. 눈앞에 펼쳐진 서가에는 다양한 책들이 진열되어 있습니다. 그중에서 지금도 선명히 기억하고 있는 책은《보사노바 시 대전집ボサ・ノーヴァ詩大全集》이었어요. 그리고 그 주변에는 ECM 관련 서적과 블루노트와 같은 모던 재즈 시기의 레코드를 소개하는 가이드북 같은 책들이 함께 있던 것으로 기억합니다.

카페의 가장 기본적인 기능은 단순하게 카페인을 충전하거나, 잠시 자리에 앉아서 휴식을 취하기 위해 이용하는 공간일 것입니다. 하지만 가만히 앉아서 스피커를 통해 흐르는 음악을 듣거나, 진열된 레코드를 바라보거나, 가지런히 놓인 책을 보면서 취향의 공통점을 발견하게 되면 비로소 그 카페는 평범한 공간에서 나만의 특별한 장소로 변하게 되

는 것 같아요. 제가 '도쿄의 좋은 카페'를 기억하는 방법이기도 합니다.

그래서 음식과 커피를 기다리면서 왠지 저와 잘 맞는 공간일 것 같다는 생각이 들었습니다.

KAKULULU라는 가게 이름은 일본어 '가쿠레루隠れる, 숨다'의 옛말에서 유래되었습니다. 서울이든 도쿄든 사람들로 북적이는 번화가를 피해 조용한 골목 속의 공간에서 숨어지내기를 좋아하는 저에게는 더할 나위 없이 마음에 드는 이름이었어요. 조금 이른 브런치를 먹으면서 왠지 이런 공간은 보사노바, 특히 조앙 질베르투Joao Gilberto의 나즈막히 읊조리는 듯한 목소리와 정숙하지만 약간의 활기가 느껴지는 템포가 있는 기타 연주가 잘 어울리지 않을까 하는 생각을 했습니다.

그로부터 얼마 지나지 않아 카쿠루루에서 열리는 전시 소식이 눈에 들어왔습니다. 전시 타이틀은 〈도이 히로스케土井弘介 사진전, 1977년 1월 24일의 조앙 질베르투1977年1月24日のジョアン·ジルベルト〉였어요.

조앙 질베르투가 1977년에 발매한 앨범《Amoroso》의 뒷면 커버에는 그가 웃고 있는 사진이 실려있고, 크레딧에는 'Photography : Hirosuke Doi'라고 적혀 있습니다. 이 전시는 바로 조앙의 포트레이트 사진을 찍은 사진가 도이 히로스케 씨의 전시였어요. 2019년 겨울에 열렸는데, 그해 여름에 조앙 질베르투가 세상을 떠나서 추모의 의미를 담은 전시이기도 합니다. 최근 몇 년 사이에 잡지 등에서 1977년 촬영 당시의 조앙 질베르투의 아웃테이크 사진들이 공개되고 있는데, 그 작품 중 9장의 작품을 도이 씨가 직접 선정해서 전시한 것이었습니다.

도이 씨가 전하는 촬영 당시의 에피소드가 있어요. 친분이 있던 빌 에반스의 매니저 헬렌 킨Helen Keane 씨가 도이 씨에게 "보사노바를 알고 있니?"라고 질문을 건넸고, "게츠/질베르투GETZ/GILBERTO는 좋아해"라

고 대답했다고 합니다. 그 후 조앙으로부터 촬영 오퍼가 왔다고 해요. 촬영은 헬렌 씨의 집에서 진행되었습니다. 한 손에 기타를 들고 온 조앙에게 옷을 갈아입히는 것 없이 코트를 벗은 그 상태의 모습으로 바로 촬영을 했다고 합니다.

사진 찍는 것을 싫어하는 것으로 유명한 조앙 질베르투는 그날도 표정이 굳어 있었다고 합니다. 그래서 기타를 들고 들어온 조앙에게 도이 씨가 "곡을 연주해줄래요?"라고 요청을 했을 때, '여기에서 나한테 연주를 시키는 거야?'라는 조금은 놀란 모습을 보였지만 바로 연주를 했다고 합니다. 분위기는 점점 편안해졌고, 그 과정에서 찍은 사진은 전설의 사진이 되었습니다. 그리고 도이 씨는 30cm 정도의 거리에서 조앙의 연주를 들은 일본인으로 유명하기도 합니다.

보사노바 애호가인 다카하시 씨가 좋아하는 조앙 질베르투의 앨범은 〈Águas de Março 3월의 물〉가 수록되어 있는 《João Gilberto》(1973)와 《João Voz e Violão》(2000)입니다. 기타와 목소리로만 구성된 비교적 심플한 연주들이 담긴 앨범들이에요. 그리고 〈도이 히로스케土井弘介 사진전, 1977년 1월 24일의 조앙 질베르투〉 전시를 통해 《Amoroso》도 즐겨 듣는 앨범이 되었다고 합니다. 앞서 언급했지만, 이 전시는 도이 씨가 촬영한 조앙의 인물 사진이 앨범 뒷면 커버로 쓰였기 때문에 전시장에 흐르는 음악이 되었어요. 당시 전시의 이미지를 떠올리기 쉬워서 즐겨 듣게 되었다고 합니다. 《Amoroso》는 아름다운 오케스트레이션의 선율이 강조된 구성이 특징인 앨범으로, 뛰어난 편곡가 클라우스 오거만Claus Ogerman이 만들어낸 아름다운 현악기의 앙상블을 만날 수 있어요.

문득 우리가 익히 알고 있는 화이트 큐브라고 불리는 흰색 벽면으로

둘러싸인 미술관이나 갤러리는 정형화된 음악이 어울리는 공간일지도 모른다는 생각이 들었습니다. 이를테면 전형적인 클래식 음악이나 약간은 전위적인 현대 음악과 같은 스타일인데요. 그 가운데 공간을 채우는 텍스쳐가 어느 정도 담겨 있는 음악을 고른다고 한다면 단연 오케스트레이션이라는 앙상블이 가미된 클래식 음악이 아닐까 합니다. 적어도 저라면 그런 선곡을 할 것 같아요.

조앙 질베르투의 사진전에 어울리는 전시 공간의 음악을 생각해본다면 역시 다카하시 씨가 고른 《Amoroso》가 제일 먼저 떠오를 것 같아요. 1959년부터 1961년 사이에 발표한 ODEON 3부작, 전 세계적으로 가장 유명한 1964년부터 1965년 사이의 그의 작품인 게츠/질베르투 시리즈, 1990년대 이후에 발표한 만년의 작품들과 같이 대부분 그의 디스코그래피에서는 느낄 수 없는 클래식에 가장 가까운 조앙 질베르투의 음악을 《Amoroso》에서는 들을 수 있습니다. 이 앨범이 그 아담하고 뾰족한 이케부쿠로의 삼각 지대의 공간에 흘렀기 때문에 조앙의 미소가 담긴 흑백 사진의 매력이 전시 공간에서 더욱 살아나지 않았을까 하는 생각을 해봅니다.

전시 기간에는 조앙 질베르투와 관련된 토크 이벤트도 진행되었습니다. 바 보사의 하야시 신지 씨와 디스크유니온disk union의 라틴 부문 담당 바이어인 에리카와 유스케江利川侑介 씨의 토크 이벤트에서는 '조앙 질베르투 입문'이라는 주제로 그의 음악을 다시 조명하면서, 1960년대 당시와 현재, 브라질 사람들이 느끼던 보사노바는 어떤 느낌인지에 대한 이야기를 나눴다고 합니다. 다카하시 씨는 특히 하야시 씨가 말한 이야기가 재미있고 흥미로웠다고 합니다. 보사노바는 일본의 고도 경제 성장기에 한 번 그리고 1980년대 버블 시대에 다시 한번 유행했다고 합니다. 그래서 보사노바가 다시 거리에서 흐르게 된다면 경제적인

〈1977년 1월 24일의 조앙 질베르투〉 전시 포스터 이미지

앨범 《Amoroso》 제작 당시에 촬영한
조앙 질베르투의 포트레이트 사진

회복 조짐이 보이지 않을까 하는 내용이었다고 합니다.

이케부쿠로의 중심가에서 떨어진 삼각 지대의 카페에서 자신이 좋아하는 것에 대해 깊이 있는 대화를 즐겁게 나누는 사람들의 모습이 눈앞에 그려집니다.

카쿠루루는 젊은 시절 다카하시 씨가 카페에서 경험한 다양한 문화를 커피라는 매체를 통해 전달하는 공간으로 만들어진 곳이에요. 따라서 보사노바뿐만 아니라 음악, 미술, 책 등 다양한 전시나 라이브 같은 문화 이벤트를 즐길 수 있어요. 굳이 핫플레이스를 가지 않아도 바로 집 근처 동네에서 만날 수 있다는 것이 매력적이죠. 편안한 동네 모임 같은 분위기 때문에 평소에는 자주 가지 않는 이케부쿠로를 일부러 찾아가게 됩니다.

나중에 무더운 여름에 다시 카쿠루루를 방문할 때는 《Amoroso》 앨범에 있는 〈Estate〉를 들으며 사람들로 가득한 승강장을 빠져나와 히가시이케부쿠로 방면으로 유유히 걸어갈 듯합니다. 역에서 멀어질수록 나지막이 읊조리는 그의 목소리가 더욱더 선명하게 들릴 거예요. 이탈리아어로 여름을 뜻한다는 'Estate'. 조앙은 "여름은 잃어버린 키스처럼 뜨거워서 마음속에서 사라져 버리기를 바란다"라고 노래합니다. 작열하는 태양을 고스란히 맞으며, 숨이 막힐 듯한 습기 가득한 공기를 들이마시고 생각합니다. 이케부쿠로 삼각 지대로 가서 카쿠루루의 음악과 키슈에 아이스커피를 즐기면 괴로운 여름은 사라질 것이라고요. 그리고 조앙의 미소가 떠오를 것 같습니다. 이케부쿠로 삼각지대의 조앙 질베르투는 저에게 그런 모습으로 남아 있어요.

KAKULULU

1

Águas De Março
João Gilberto
《João Gilberto》
(1973, Polydor)

2

Desde Que O Samba E Samba
João Gilberto
《João Voz E Violão》
(2000, Verve)

3

De Conversa En Conversa
João Gilberto
《João Gilberto En Mexico》
(1970, Orfeon)

4

Disse Alguem
João Gilberto, Caetano Veloso,
Gilberto Gil, Maria Bethânia
《Brasil》
(1981, WEA)

5

Estate
João Gilberto
《Amoroso》
(1977, Warner)

일상에 다가서는 음악의 제안,
콰이어트 코너 Quiet Corner

우리는 하루하루를 보내면서 생각보다 많은 음악과 마주하게 됩니다. 그리고 어느 날은 그 순간과 기분에 잘 어울리는 음악을 만날 때가 있을 거예요. 주말 오전 여유롭게 일어나서 커피나 차를 마실 때 들었던 음악이 그때의 분위기와 너무 잘 어울려서 그 음악을 들으면 그날의 주말 오전이 생각나기도 하죠. 우울한 날들의 연속이었는데 친구가 듣고 있던 노래가 위안을 주었다면, 그 음악은 나를 위로해주는 음악으로 자리 잡게 됩니다. 여행을 가기 전에 좋아하는 음악들을 담아 플레이리스트를 만들고 다녀온 후에도 들으면서 여행지에서의 추억을 떠올리곤 합니다. 단골 카페에서 들은 음악을 다른 곳에서 우연히 듣게 되면 그 카페가 생각나는 경우도 있어요. 이런 음악들은 기억 속에 하나의 추억으로 남습니다. 그래서 어느 장소에서 누군가와 만나면서, 어떤 날씨에는 문득 그때의 그 음악을 듣고 싶다는 생각이 들기도 하고요. 이런 것들이 일상의 음악이지 않을까요. 일상에서 마음 깊이 들어온 일상의 음악이요.

제 일과 중 하나가 퇴근 후 음악을 들으면서 도심의 거리를 산책하는 것이다 보니 저에게 거리와 음악은 뗄 수 없는 것들입니다. 최근 산책할 때 듣는 음악으로 '도쿄의 BGM'을 만들고 있는 지인들의 선곡을

자주 선택하고 있어요. '만추'라는 단어가 어울리는 깊은 가을이 찾아오면 어김없이 야마모토 유우키山本勇樹 씨의 콰이어트 코너Quiet Corner 시리즈를 듣습니다.

제가 야마모토 씨를 알게 된 건 2010년 즈음으로 당시 시부야 센타가이에는 HMV가 있었어요. 그날도 어김없이 시부야에서 음반을 고르기 위해 들렀던 HMV에서 한 특집 코너를 만났습니다. '멋진 멜랑콜리의 세계'라는 주제로 기획자가 선정한 50여 개의 음반 타이틀을 청음기로 들을 수 있도록 해두었고, 청음기 옆에는 같은 제목의 프리페이퍼가 있었습니다. 크래프트지 질감의 종이에는 감수성이 풍부한 한 음악 마니아가 자신의 생활 속에서 함께하고 있는 음악을 담담하게 풀어낸 글이 담겨 있었어요. 그 글의 주인공이 바로 야마모토 씨였어요. 훗날 야마모토 씨와 만나 이야기를 나눌 때, 이 이야기를 했더니 이렇게 대답했어요.

"아, 그건 당시 회사 선배와 함께 선정했었어요. 그때 카를로스 아기레와 안드레스 베에우사에르트가 주목을 받고 있었던 시기라서 아르헨티나 음악을 진열했어요. 그리고 현재 진행형의 재즈와 싱어송라이터, 이토 고로伊藤ゴロー 씨와 나카지마 노부유키中島ノブユキ 씨 같은 일본 아티스트들의 음악을 추가했고요. 그리고 전부터 좋아했던 오래된 작품과도 같은 음악들도 함께 골랐어요. 저와 선배가 생각이 같았던 점이 '새로운 것을 제안하고 싶다'보다는 '지극히 사적인 라인업으로 좋아하는 작품을 선정 하자'였어요."

야마모토 씨는 현재 일본 HMV 본사에서 재즈와 월드뮤직을 총괄하고 있어요. 그때 자신이 생활 속에서 즐겨 듣는 음악을 일상의 관점으로 이야기를 풀어냈고, 나중에 그런 감각을 '콰이어트 코너'라는 타이

틀로 발전시켜서 HMV에서 프리페이퍼로 발행했다고 합니다. 10호 정도의 시리즈로 발행되었는데, 그 중에는 ECM, 로버트 글래스퍼Robert Glasper, 베카 스티븐슨Becca Stevens을 주제로 한 특집호도 있었습니다.

'마음을 깊이 어루만져주는 음악 작품'을 콘셉트로 하는 콰이어트 코너는 자신의 생활에 다가가고, 지금 머무르고 있는 장소의 풍경에 녹아들어가는 음악 그리고 하나의 음악이 다양한 음악으로 이어지면서 음악을 듣는 사람들에게 새로운 발견을 하도록 도와주는 음악입니다. 주로 꽃집에서 흐르는 음악을 상상한다고 해요.

야마모토 씨를 비롯한 시부야의 카페 아프레미디의 하시모토 도오루 씨, 가마쿠라의 카페 비므멍 디망쉬의 호리우치 다카시 씨, 에비스 와인스탠드 왈츠의 오오야마 야스히로 씨, 제가 이 책에서 이야기한 분들 모두 자신들의 취향과 감각을 바탕으로 음악을 제안하고 있습니다. 시대나 장르에 얽매이지 않고 자신의 감각을 필터로 삼아 음악을 선정하고, 소개하고, 공유하는 방식은 적어도 도쿄에서는 1990년대부터 당시의 분위기에 맞춰 꾸준히 등장한 것 같습니다. 그리고 그렇게 만들어진 감성과 세계관 그리고 음악에 각 브랜드의 주요 상품이 결합하는 컬래버레이션이 도쿄에서 많이 등장했어요. 콰이어트 코너도 문구 브랜드인 델포닉스DELFONICS와의 컴필레이션 앨범, 의류 브랜드 니시카Nisica에서 콰이어트 코너를 주제로 발매한 옷, 네스카페Nescafé의 요청으로 제작된 '콰이어트 코너의 감각으로 함께하는 커피에 어울리는 음악과 프리페이퍼'를 컬래버레이션으로 제작했습니다. 문구, 의류, 커피. 모두 우리들의 일상에 필요한, 자연스럽게 스며 있는 일상의 요소들이에요.

좋아하는 노래, 좋아하는 장르, 좋아하는 뮤지션 등 '좋아하는 것'은

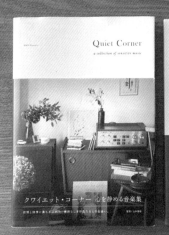

일본과 한국에서 출간된 《콰이어트 코너 Quiet corner》

주관적인 부분이라서 '내가 만든 선곡이 제일이다', '이 계절에는 무조건 이 노래 들어야 해'라며 강요할 수 없습니다. 콰이어트 코너가 전하는 음악과 이야기 속에는 연주자의 테크닉이나 장르의 특징을 다루기보다는 한 개인의 일상에 자리하고 있는 음악을 풍부한 단어와 부드러운 어조로 풀어냅니다. 그래서 저를 비롯한 많은 사람의 일상에 콰이어트 코너가 건넨 음악이 마음 깊숙이 자리 잡는 것 같아요.

제 일상에 큰 부분인 산책을 할 때마다 보이는 풍경과 공간에 어떤 분위기를 감지하고, 거기에 어울리는 음악을 습관적으로 고르고 있습니다. 그렇게 한 곡씩 음악이 쌓이면서 거리를 느낄 수 있는 플레이리스트가 만들어졌어요. 산책하는 거리의 계절, 날씨, 하루 중 언제 어떤 때에 산책하느냐에 따라 거리의 풍경과 분위기가 다르게 다가오기 때문에 채워지는 곡들도 달라집니다. 좋아하는 공간에서도 마찬가지입니다. 그날, 그 거리, 그 공간의 분위기를 표현해주는 음악들이 모여서 추억이 되고, 그것을 플레이리스트와 이야기로 살며시 제안하면서 일상을 공유합니다.

콰이어트 코너를 함께하는 음악 팬들에게 야마모토 씨는 이런 이야기를 전했습니다.

"저는 지금 음악을 듣고 있는 바로 이 순간도 즐겁지만, 추억 속에 흐르고 있는 음악을 좋아합니다. 음악을 들으면서 그 당시에 느꼈던 풍경, 감정, 향기, 감촉, 따스함, 쓸쓸함 그리고 행복함을 상기시키는 것. 콰이어트 코너도 그러한 존재가 되면 기쁠 것 같아요."

사람들의 일상을 음악을 통해 다가간다는 것, 자신의 일상을 음악을

통해 채색해 갈 수 있다는 것은 생활의 작은 즐거움 같습니다. 콰이어 트 코너가 제게 가르쳐준 것은 바로 생활 속에서 음악을 함께하는 방법이었습니다. 그리고 이것이 제 일상에서 음악을 즐기고 기록하며 공유하는 방법입니다.

1

The Moon Is A Harsh Mistress
Radka Toneff, Steve Dobrogosz
《Fairytales》
(1982, Odin)

2

Madrugada
Andrés Beeuwsaert
《Dos Rios》
(2009, NSB Music)

3

Man In A Shed
Nick Drake
《Five Leaves Left》
(1969, Island Records)

4

Down By The River Bank
Louis Philippe
《Azure》
(1999, XIII BIS Records)

5

Woyzeck
Lucas Nikotian, Sebastian Macchi
《Lucas Nikotian – Sebastian Macchi》
(2013, Shagrada Medra)

음악과 함께 하는 주말의 풍경,
안도프리미엄 &Premium

일상생활 속에서 가장 편안하고 여유롭게 음악과 마주하는 시간은 주말이 아닐까요? 아침에 일어나 커피를 내리면서, 조금은 이른 시간에 가볍게 브런치를 먹으면서, 늦은 오후에 강아지와 함께 산책하면서, 저녁 시간에 좋아하는 사람과 한 잔의 술과 함께 이야기를 나누면서, 지금 이 순간에 어울리는 음악이 흐른다면, 그 분위기를 상상하는 것만으로도 기분이 좋아집니다. 어쩌면 조금은 사치스럽고 풍요로운 주말을 보내기 위해 우리는 생활 속에서 함께할 좋은 음악을 찾고 있는 것 같아요. 그럴 때 저는 《안도프리미엄&Premium》의 웹사이트를 접속합니다.

안도프리미엄은 매거진하우스에서 여성을 대상으로 하는 라이프스타일 잡지로 《브루터스》의 편집팀에 있던 에디터들이 새롭게 창간한 잡지입니다. 독특하게도 여성지이지만 창간 당시의 편집팀은 남성 에디터들이 대부분이었다고 해요. 일본의 많은 잡지가 연령과 직업을 기준으로 타깃 독자를 정하고 콘텐츠를 기획·제작하는데, 안도프리미엄은 그렇지 않습니다. 표지 모델을 특정 연령대의 독자들이 좋아하는 유명인이 아닌 일반 모델을 기용하는 것도 이 때문이에요.

완전히 새로운 퀄리티의 라이프스타일 잡지, 시간이 지나 다시 읽어도 좋은 생활을 영위하는 사람들의 일상을 이야기하는 것이 안도프리

미엄이 지향하는 바입니다. "THE GUIDE TO A BETTER LIFE"라는 그들의 캐치프레이즈처럼 기분 좋은 생활을 하는 여성들이 늘어나면 좋겠다는 마음을 담아 잡지를 만듭니다.

보통 매거진에는 새로 나온 음악·책·영화를 소개하는 섹션이 별도로 있기 마련인데요. 안도프리미엄은 창간 당시부터 지금까지 이러한 문화 관련 새로운 소식을 전하는 꼭지를 만들지 않았습니다. 대신 웹사이트인 andpremium.jp에서 연재 기사로 소개하고 있어요. '이달의 사진가, 오늘의 한 장今月の写真家、今日の一枚.'은 사진을, '오늘 하루를, 이 일러스트와今日1日を、このイラストと.'에서는 매일 새로운 일러스트 작품을 만날 수 있습니다. 음악 소개 연재의 타이틀은 '토요일 아침과 일요일 저녁의 음악土曜の朝と日曜の夜の音楽'입니다.

안도프리미엄의 창간호 주제는 '주말을 기분 좋게 만드는 100가지週末を気持ちよくする、100のこと.'였습니다. 아침·점심·저녁 각 시간대에 맞춰서 다양한 분야의 사람이 자신의 생활 속에서 주말을 멋지게 보내는 내용을 소개했어요. 첫 창간호 주제도 주말이고, 음악을 주말과 연결 지어서 연재하는 것을 보면 안도프리미엄에게 주말은 어떤 의미가 있는 것 같아요. 다른 요일과 달리 직장이라는 공간과 분리되는 나만을 위한, 내가 만들어갈 수 있는 시간이기 때문에 주말은 큰 의미가 있는 것 같습니다.

'토요일 아침과 일요일 저녁의 음악'은 좋은 감각을 지닌 주인공들이 1월부터 12월까지의 각 시기의 주말의 시작과 마무리를 어떤 음악과 함께하는지를 소개합니다. 지극히 개인적인 일상의 이야기를 추천 음악과 함께 담아서 전합니다. 마치 누군가의 집에 가서 책과 레코드가 어떤 것이 있는지 구경하는 듯한 느낌이에요. 보통은 집에 있거나 혼자 다니는 것을 좋아하는 저에게는 멋진 감각을 지닌 사람들이 소개하는 음악을 접할 수 있는 좋은 기회여서 매주 업데이트될 때마다 한 주

를 마무리하는 음악으로 듣고 있습니다.

　2017년 6월의 주말을 담당했던 음악 프로듀서 구니모토 다키구치는 24일 토요일 아침 음악으로 쳇 베이커의 〈Come Saturday Morning〉를, 싱어송라이터인 메이 에하라MEI EHARA는 2020년 10월 31일 토요일 아침 음악으로 돈 톰프슨Don Thompson의 〈Horizons〉를 추천했습니다.

　작곡가이자 피아니스트인 나카지마 노부유키는 2016년 12월을 담당했고, 이 중 18일 일요일 저녁 음악으로 폴 블레이Paul Bley의 〈Mondsee Variations I〉를 제안했습니다. 2016년 3월 10일 일요일 저녁 음악은 에브리싱 벗 더 걸Everything But The Girl의 〈Goodbye Sunday〉였고, 선곡가이자 편집자인 하시모토 도오루가 선곡하였습니다.

　위 음악들은 매주 안도프리미엄 웹사이트에 올려진 글을 읽고, 음악을 들으면서 제 주말 BGM으로 자리한 곡들이에요. 다양한 감각을 익히기 위해서는 멋진 사람들이 추천하는 음악들을 아무 편견 없이 있는 그대로 듣는 것이 많은 도움이 됩니다.

　2015년부터 연재가 시작되었고, 무크지 형태의 단행본으로도 2권이 발매되었습니다. 책장을 넘기면서 읽어보면 하나의 잘 만들어진 에세이집이나 디스크 가이드북을 보고 있는 듯해요. 읽고 버려지는 일회성의 글이나 선곡이 아니라 책장에 넣어두고 가끔 지금 기분에 어울리는 좋은 음악을 찾고 싶을 때 꺼내 볼 수 있는 그런 책이에요.

　날카로운 감각과 취미를 지닌 한 사람의 일상에서 자리하고 있는 음악은 기본적으로 시간이 흘러도 빛이 바래지 않는 힘을 지닌 것 같습니다. 일반 잡지에서 소개되는 음악 코너에서 느낄 수 없는 영속성이 안도프리미엄의 이 기획에서 감돌고 있어요. 이번 주말에도 웹사이트에 어떤 음악이 소개될지 기대가 됩니다.

'토요일 아침과 일요일 저녁의 음악' 시리즈를 묶어서 출간한 《앤드뮤직&Music》

1

Happy Good Morning Blues
Bruce Cockburn
《High Winds White Sky》
(1971, True North)

2

Come Saturday Morning
Chet Baker
《Blood, Chet And Tears》
(1970, Verve)

3

Goodbye Sunday
Everything But The Girl
《Idlewild》
(1988, WEA)

4

Horizons
Don Thompson
《Jupiter》
(1975, Sunday Productions)

5

Mondsee Variations I
Paul Bley
《Solo In Mondsee》
(2007, ECM)

EPILOGUE

음악은 장소의 분위기를 지배한다는 이야기가 있습니다. 우리가 얼핏 지나치는 공간에서 흐르고 있는 음악이 사실은 그 공간의 분위기를 결정한다는 것이에요. 선곡할 때 항상 마음에 두고 있는 내용이기도 하고 가장 좋아하는 내용이기도 합니다. 공간 안에 담긴 음악이 그 장소에 있는 사람들의 마음을 즐겁고 편안하게 만들어주기도 하고 왠지 모르게 어색하고 불편하게 만들 수도 있다는 이야기입니다.

최근 누군가의 선곡을 주목하는 이유도 바로 이런 감각과 연결된 것이 아닐까 하는 생각을 해봅니다. 좋은 감각의 서점에서 어떤 책을 소개하고 있는지, 멋진 삶을 영위하는 주인공이 제안하는 생활용품은 어떤 것이 있는지와 같은 결의 관심일 수도 있을 것 같아요.

좋은 선곡을 듣는 것은 잘 쓰인 소설 한 편을 읽는 것이나 잘 구성된 전시회를 관람하는 느낌과 닮았다고 생각합니다. 하나의 커다란 테마를 바탕으로 도입과 전개 그리고 절정에서 이어지는 결말로 구성되는 형식적인 미학이 바로 좋은 선곡에 담겨 있어요. 그리고 좋은 선곡은 공간과 어색함 없이 잘 어우러지면서 고유한 분위기를 자아냅니다.

디지털 음원을 제공하는 플랫폼을 통해 어떤 음악이라도 누구나 쉽게 마음껏 들을 수 있는 시대가 되면서, 음반 보유량이나 음악적 지식을 바탕으로 음악을 제안하던 과거의 방식과는 다른 형태의 방식이 등장하지 않을까 하는 생각이 듭니다. 한 사람이나 집단의 감각으로 문맥을 만들고 제안하는 큐레이션과 편집 스타일처럼, 음악을 소개하고 제안하는 방식도 새롭게 변화를 맞이할 것 같습니다. 앞으로 선곡은 단순히 곡을 고르는 것이 아니라 음악을 제안하는 방식으로 자리하지 않을까 합니다.

그런 의미에서 좋은 선곡을 제안하는 주인공은 뛰어난 큐레이터나 에디터와 같은 감각을 지니고 있을 것이라고 생각해요. 따라서 여러 공간과 상황에 어울리는 음악을 선정하고 제안하는 뛰어난 선곡가는 다양한 분야의 음악적 지식을 지니고 있으면서, 자신만의 고유한 센스를 바탕으로 뛰어난 스토리텔링 능력을 지닌 사람들이 아닐까 합니다.

가끔 선곡 의뢰를 받아서 플레이리스트를 만들 때가 있는데 그럴 때는 우선 거리로 나가서 걷는 시간을 가집니다. 이 책을 통해서 소개했던 도쿄에서 음악과 만나는 방식과 동일하다고 할 수 있어요. 거리의 풍경과 지나가는 사람에게서, 가게들이 자리하는 모습에서 하나의 공통된 감각을 발견하는 힌트를 얻게 됩니다. 어느 한 장소에서 흐르는 음악을 선곡할 때에 필요한 것은 거리의 감성입니다. 그 지역의 장소는 결국 그 거리에서 풍기는 감성을 기반으로 하고 있을 테니까요.

그리고 음악을 고르는 작업을 시작하게 되는데, 그때 항상 생각하는 기준은 하나입니다. '어떻게 하면 쉽고 편안하게 들을 수 있을까?' 누구나 알고 있는 아주 유명한 곡도 좋고, 중고 레코드 가게에 가서 디깅하는 사람들이 찾고 있는 희귀 앨범의 수록곡도 좋습니다. 편안하고 쉽게 다가설 수 있는 음악을 항상 우선순위에 두고 있어요. 만약에 세간

에서 그런 음악을 '이지 리스닝'이라고 말한다면 '이지 리스닝 전문 선곡가'가 되는 것을 목표로 삼아도 좋을 것 같습니다.

음악의 순서를 구성할 때는 다양한 기준들을 가지고 결정하게 됩니다. 수록된 앨범이 나온 시기, 국가, 레이블, 참여 연주자, 프로듀서, 악기 구성 등 다양해요. 흔히 앨범 크레디트라고 하는 정보에 등장하는 모든 것이 그 기준으로 작용합니다. 가끔은 일정한 흐름 가운데에서 임팩트를 줄 수 있는 아주 예외적인 곡을 넣을 때도 있어요. 그런 여러 장치들을 생각하면서 하나하나 이야기를 만들어 갑니다.

이 책 곳곳에 들어 있는 선곡은 이런 생각의 흐름이 담겨 있습니다. 장황하게 설명을 했지만 기본적으로는 '아, 이 곡 다음에는 이 곡을 들으면 좋겠다'와 같은 기분으로 만들었어요. 책을 덮으신 후에 누군가를 위한 음악 선물을 하고 싶다는 마음으로 플레이리스트를 만드실 때 참고가 되었으면 좋겠습니다.

이 책은 아래 브랜드들의 도움을 받았습니다.

readymade entertainment

BLUE NOTE JAPAN

TOKYO CULTUART by BEAMS

Adult Oriented Records

resonance music

TOWER RECORDS JAPAN INC.

Café Après-midi

Ryohin Keikaku Co., Ltd.

bar bossa

Winestand Waltz

Landscape Products Co., Ltd.

rompercicci

JUHA

Bar Music

Doutor Coffee Co., Ltd.

café vivement dimanche

KAKULULU

Quiet Corner

PHOTO CREDIT

음악을 틀면, 이곳은

1판 1쇄 발행	2021년 6월 25일
1판 1쇄 인쇄	2022년 9월 23일
지은이	도쿄다반사
펴낸이	김기옥
실용본부장	박재성
편집 실용2팀	이나리, 장윤선
마케터	이지수
판매 전략	김선주
지원	고광현, 김형식, 임민진
디자인	스튜디오 고민
인쇄 · 제본	민언 프린텍
펴낸곳	컴인

주소 121-839 서울시 마포구 서교동 양화로 11길 13(서교동, 강원빌딩 5층)
전화 02-707-0337 팩스 02-707-0198 홈페이지 www.hansmedia.com

컴인은 한스미디어의 라이프스타일 브랜드입니다.
출판신고번호 제2017-000003호 신고일자 2017년 1월 2일

ISBN 979-11-89510-20-6 03600